姐川畫集

SOGAWA
ART WORKS
MATATAKI

瞬息之間

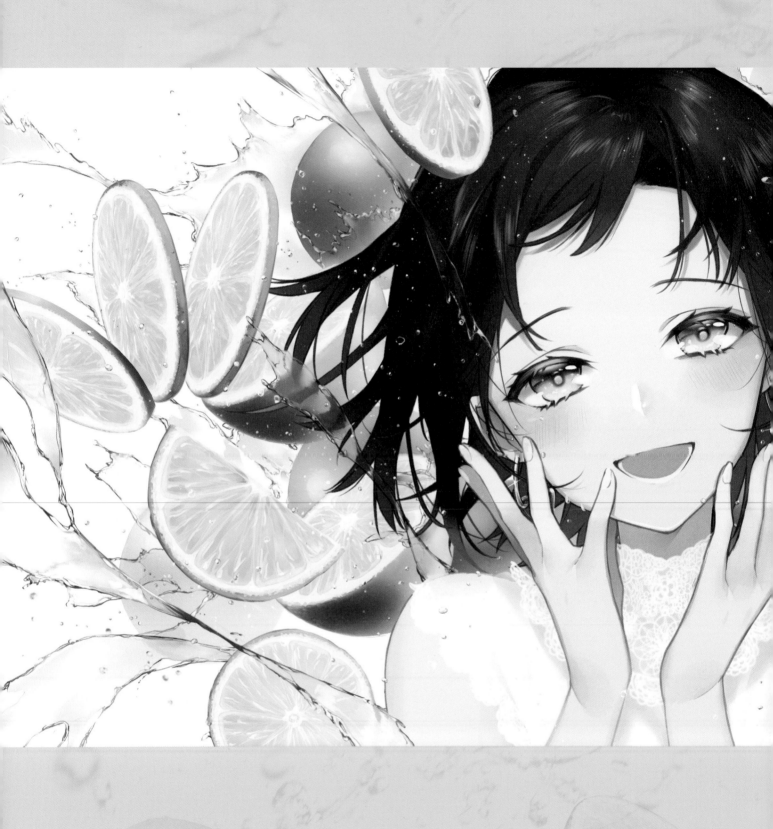

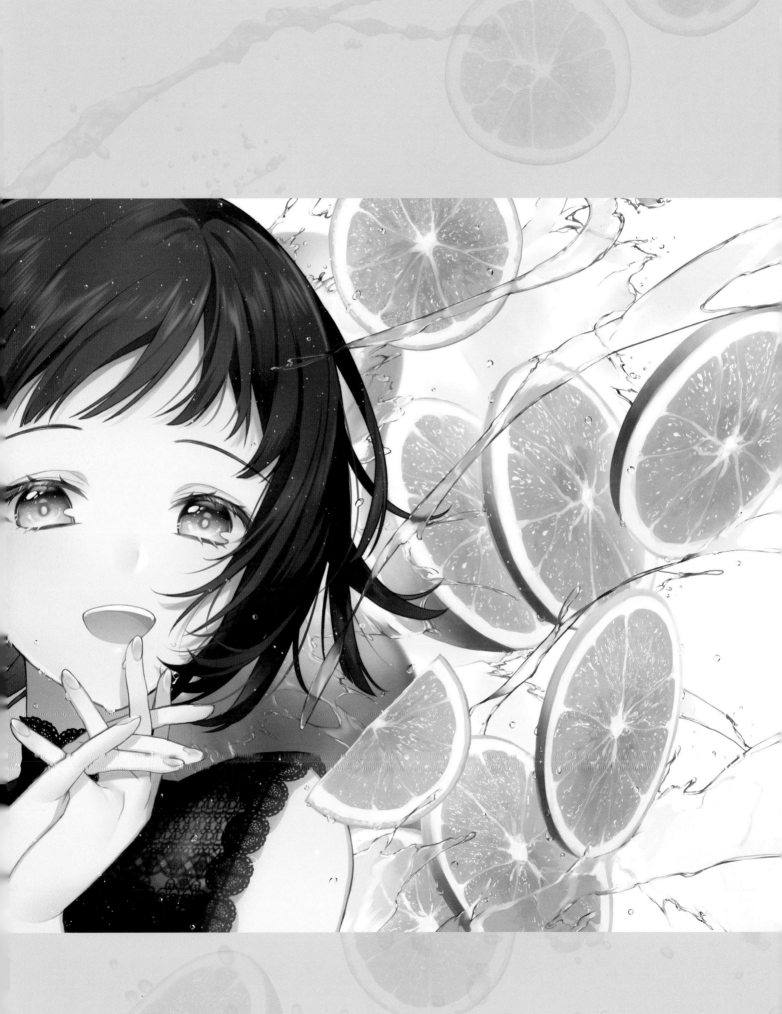

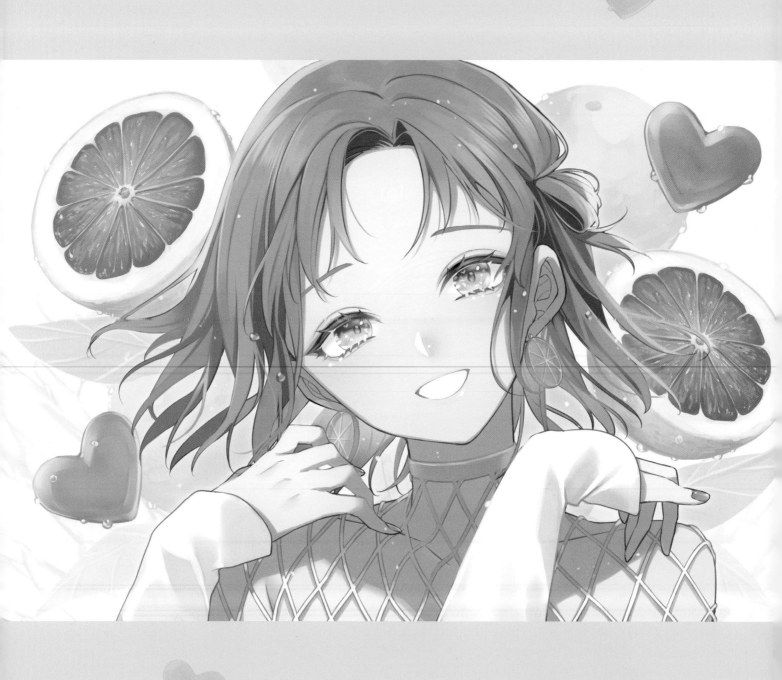

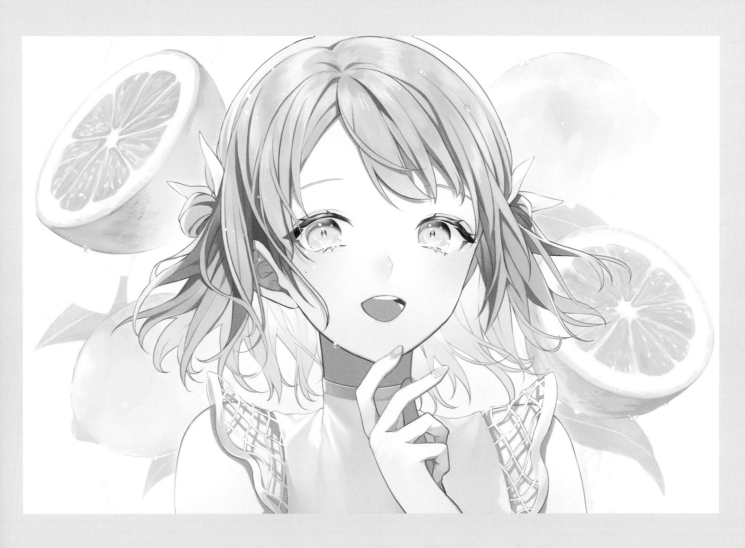

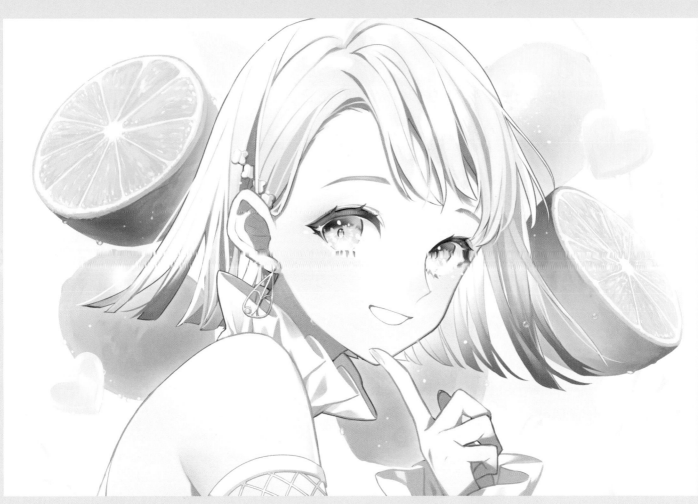

嗨
看 向 這 兒
我 在 這 兒

大家好，我是姐川。
推開大片窗門，感受微風輕拂，
描繪了以「情感」為主題的少女。

她們身處在人稱少女的短暫年華，
有時懷抱著我們無法想像的強烈情感。
包括愛、秘密與希望。

作品中的少女究竟懷抱哪一種情感，
只有她們自己才會知道。
就連描繪她們的我也無從得知。

請大家與她們對視相望，
感受她們豐沛的情感。

姐川

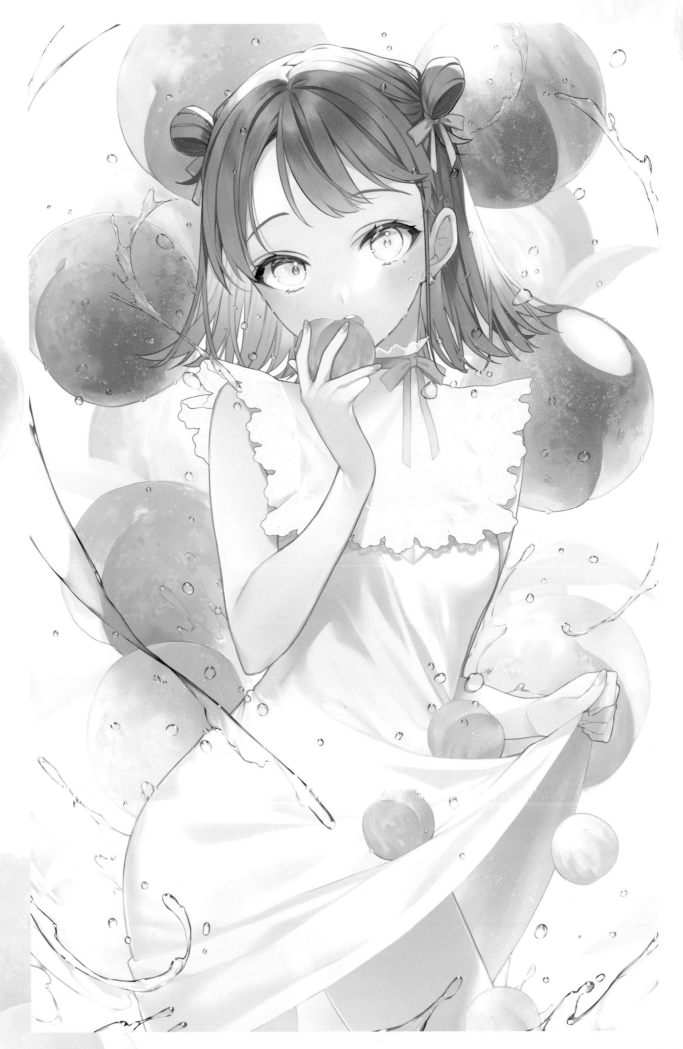

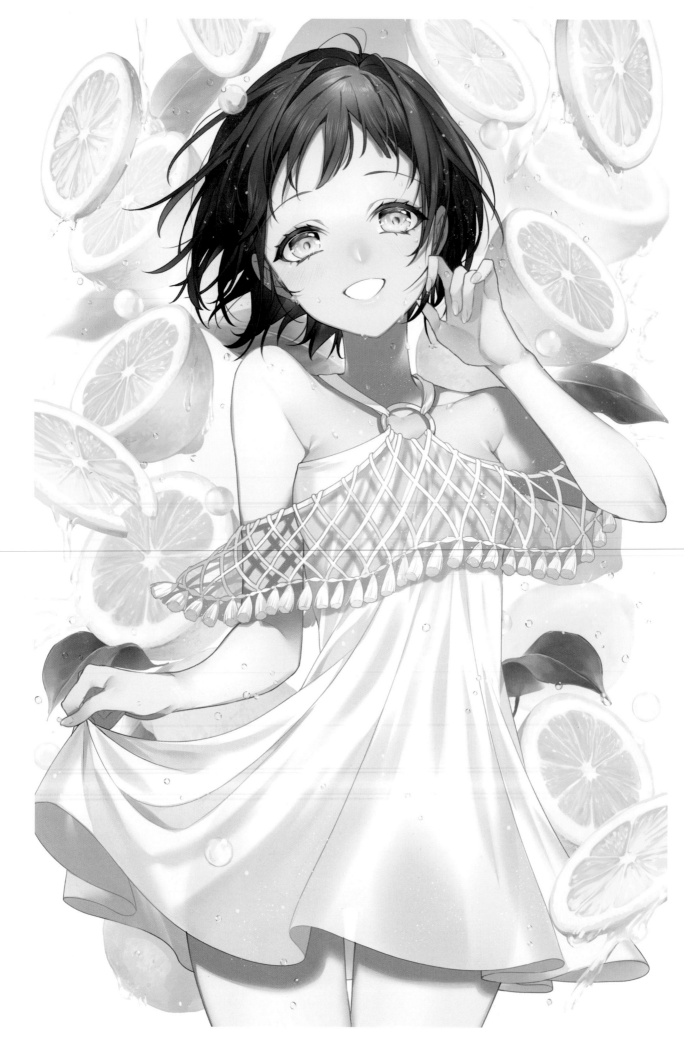

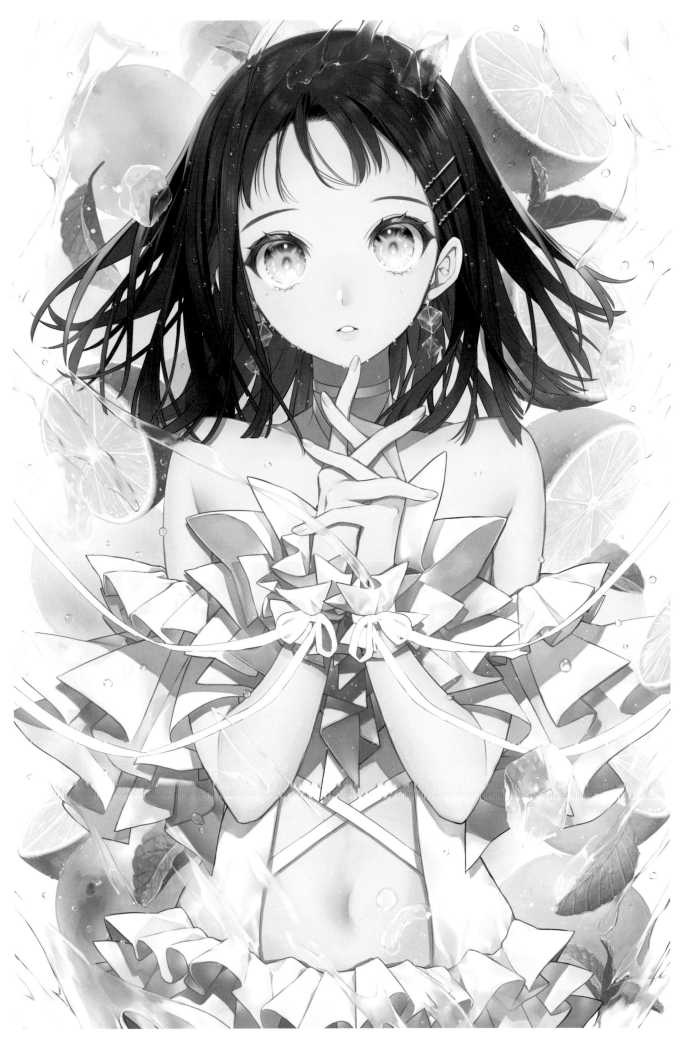

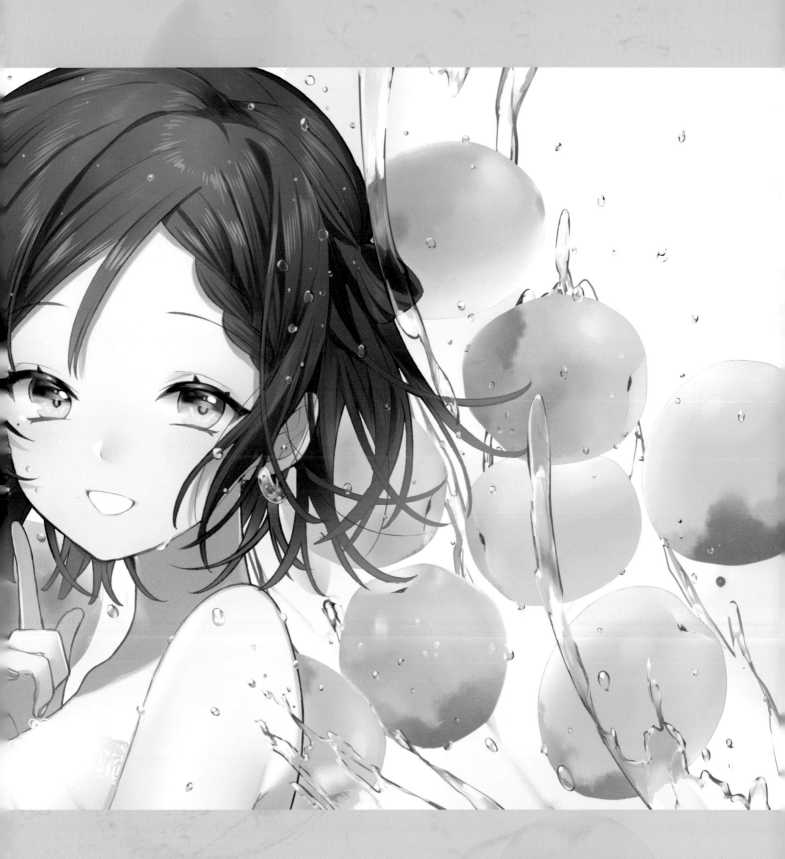

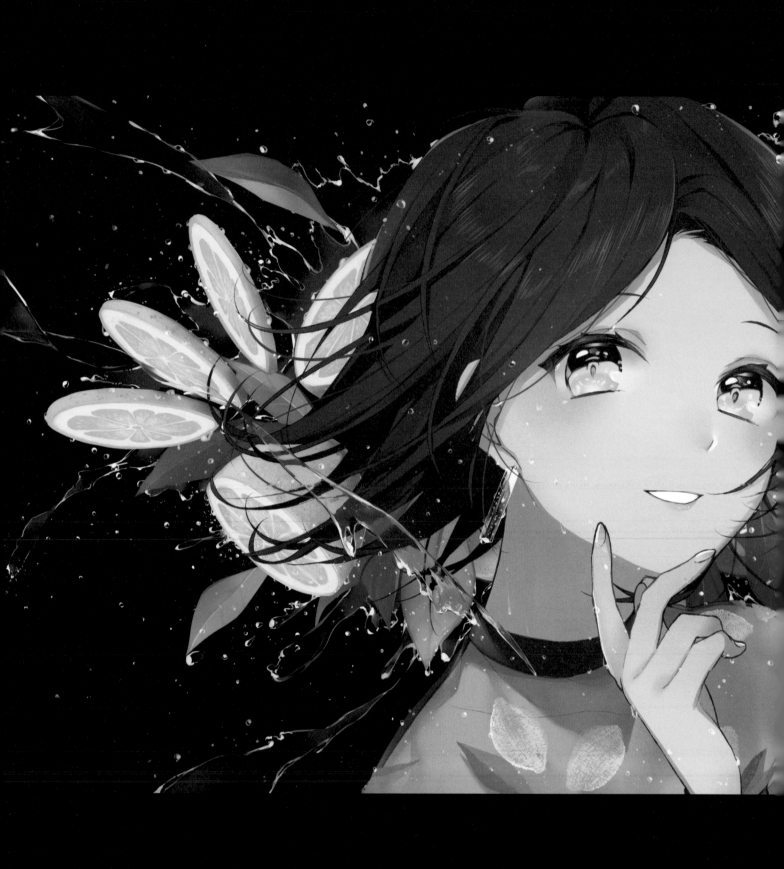

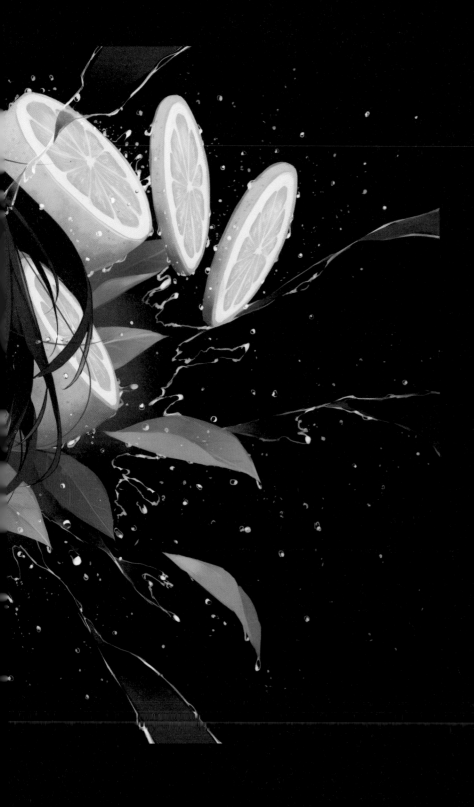

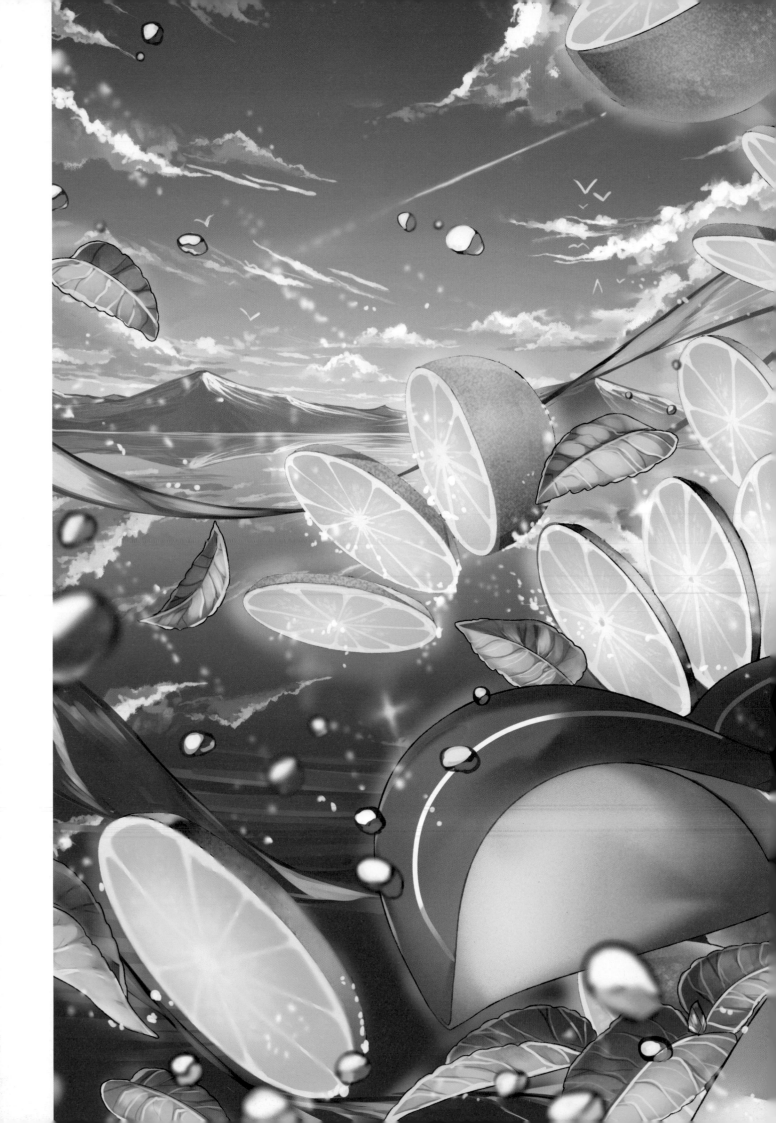

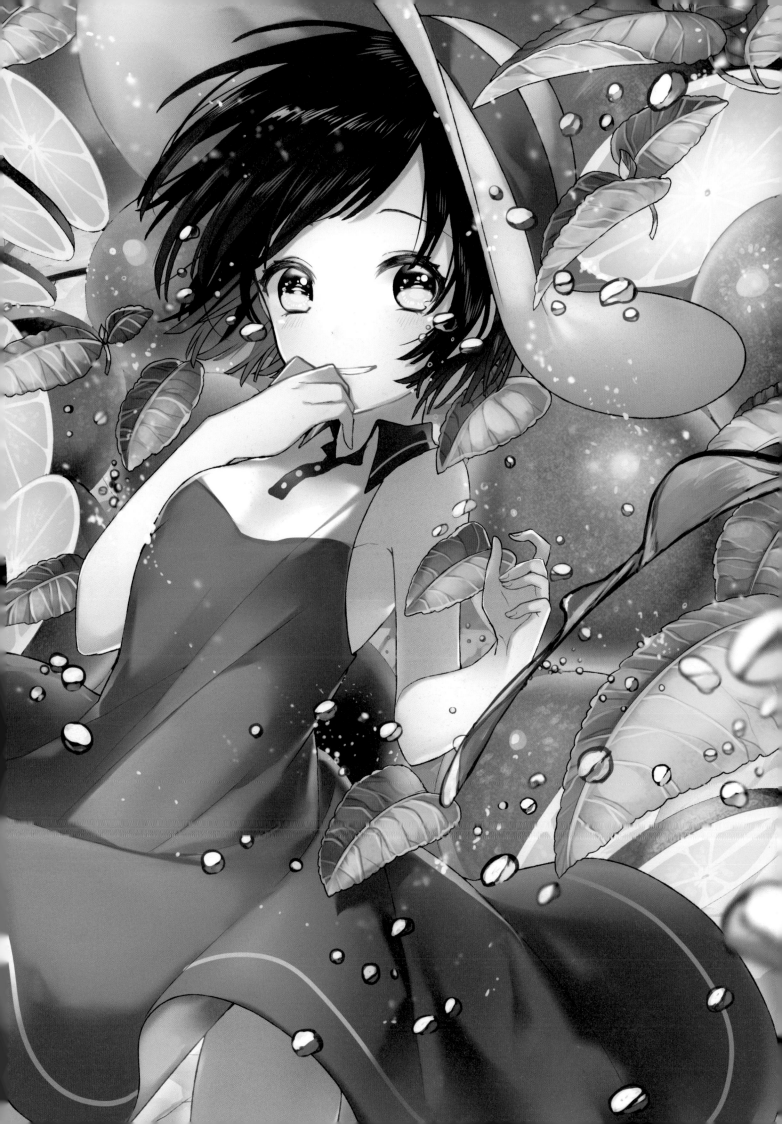

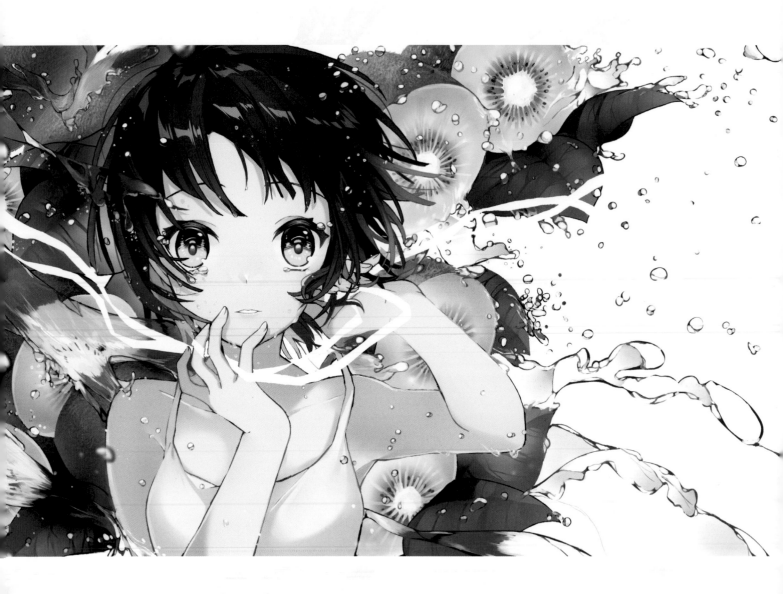

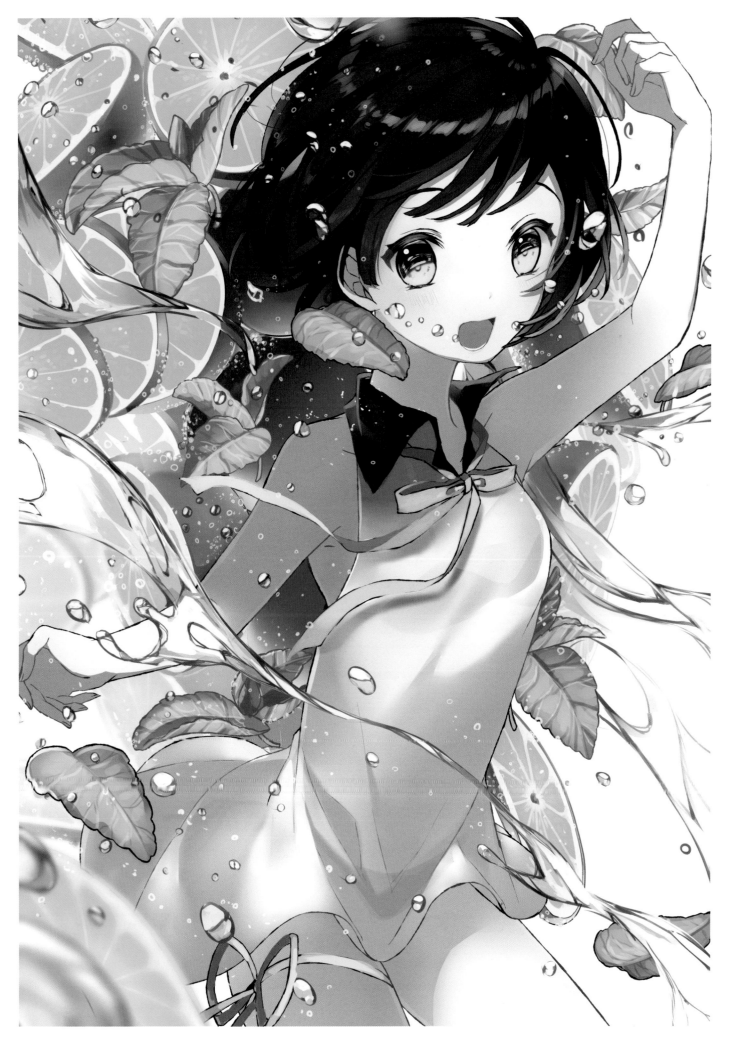

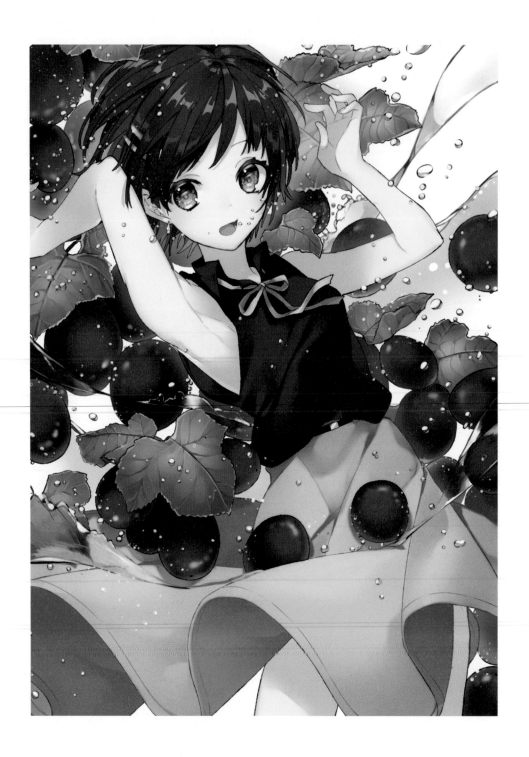

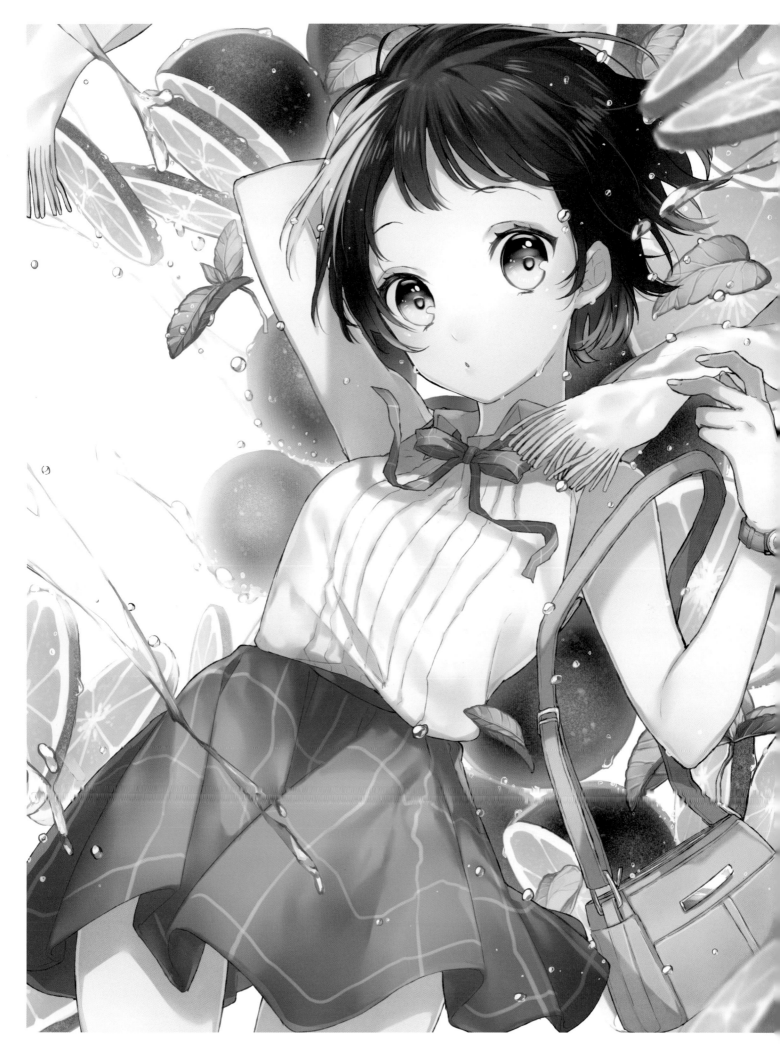

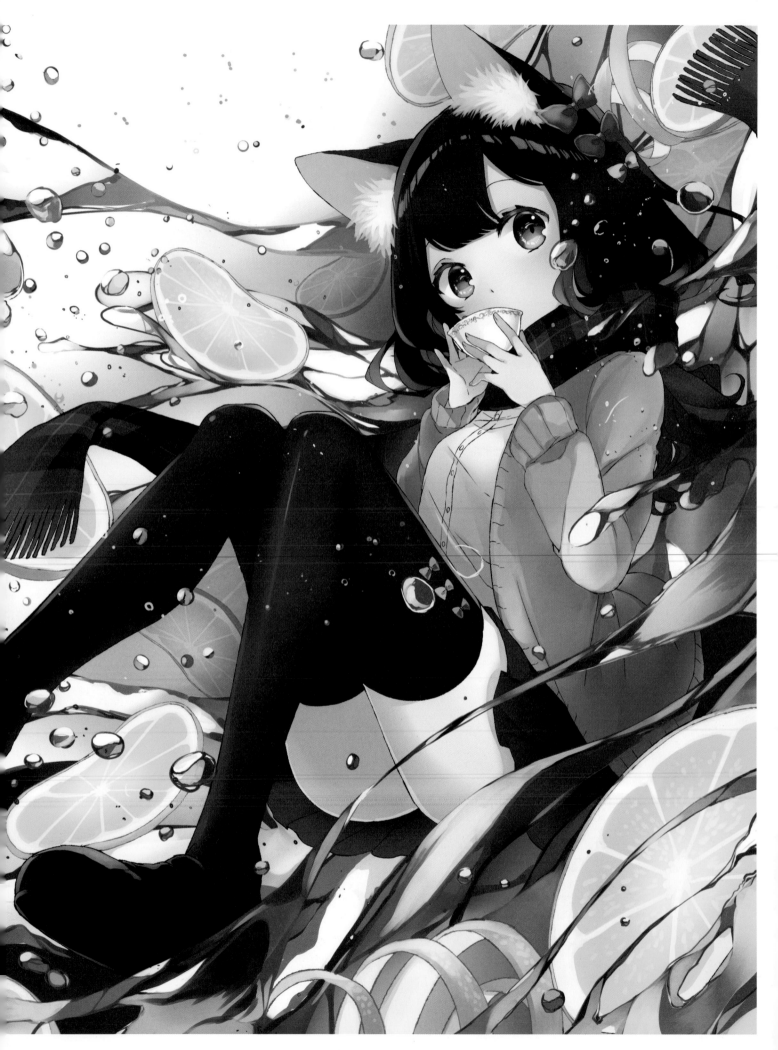

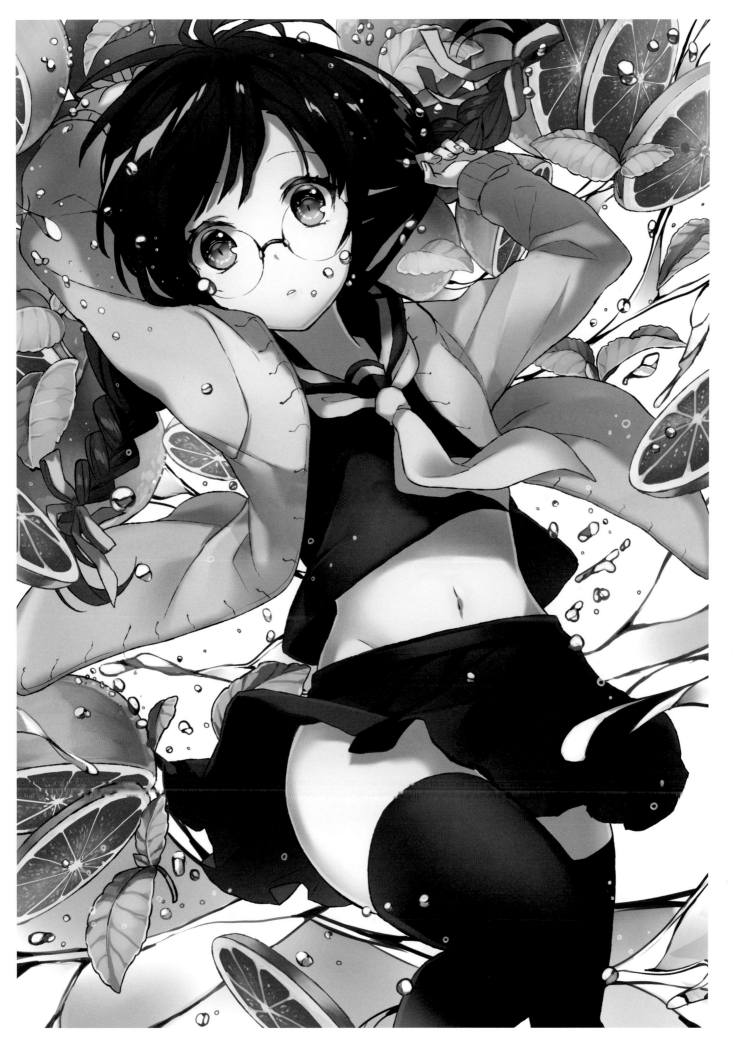

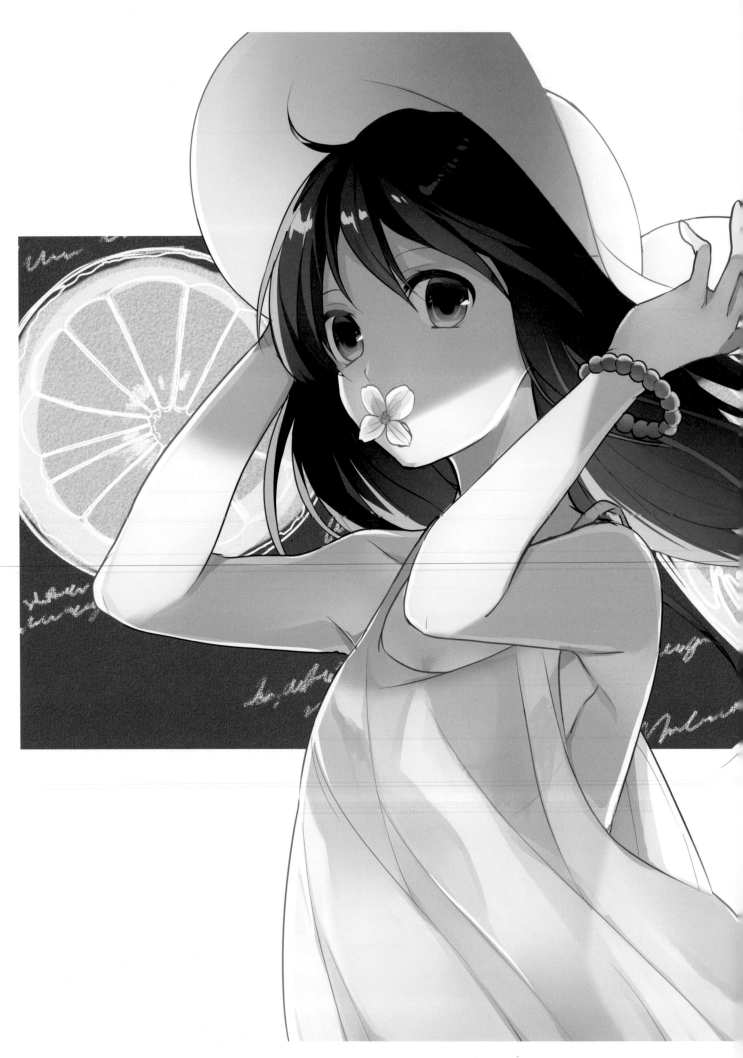

LEMON

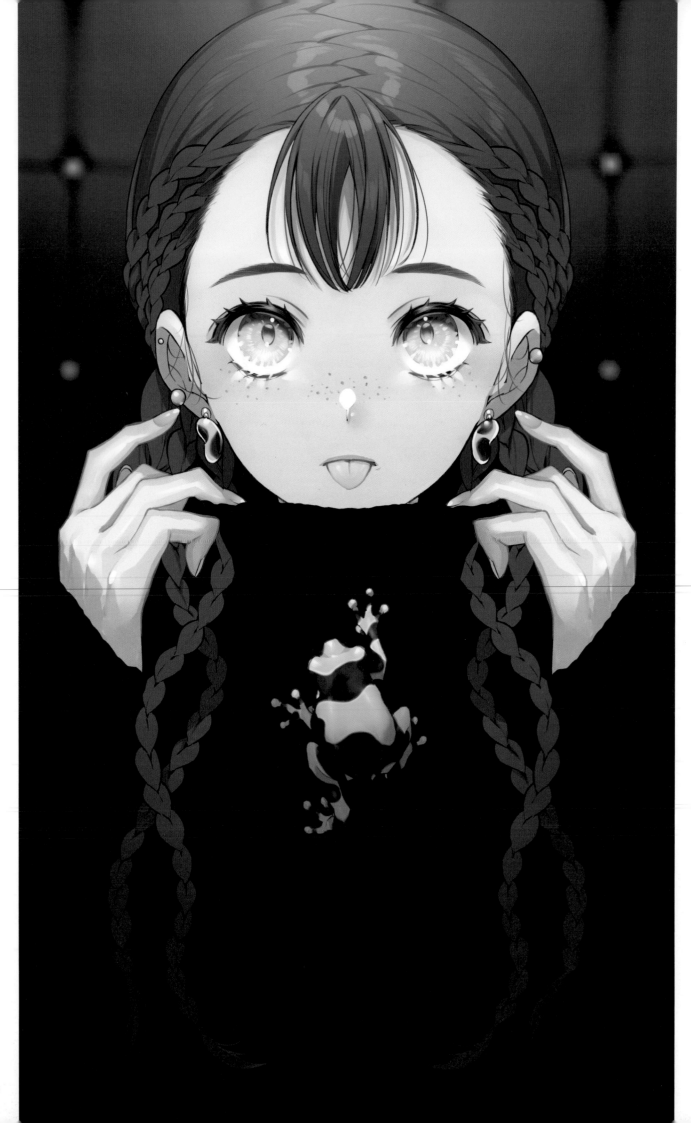

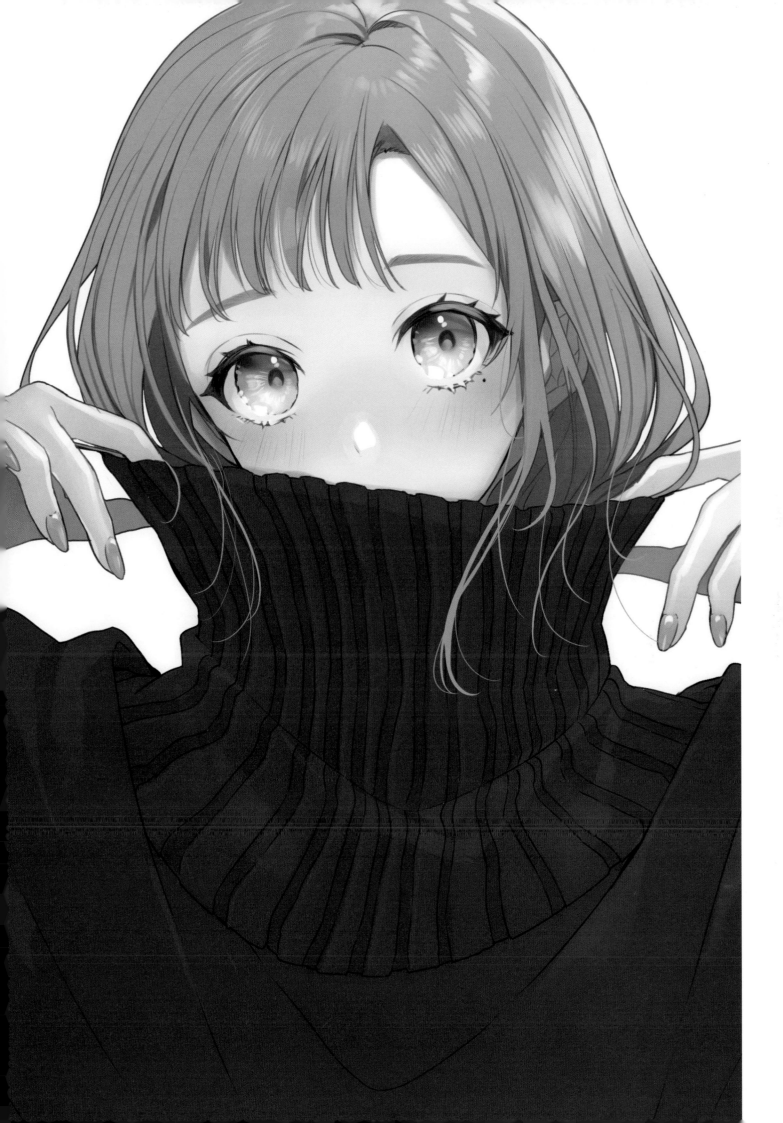

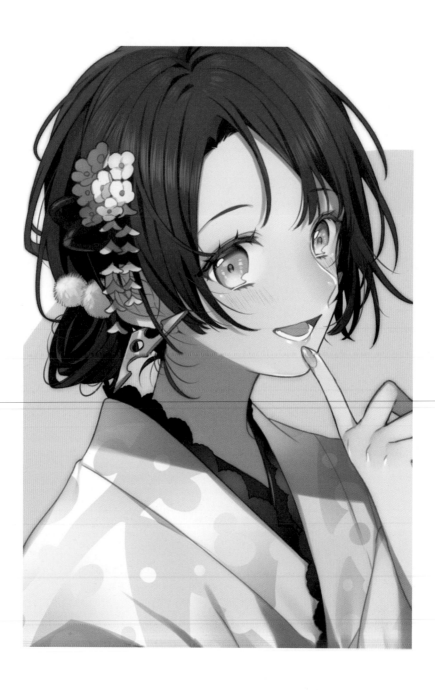

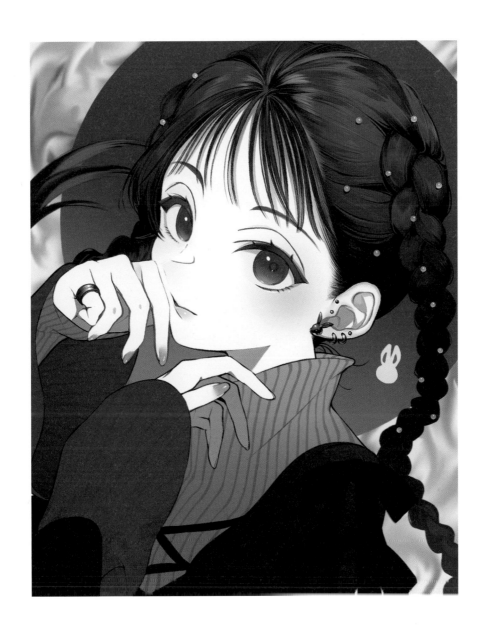

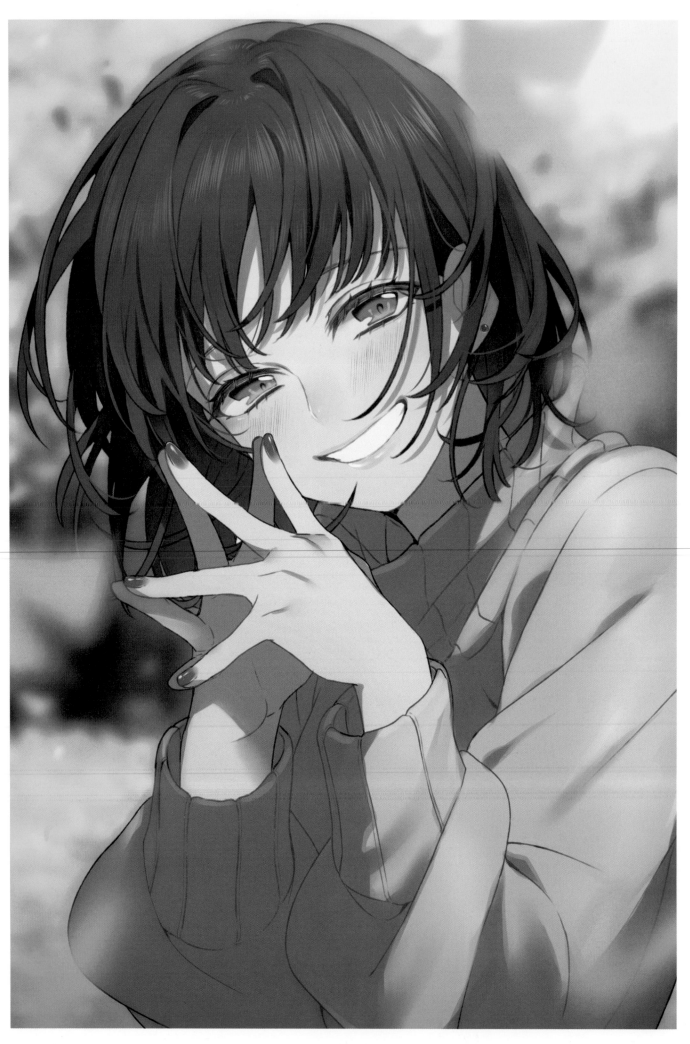

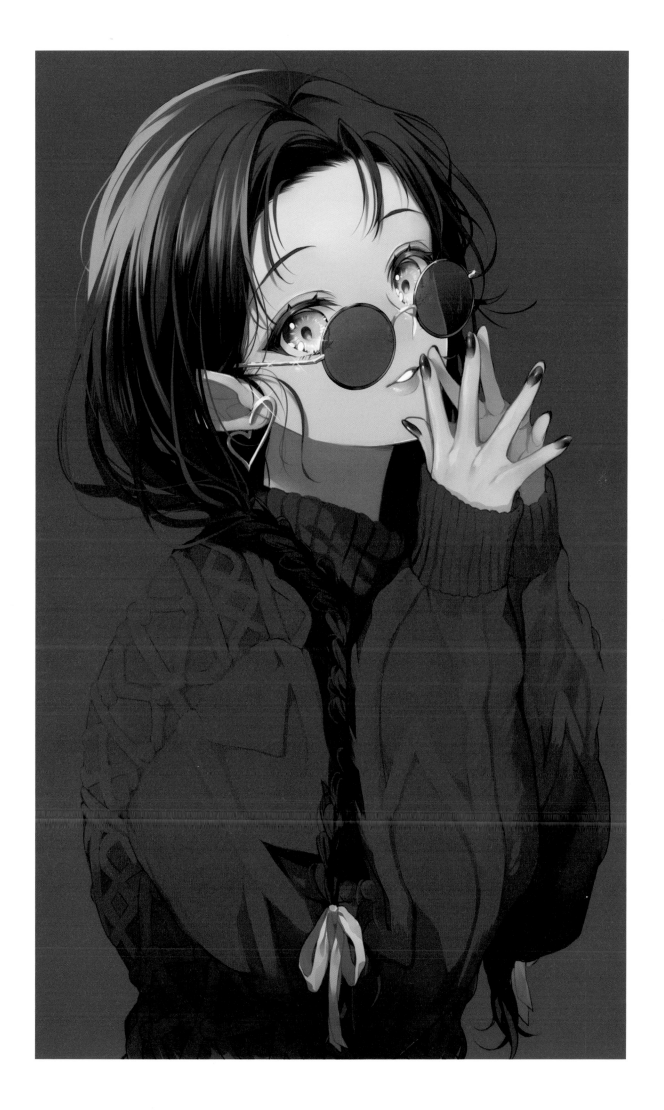

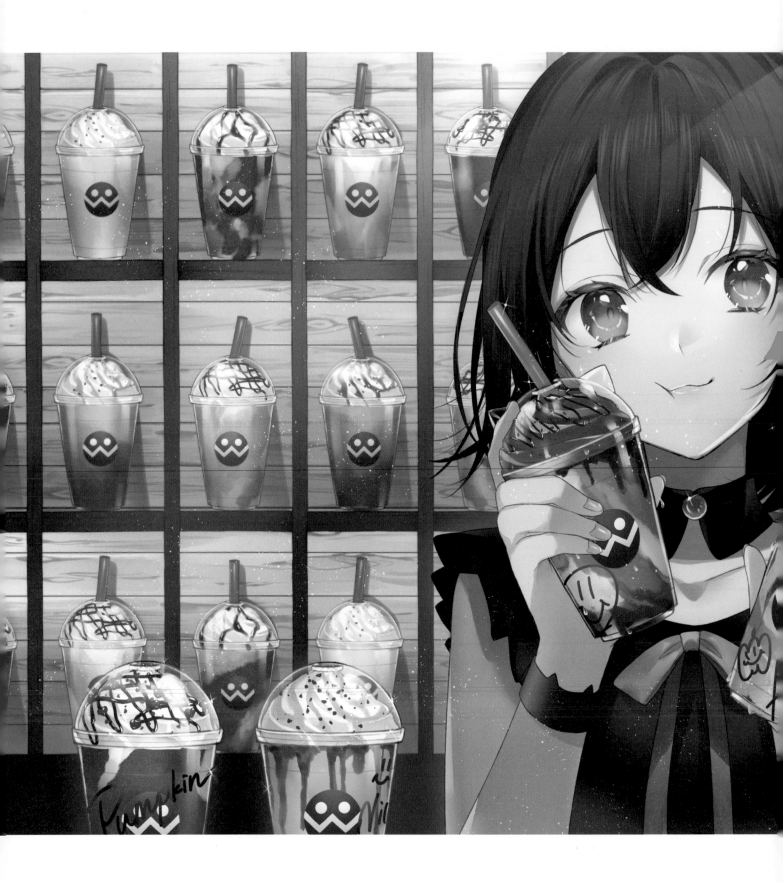

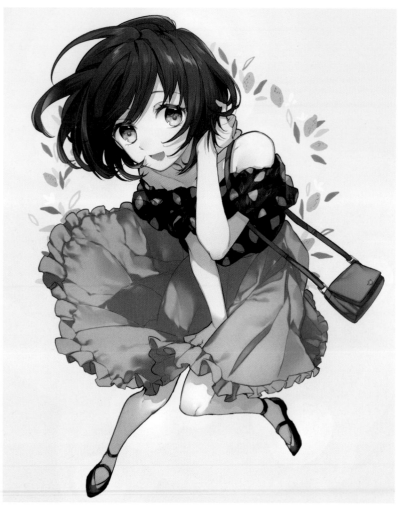
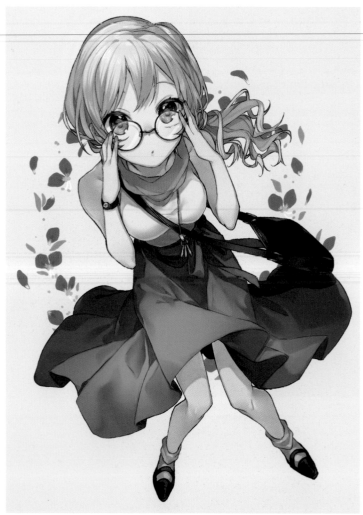

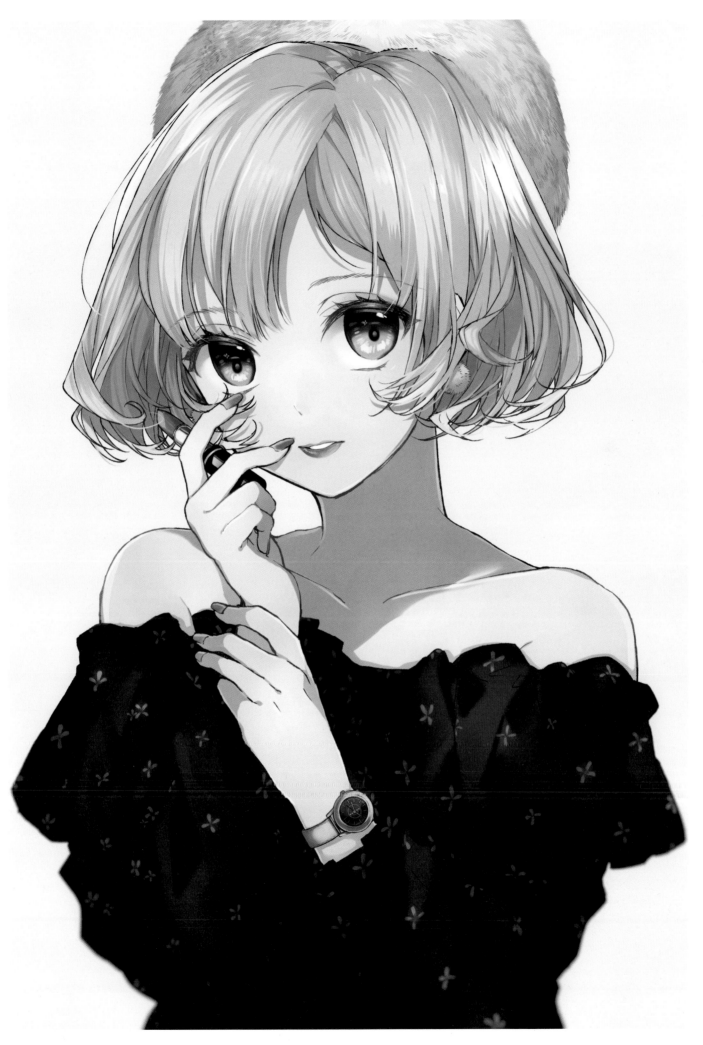

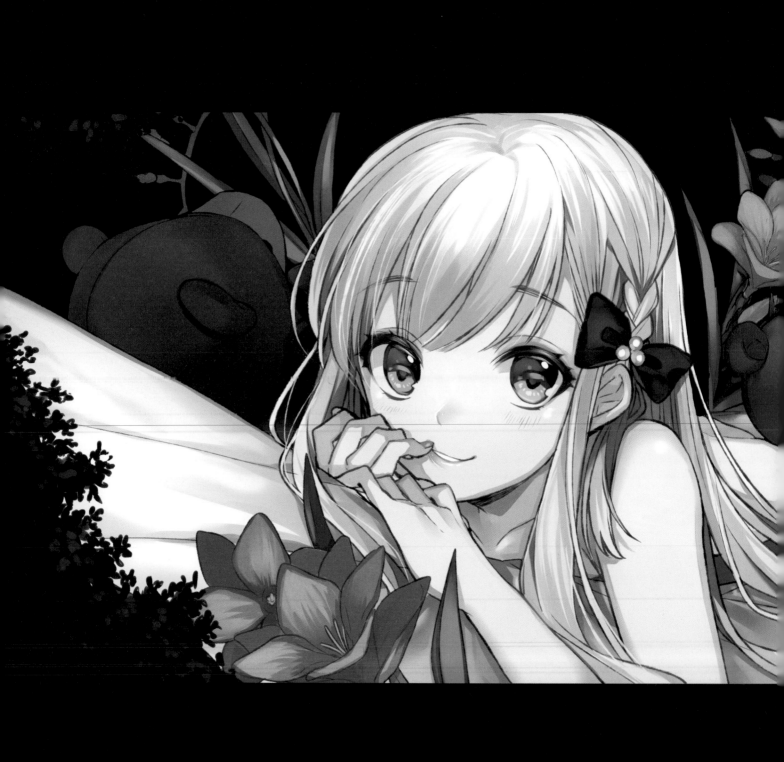

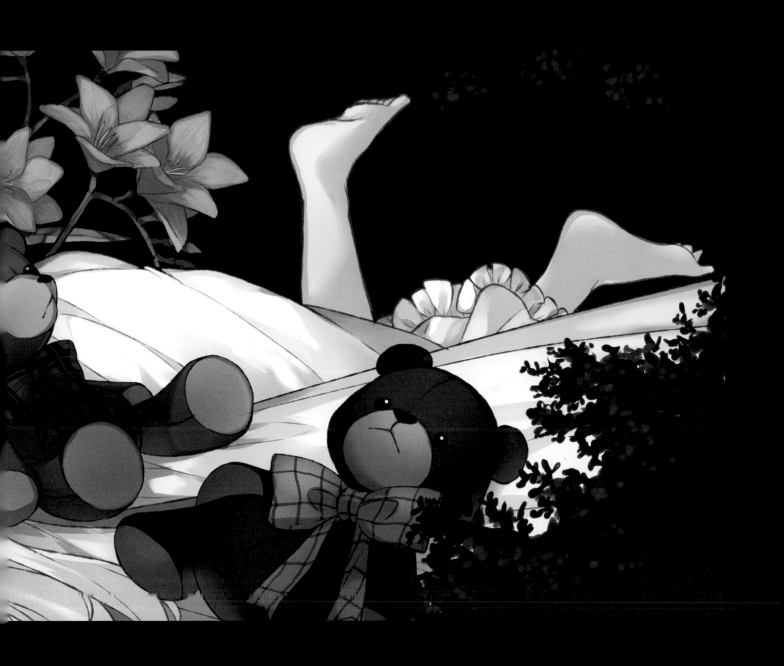

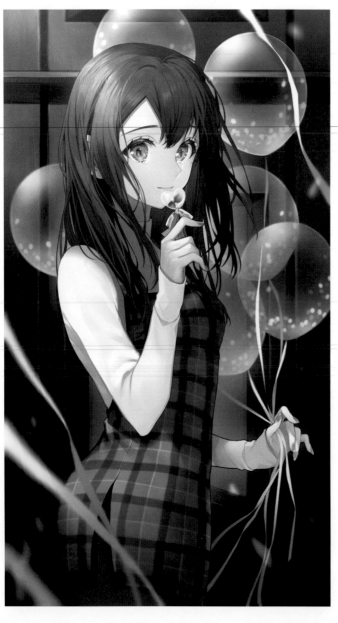

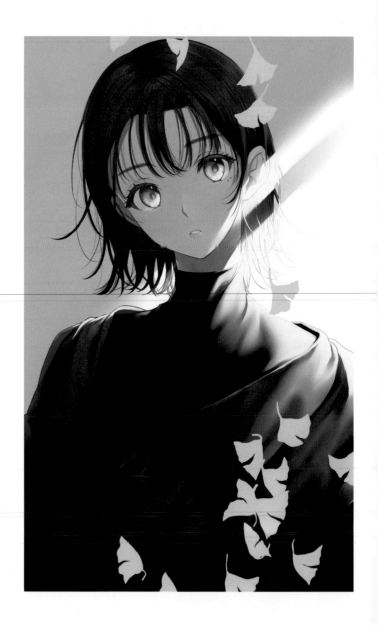

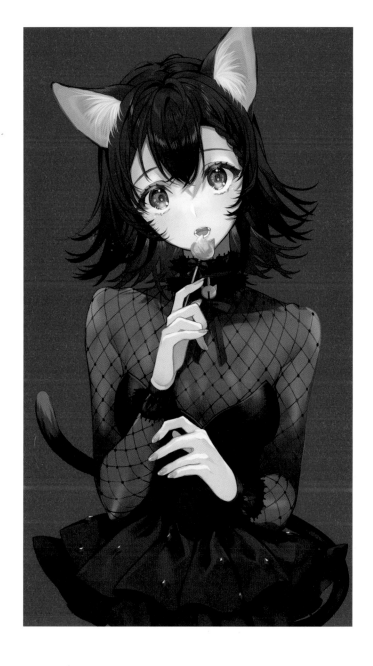

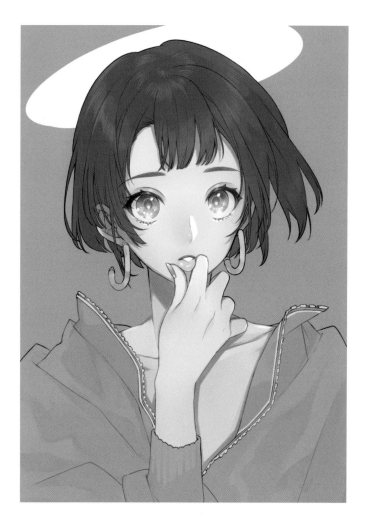

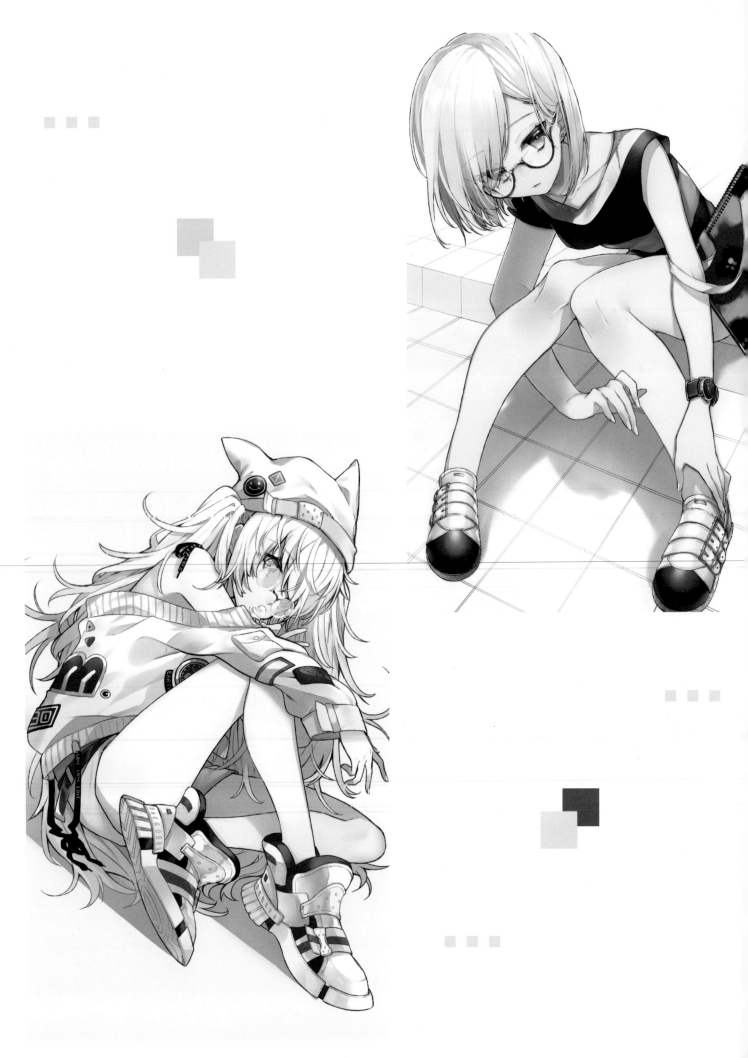

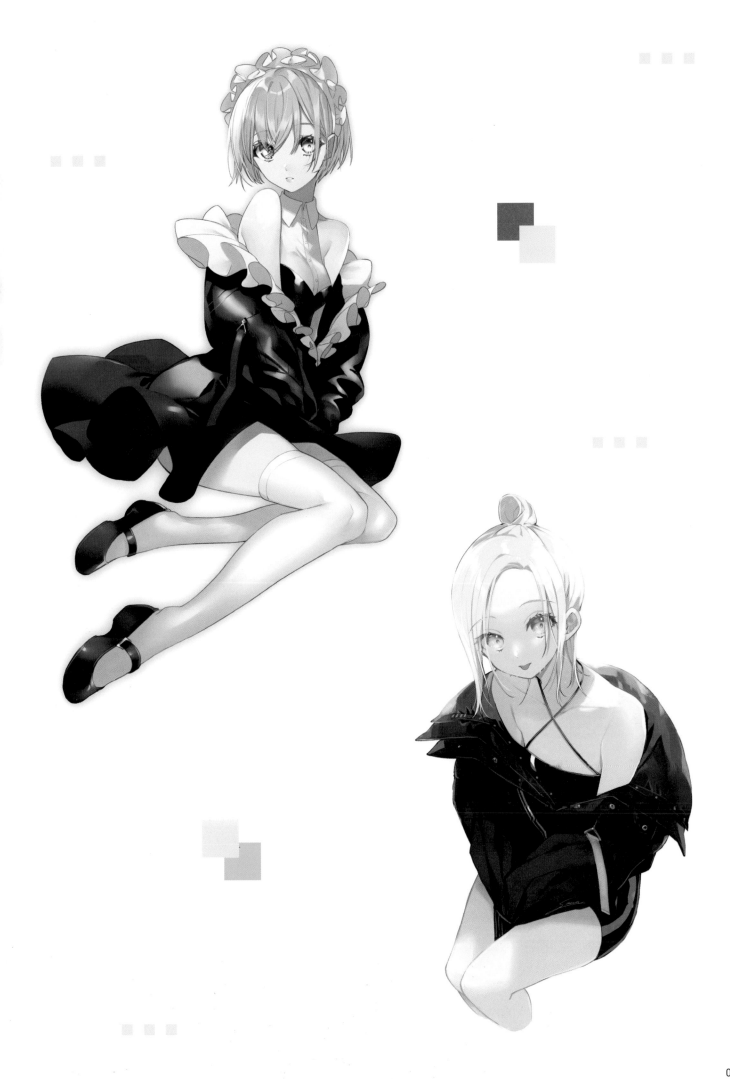

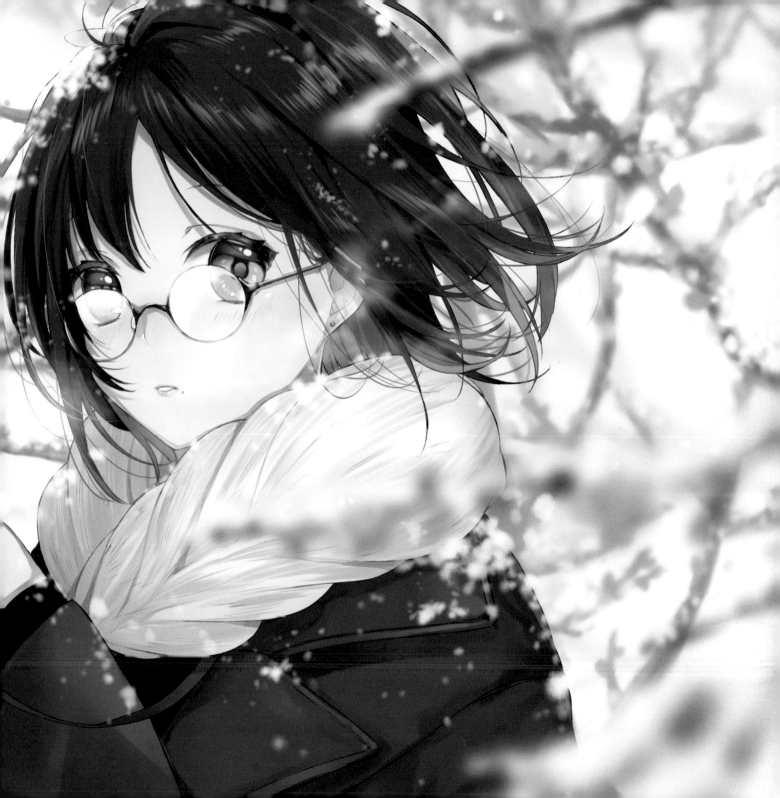

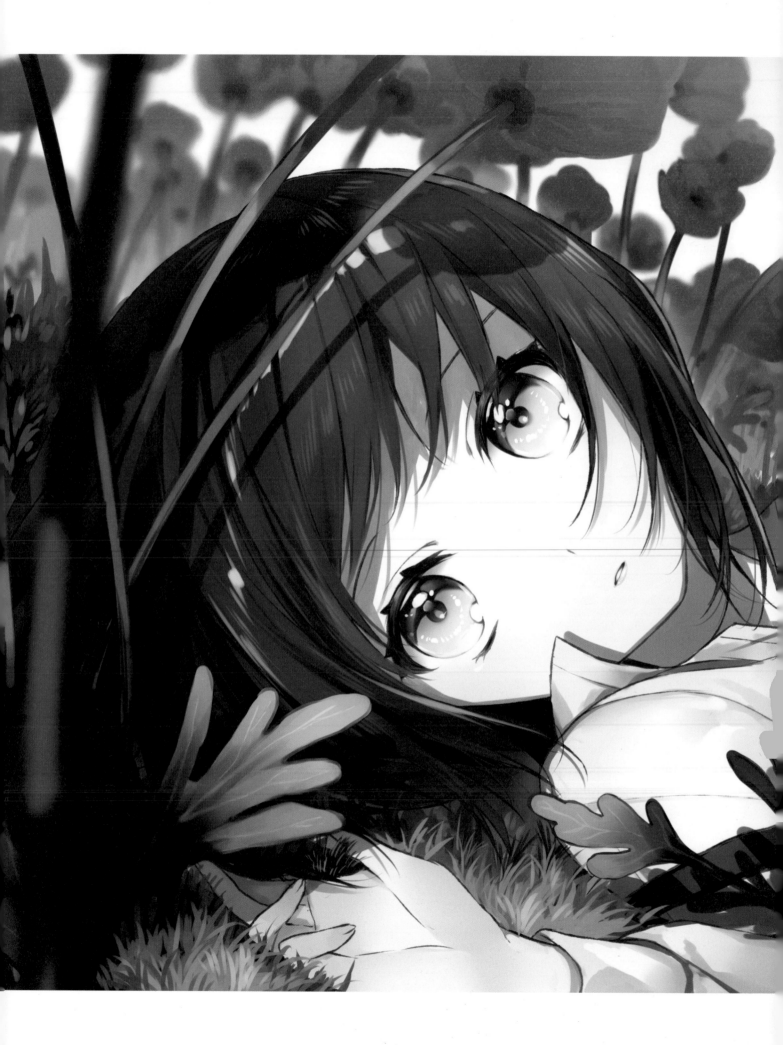

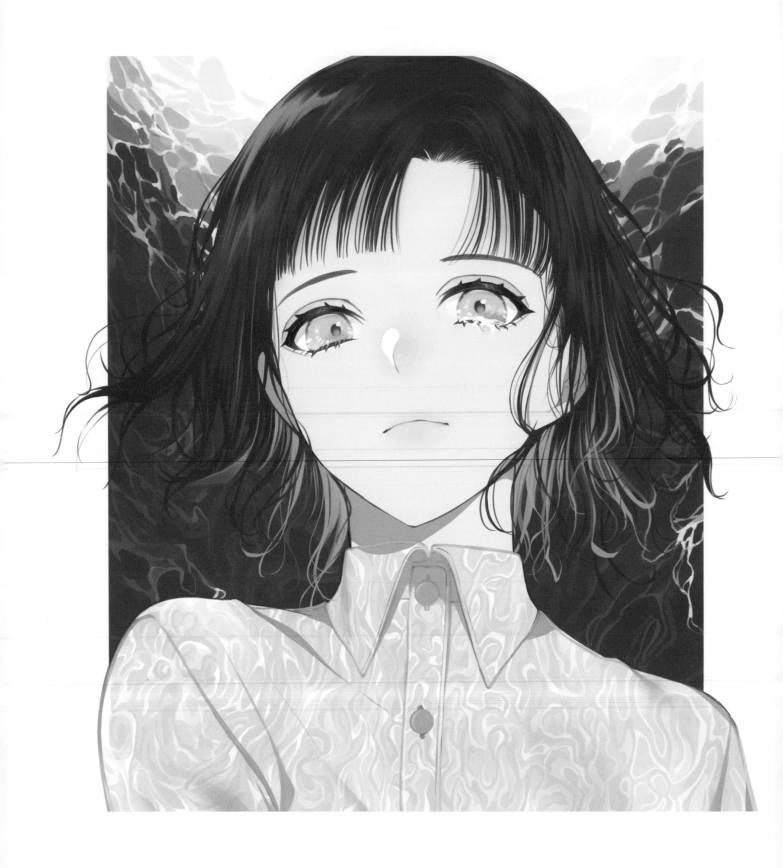

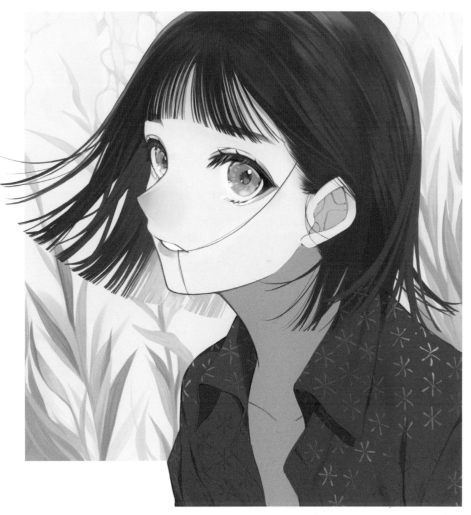

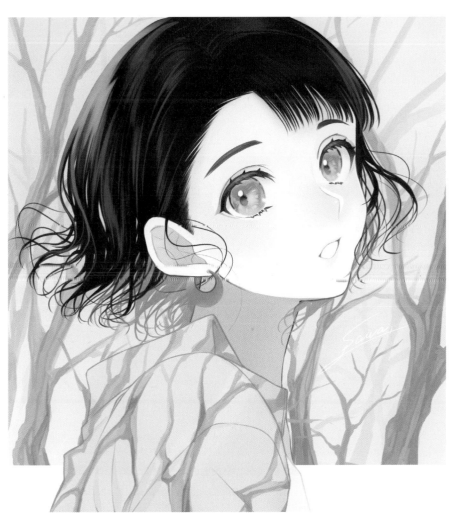

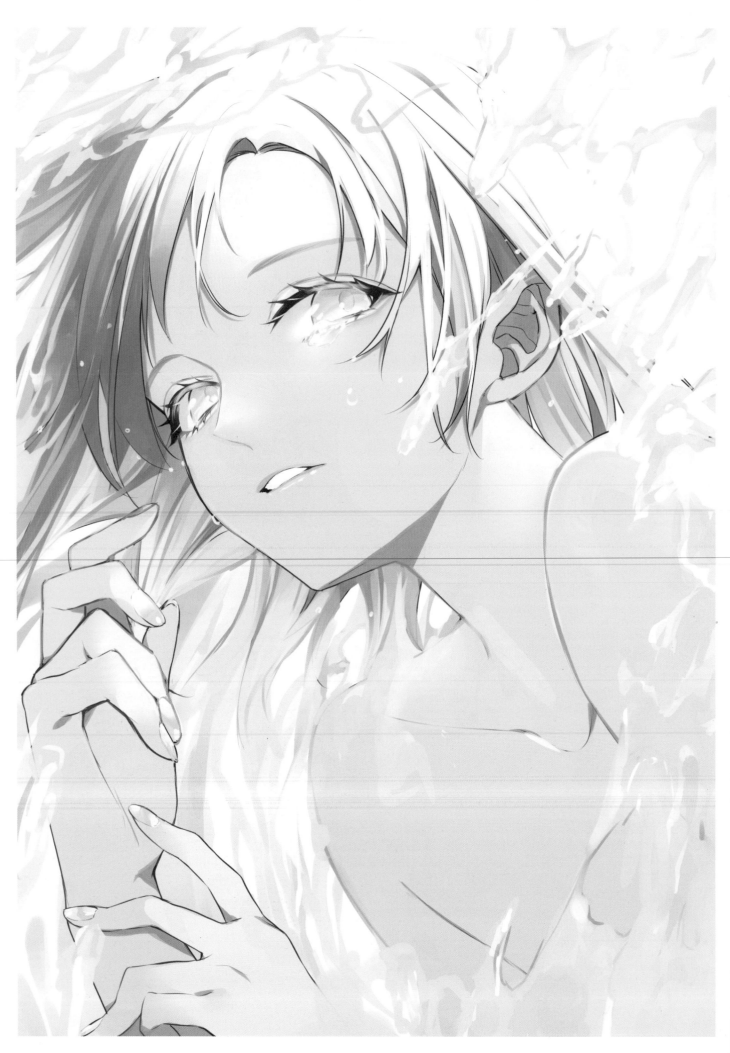

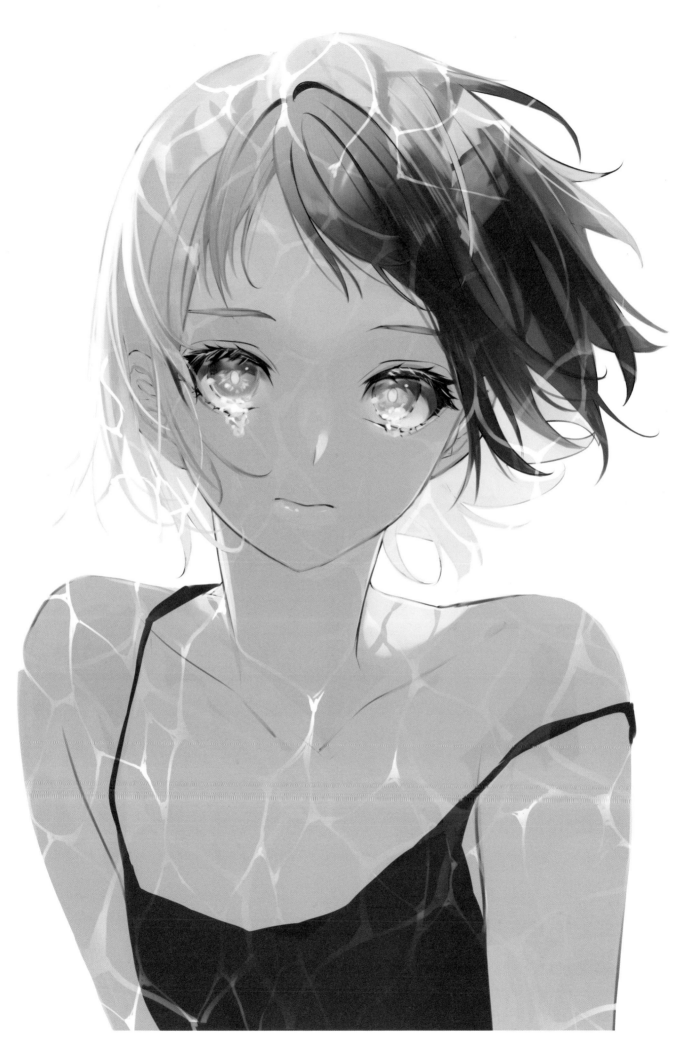

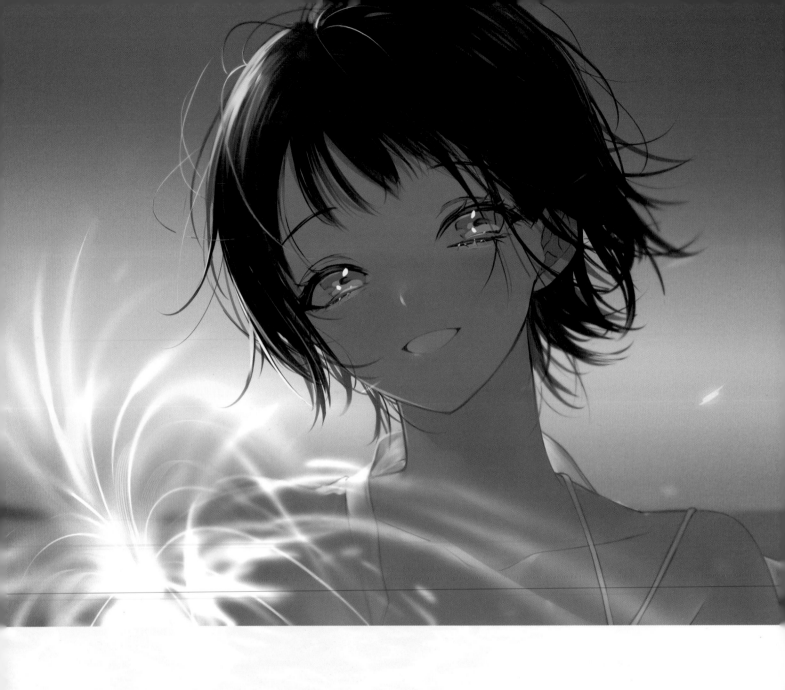

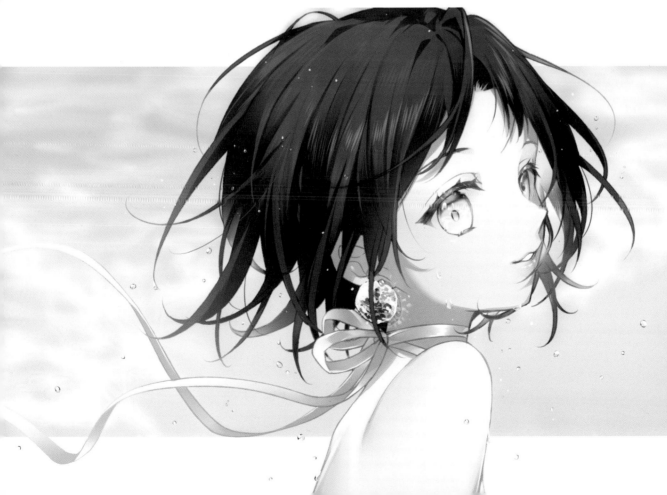

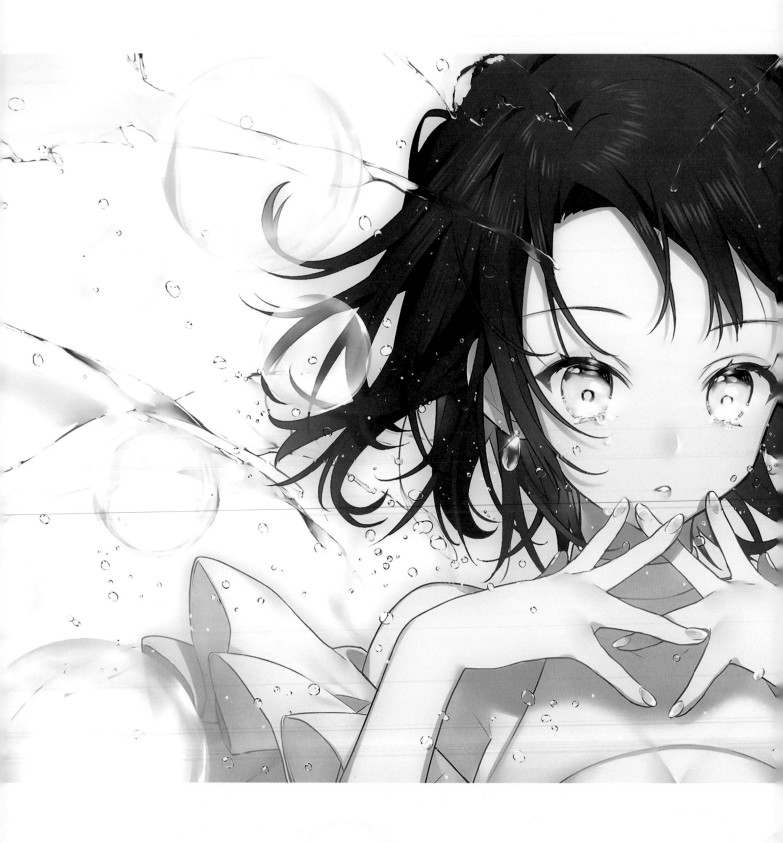

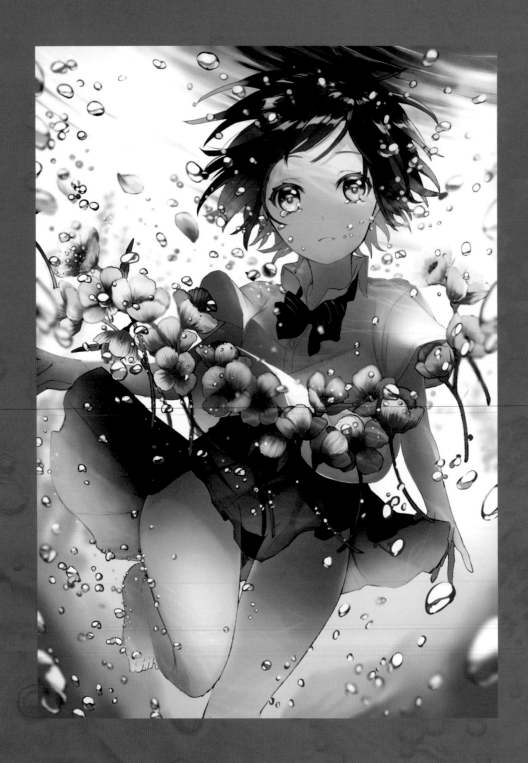

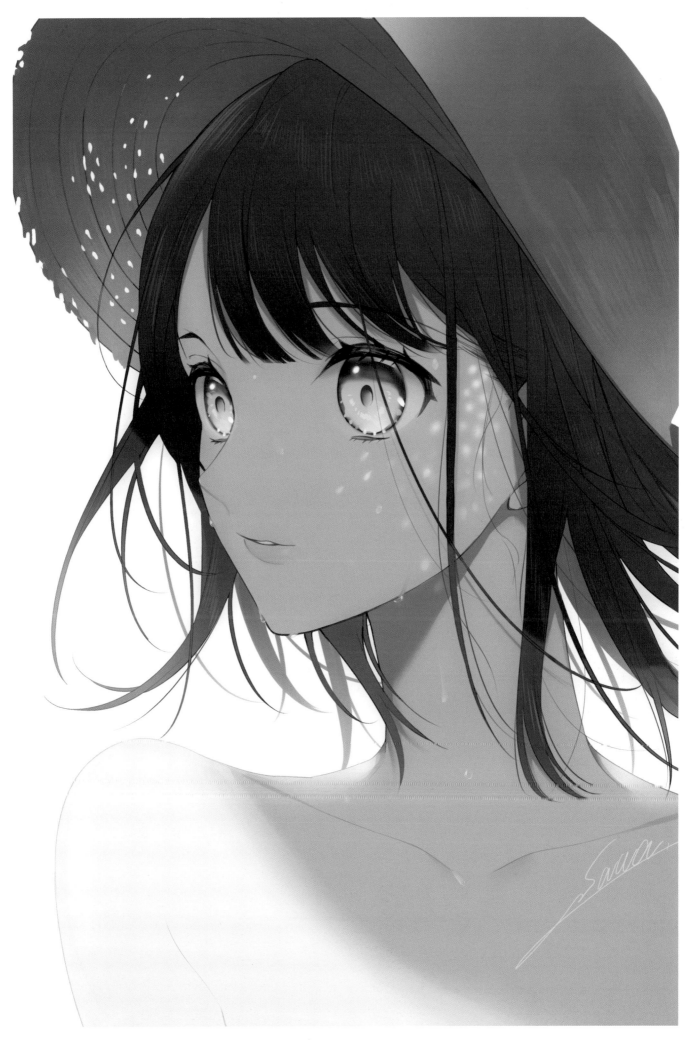

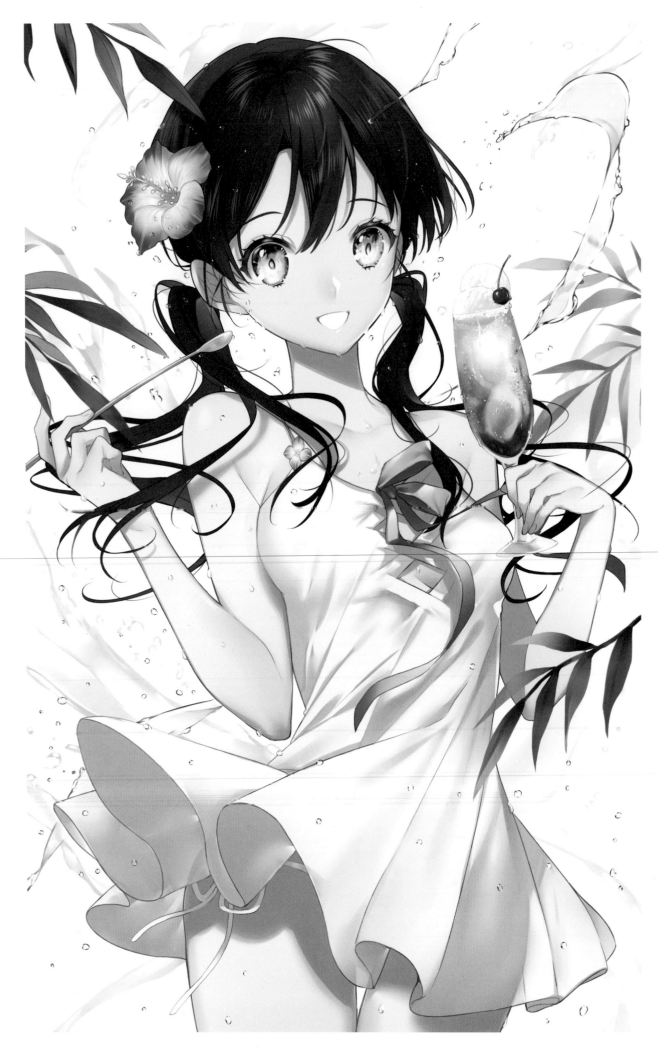

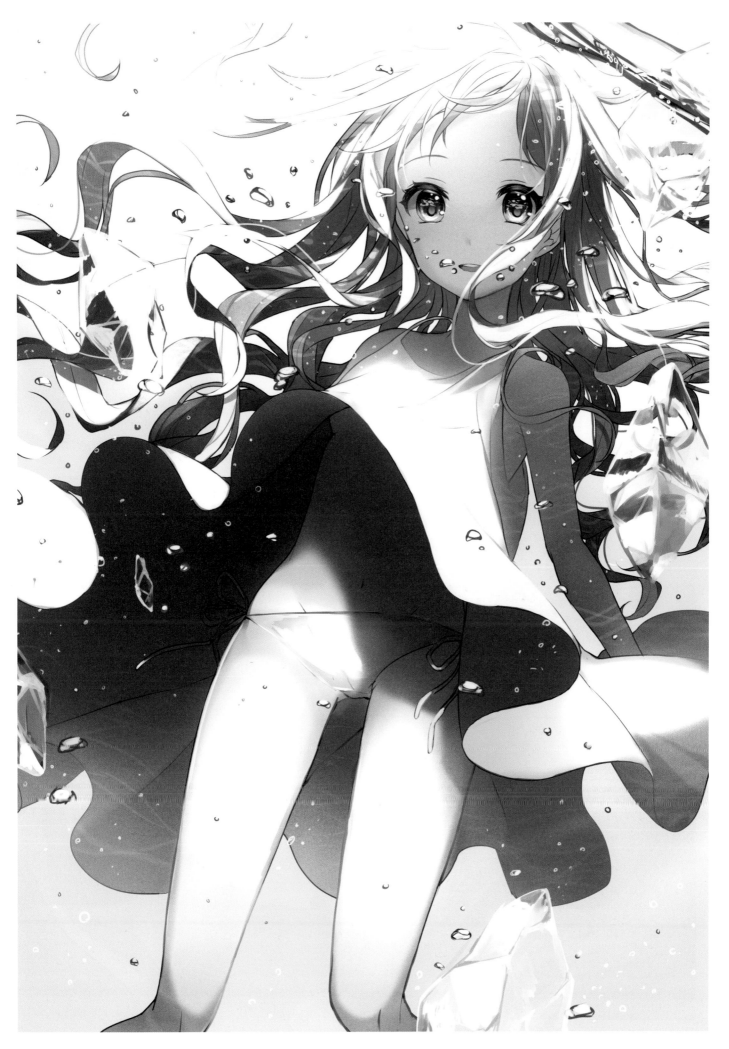

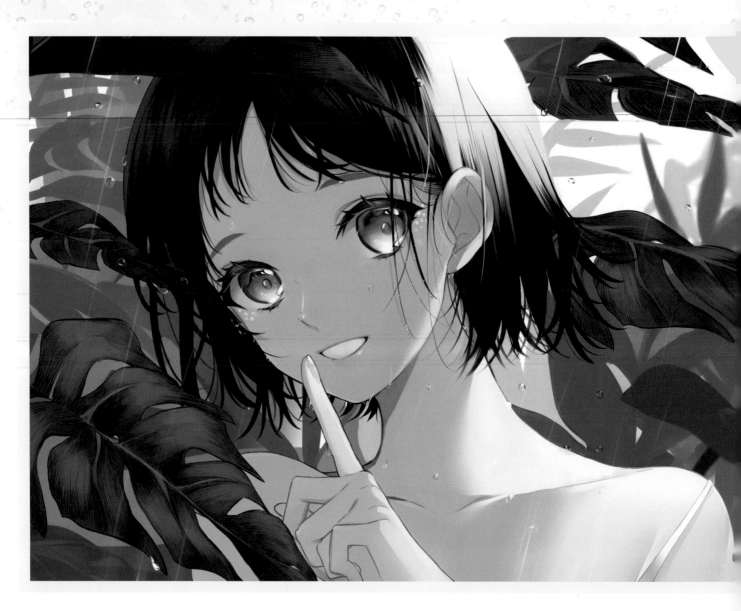

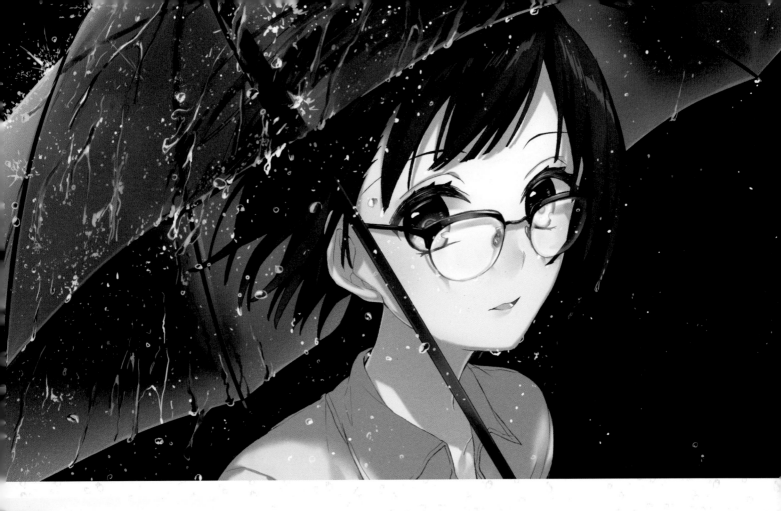

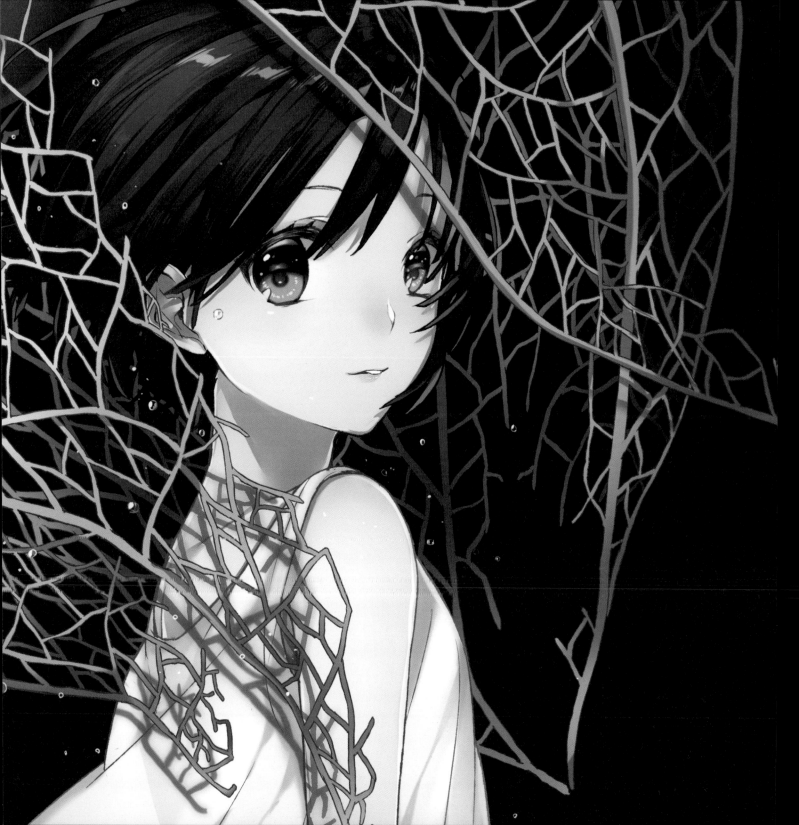

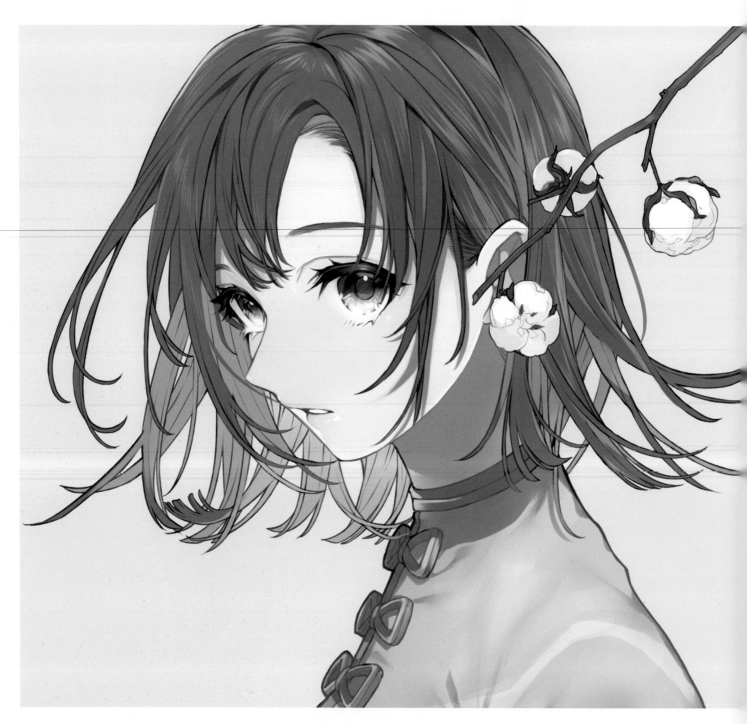

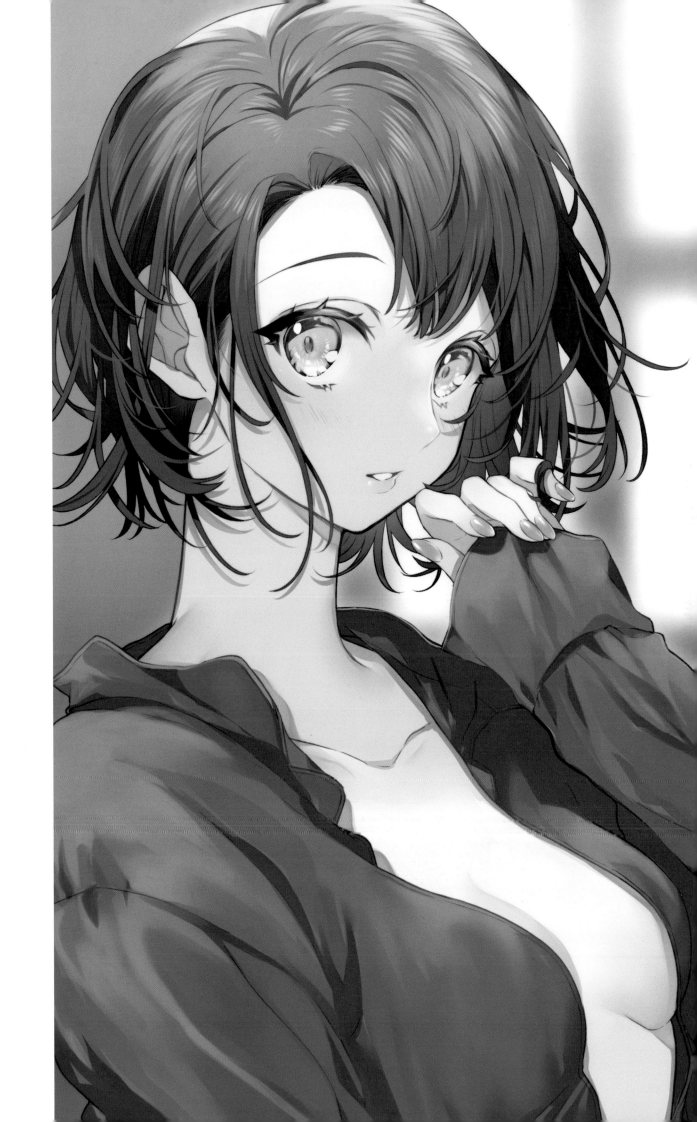

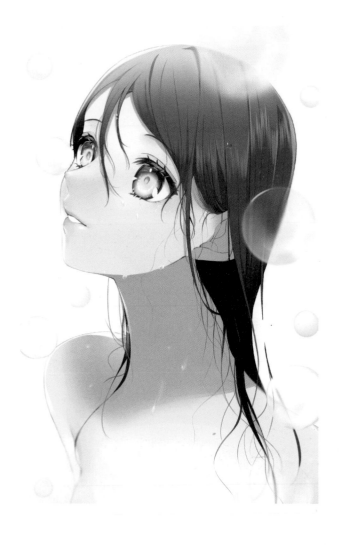

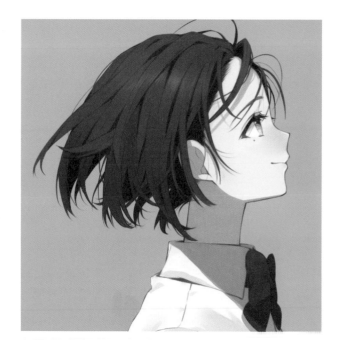

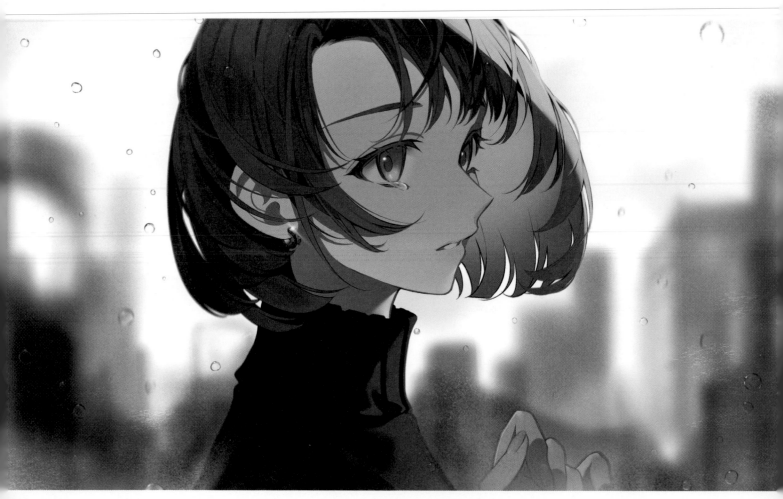

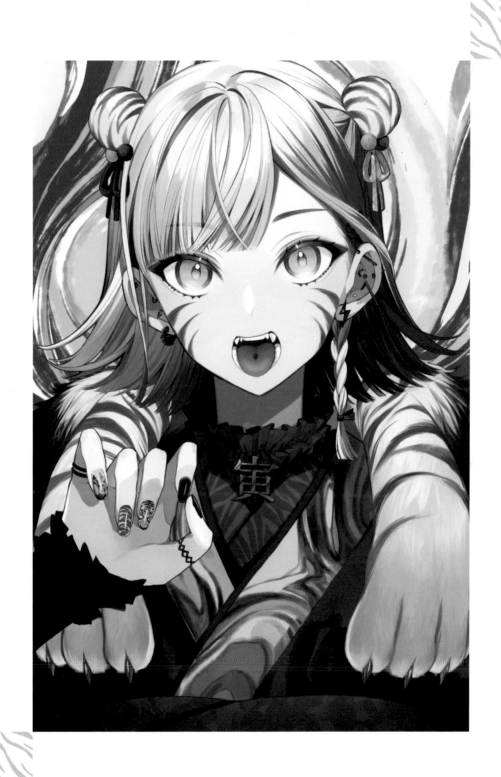

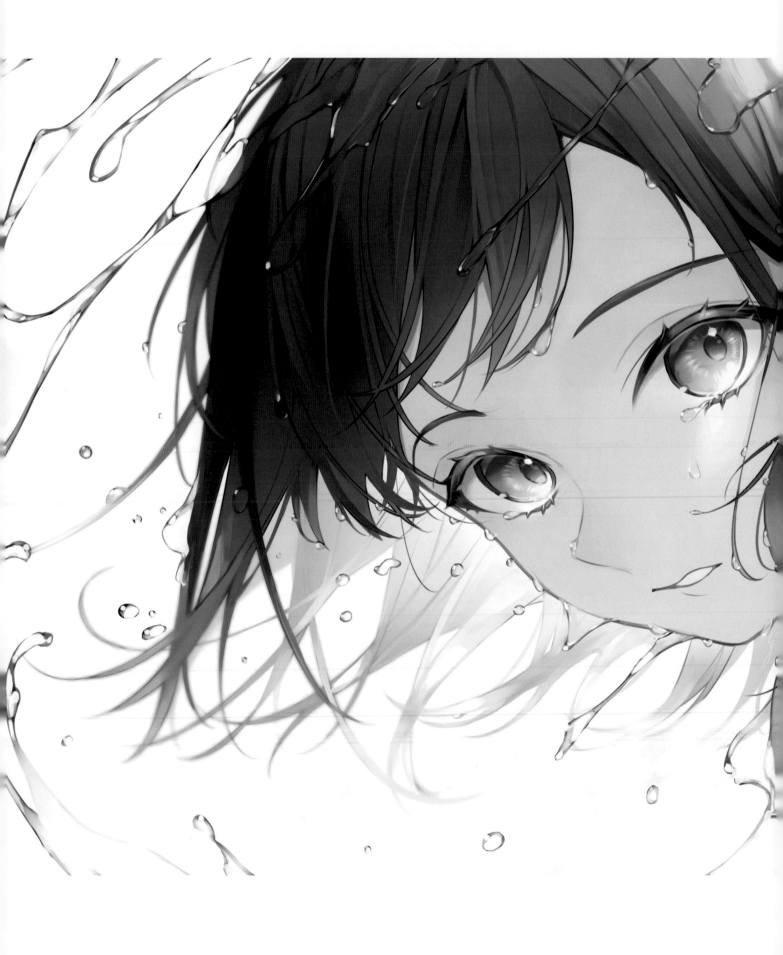

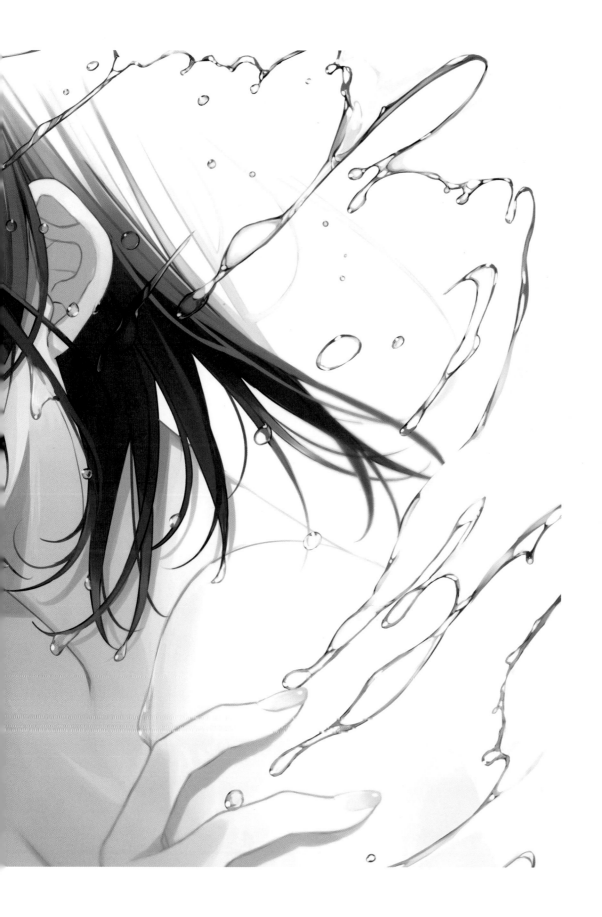

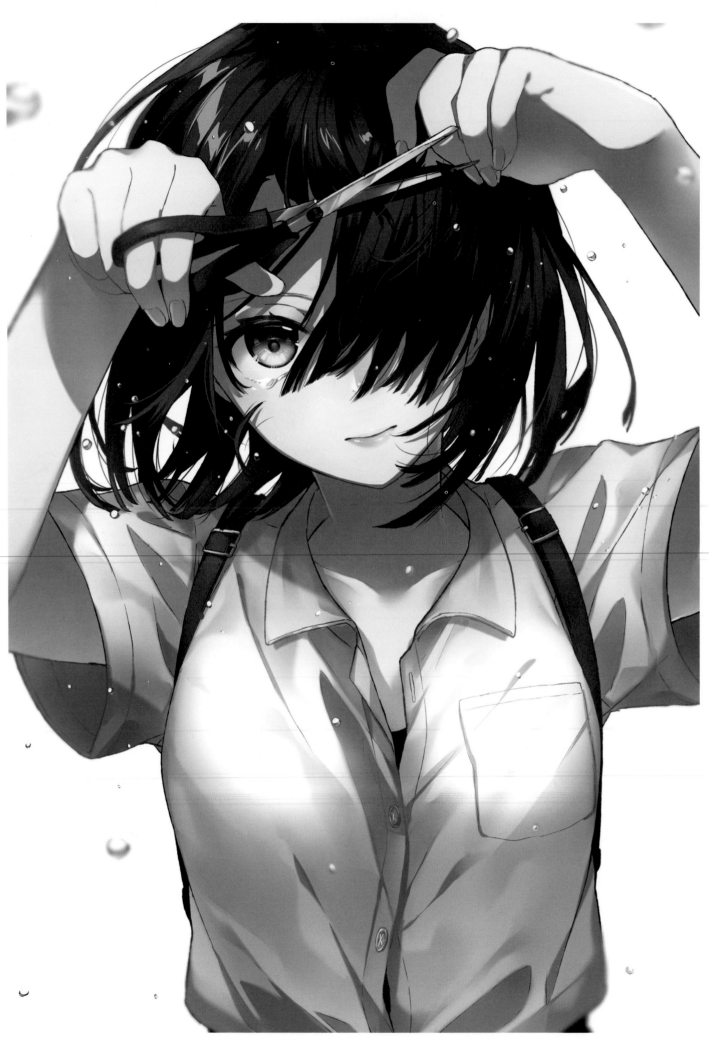

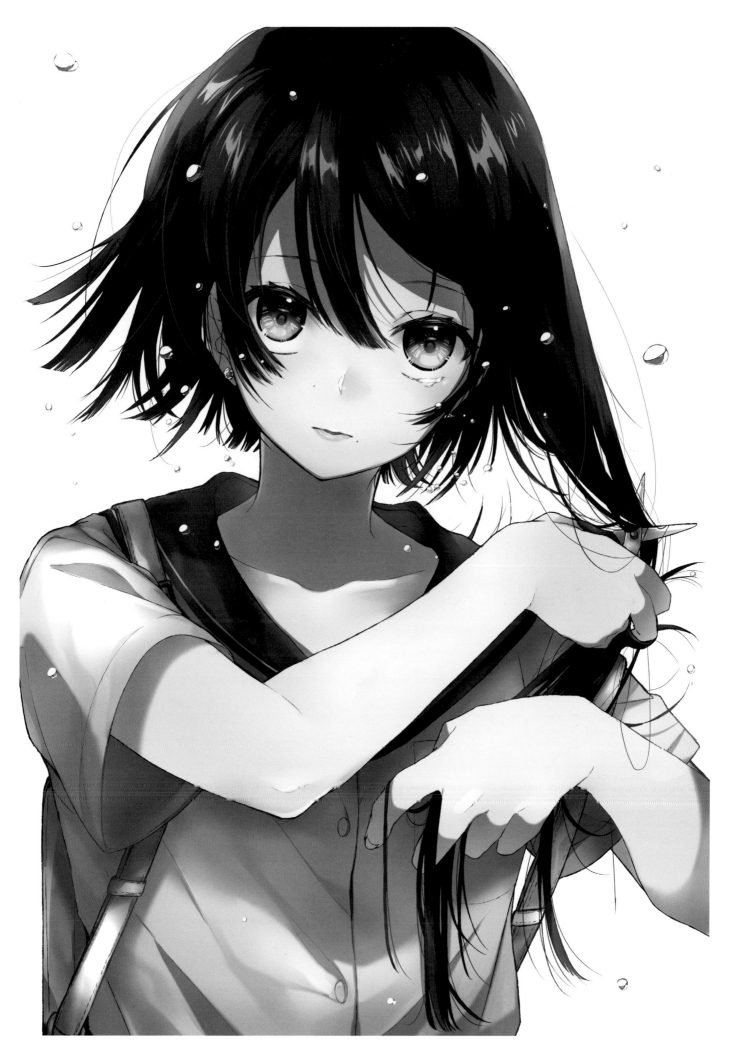

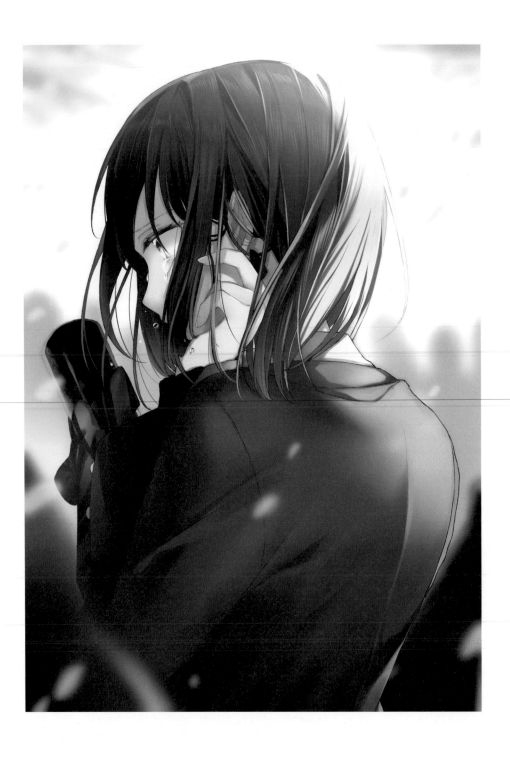

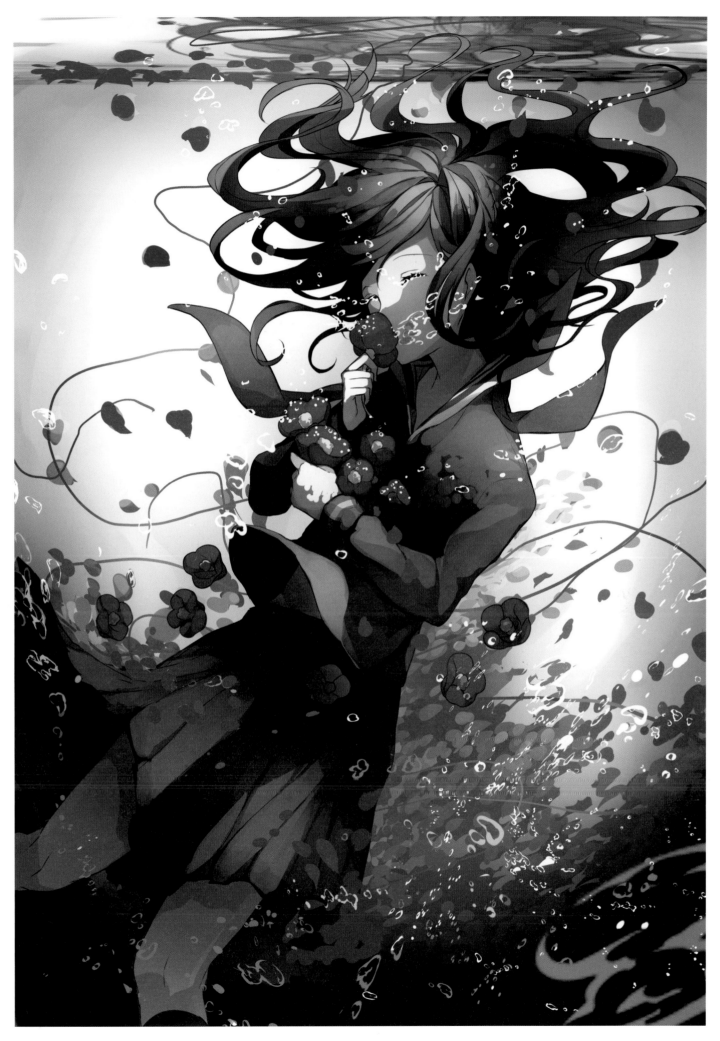

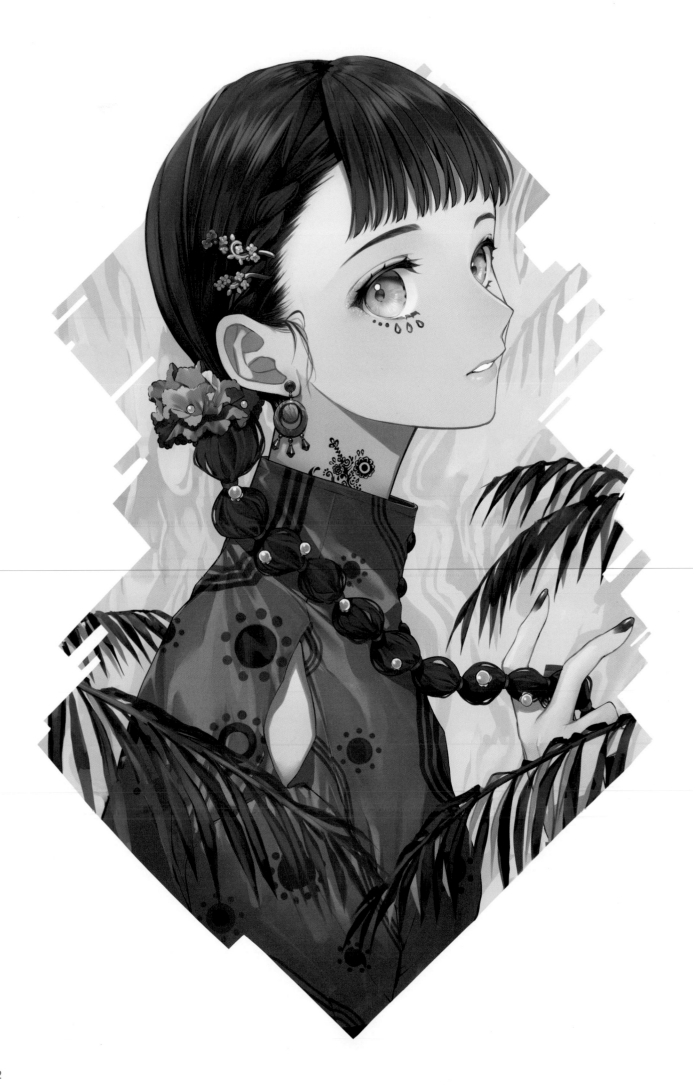

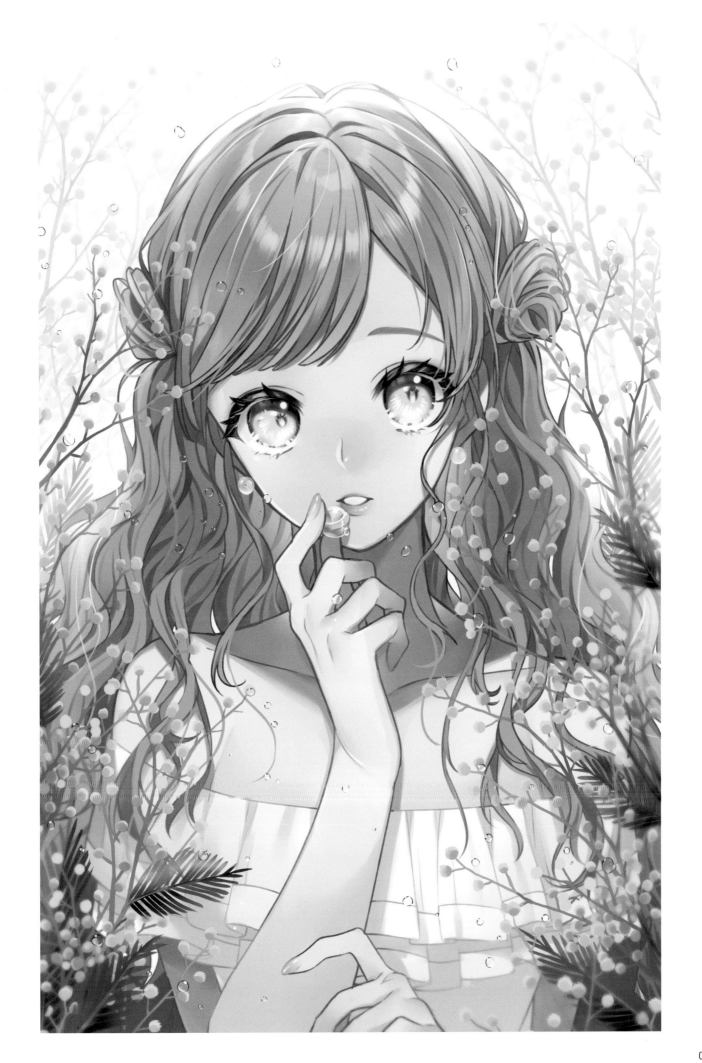

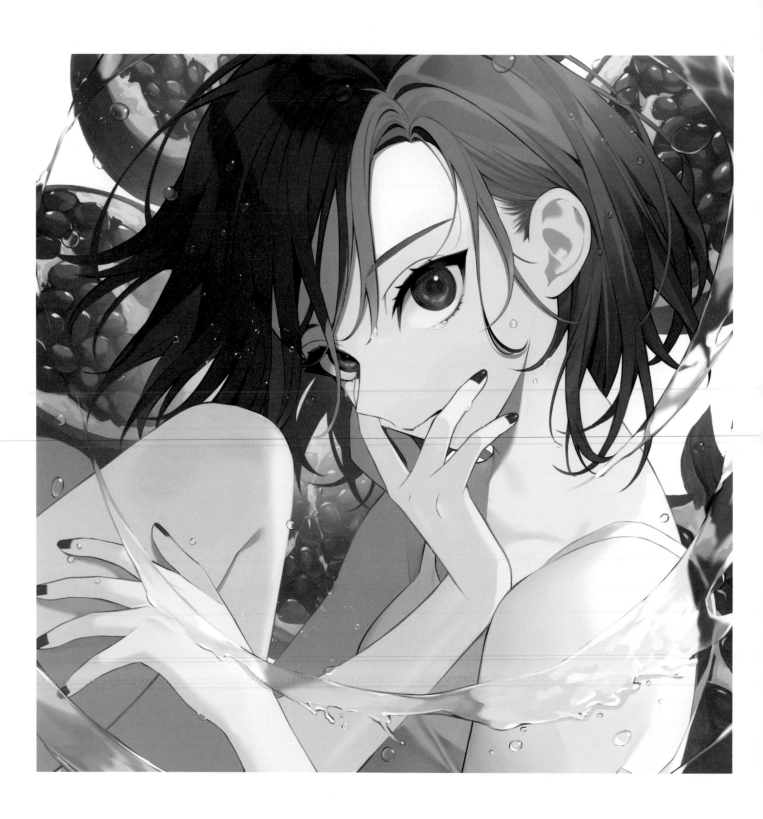

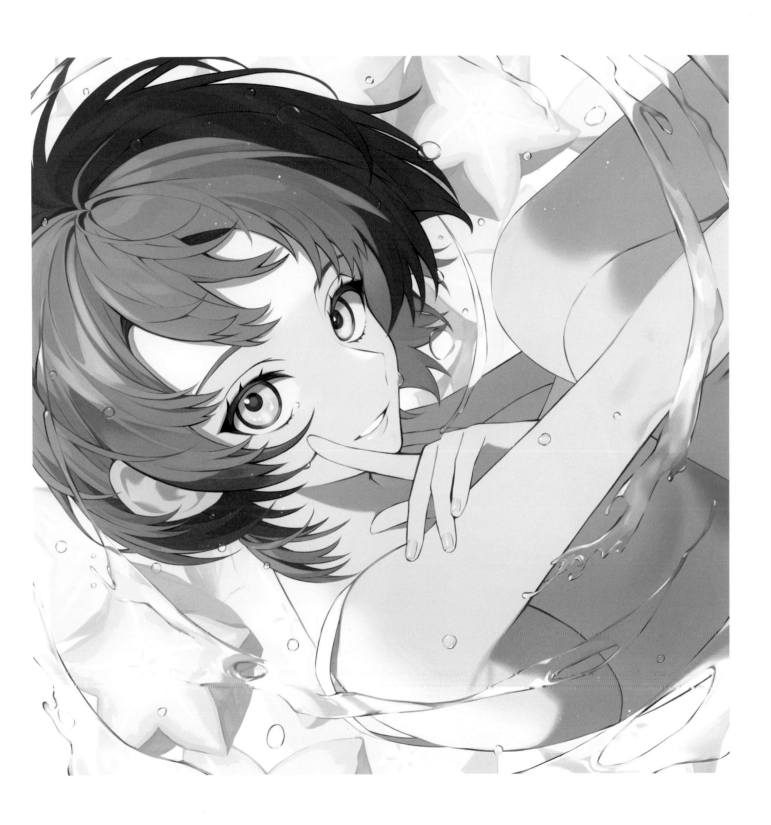

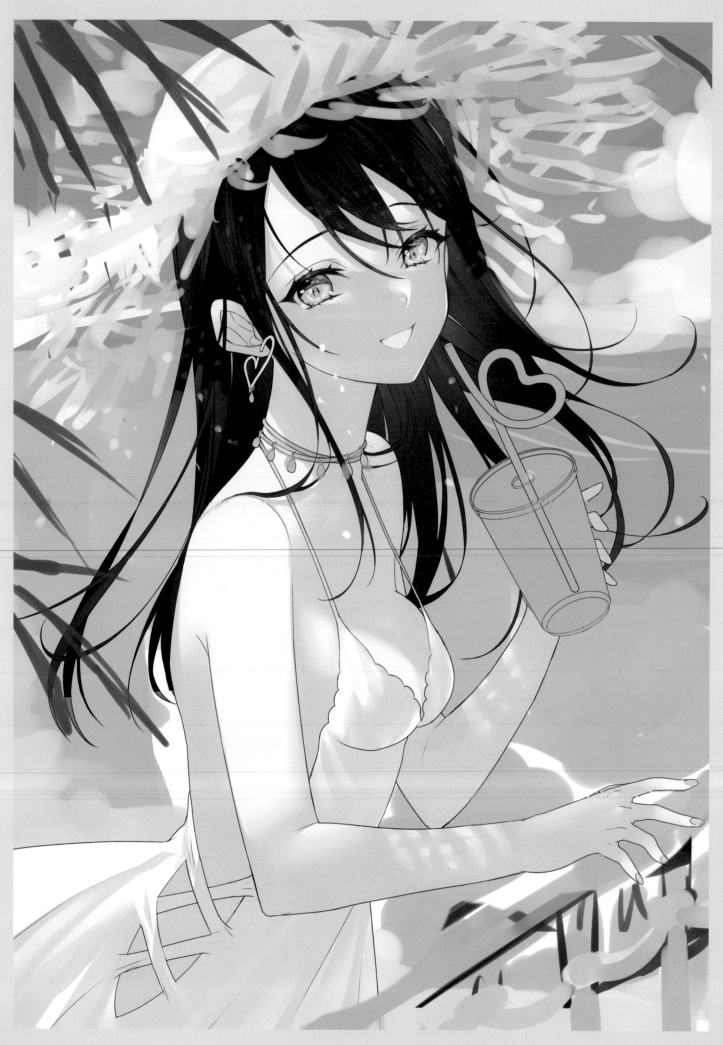

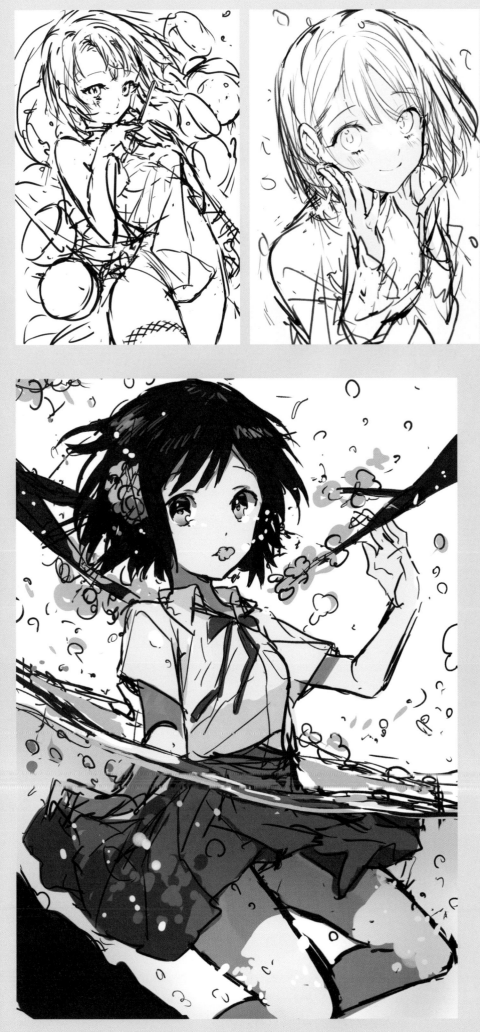
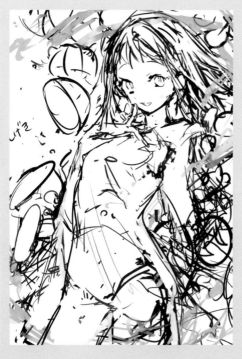
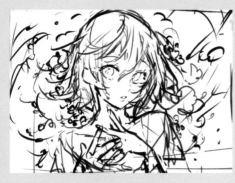
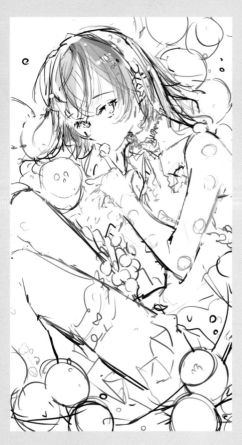

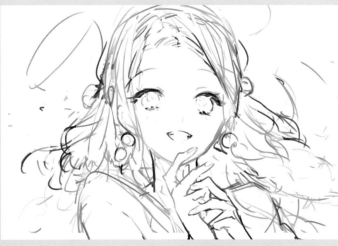

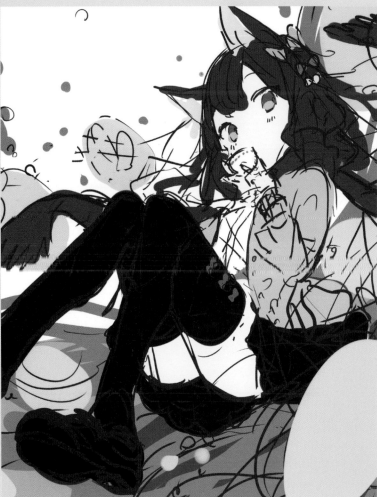

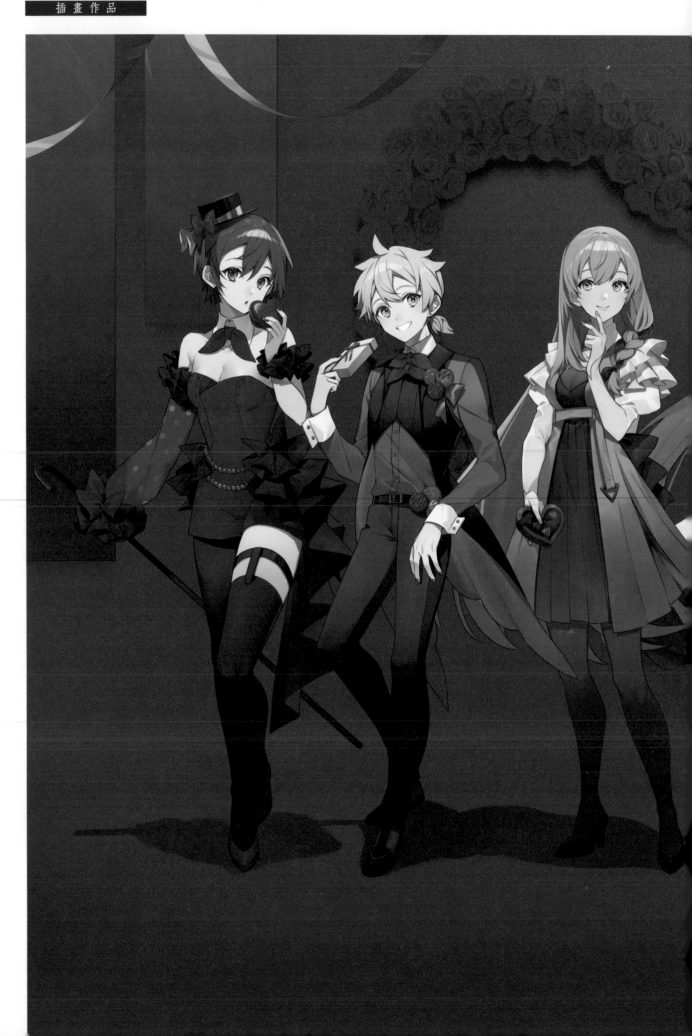

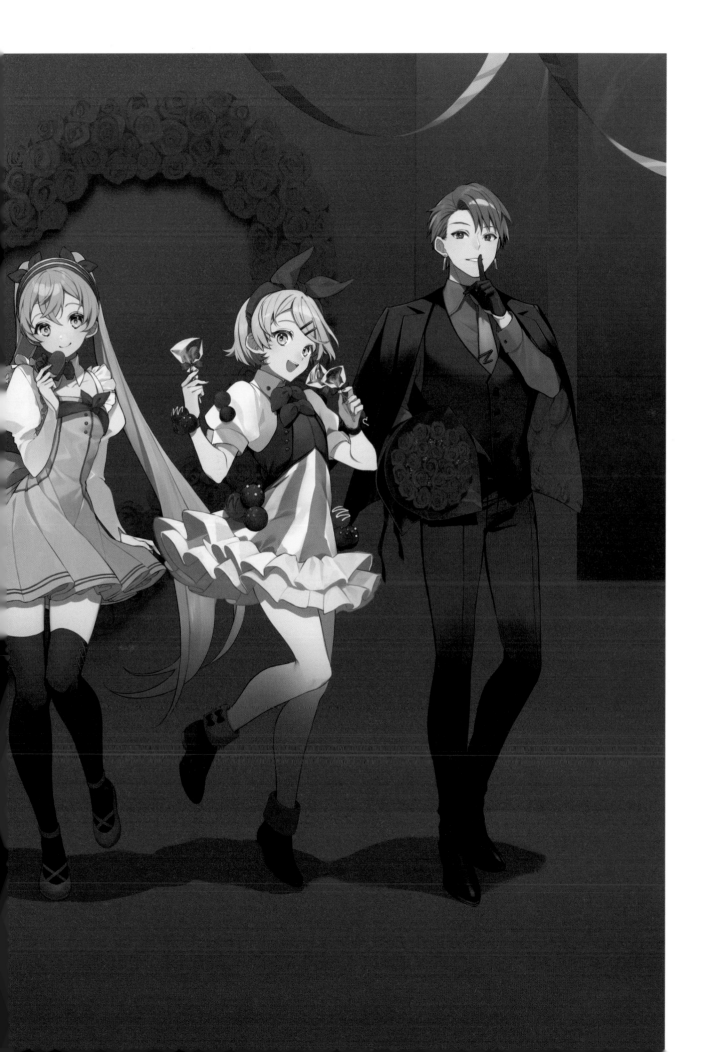

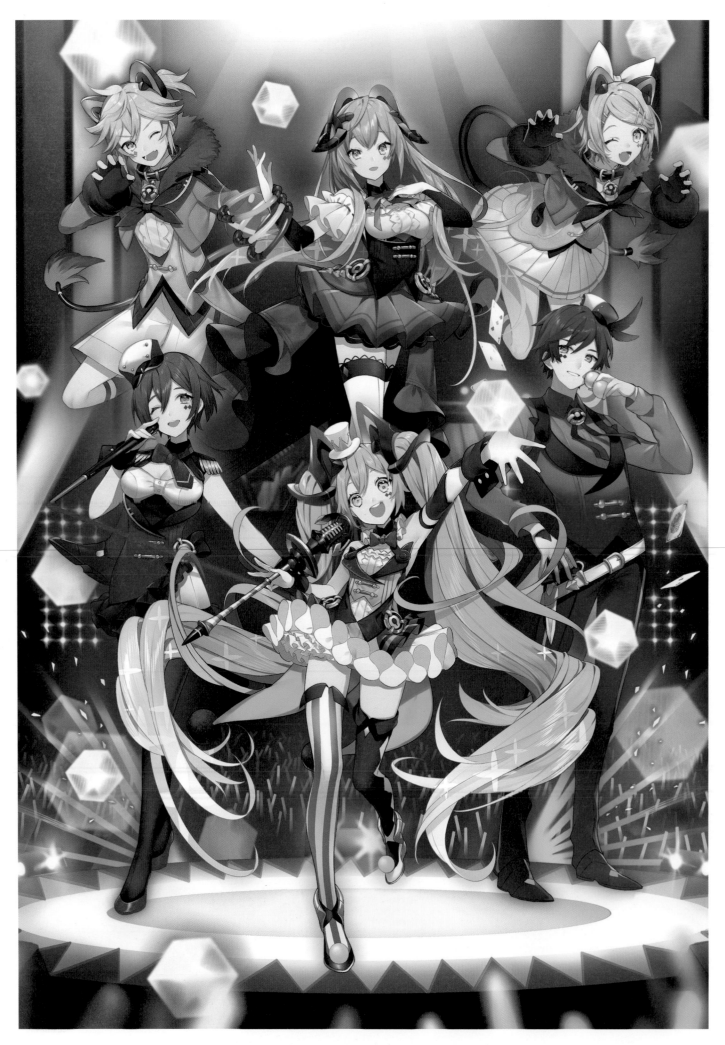

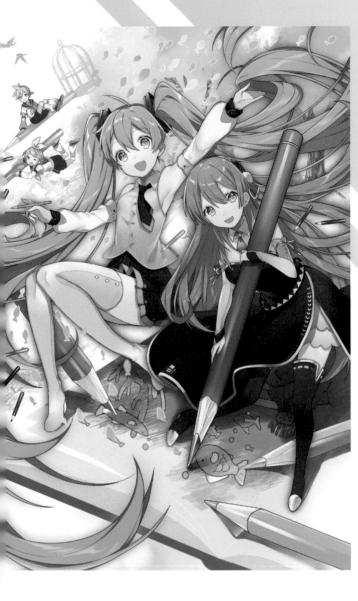

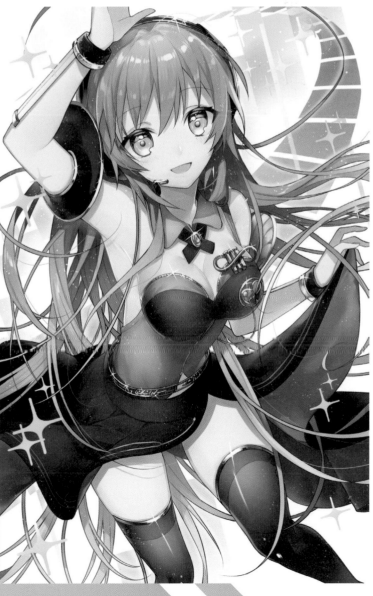

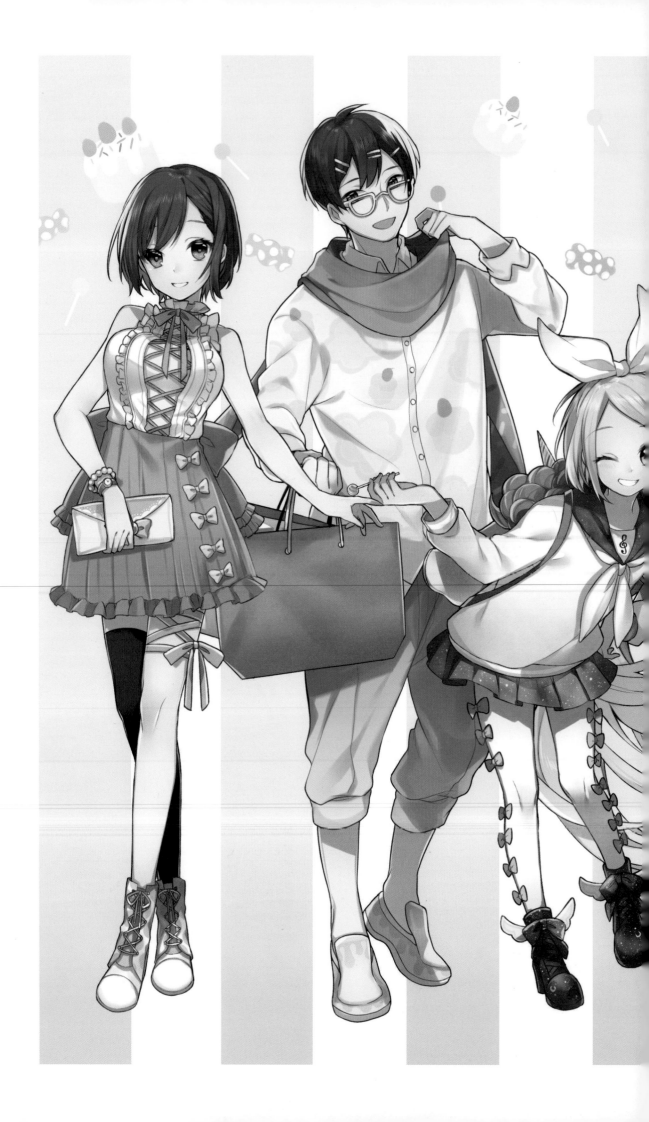

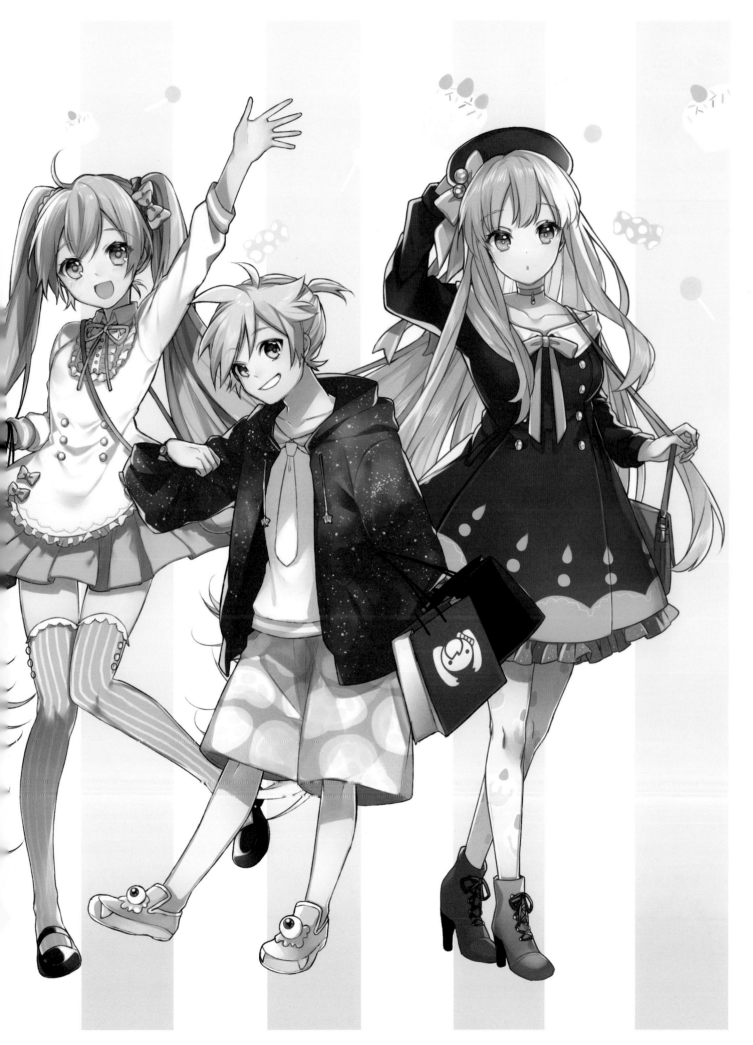

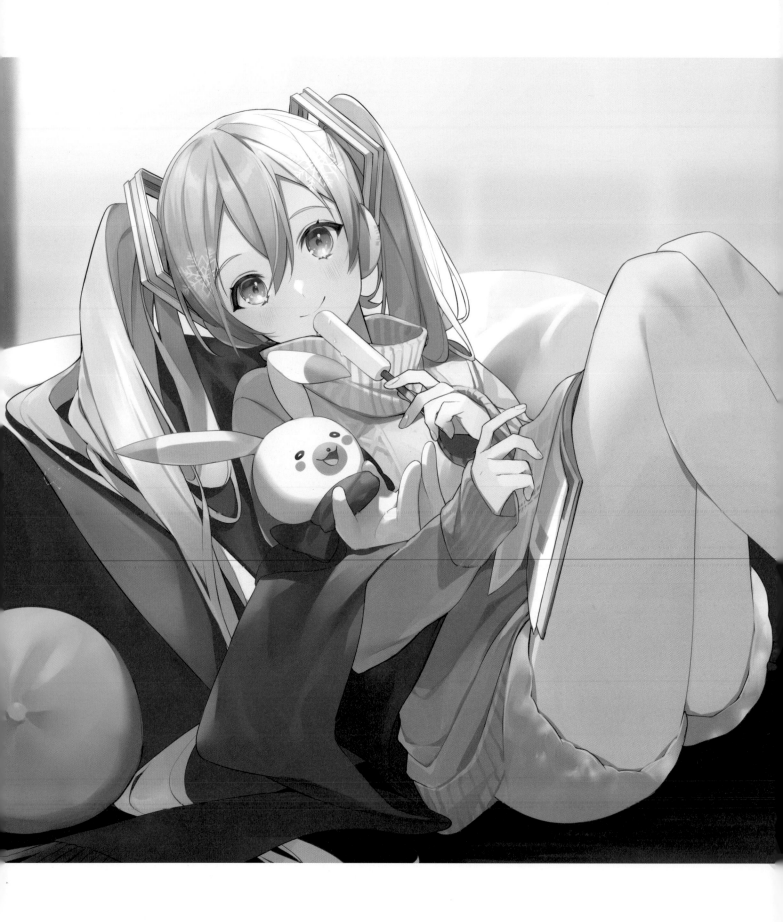

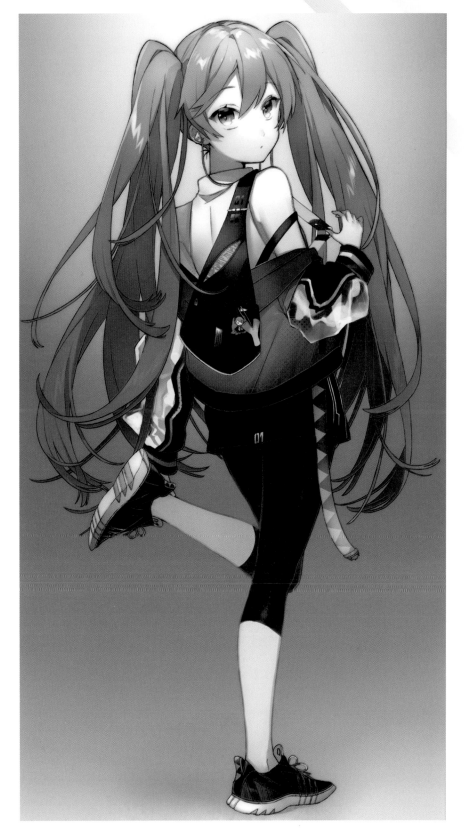

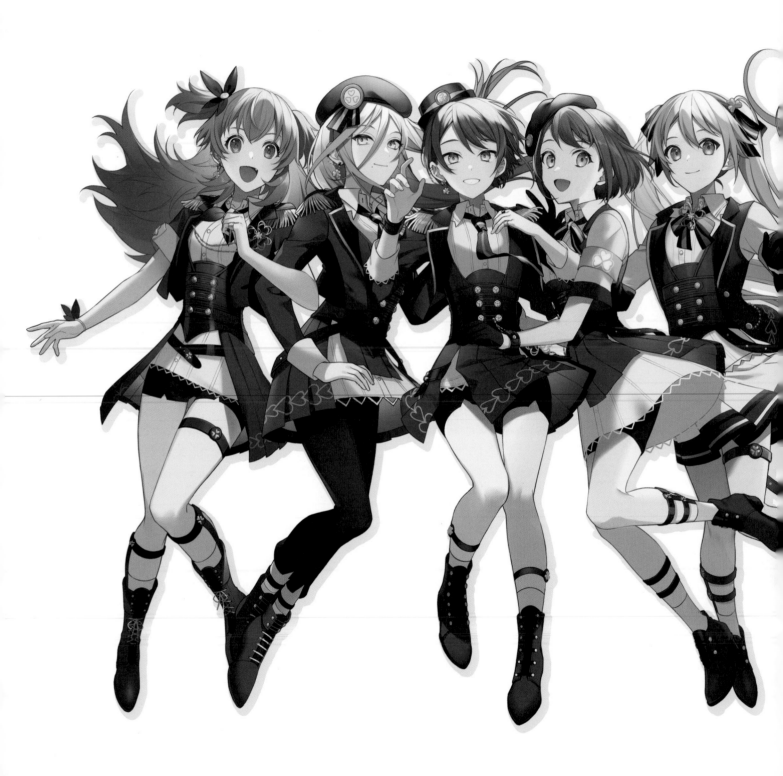

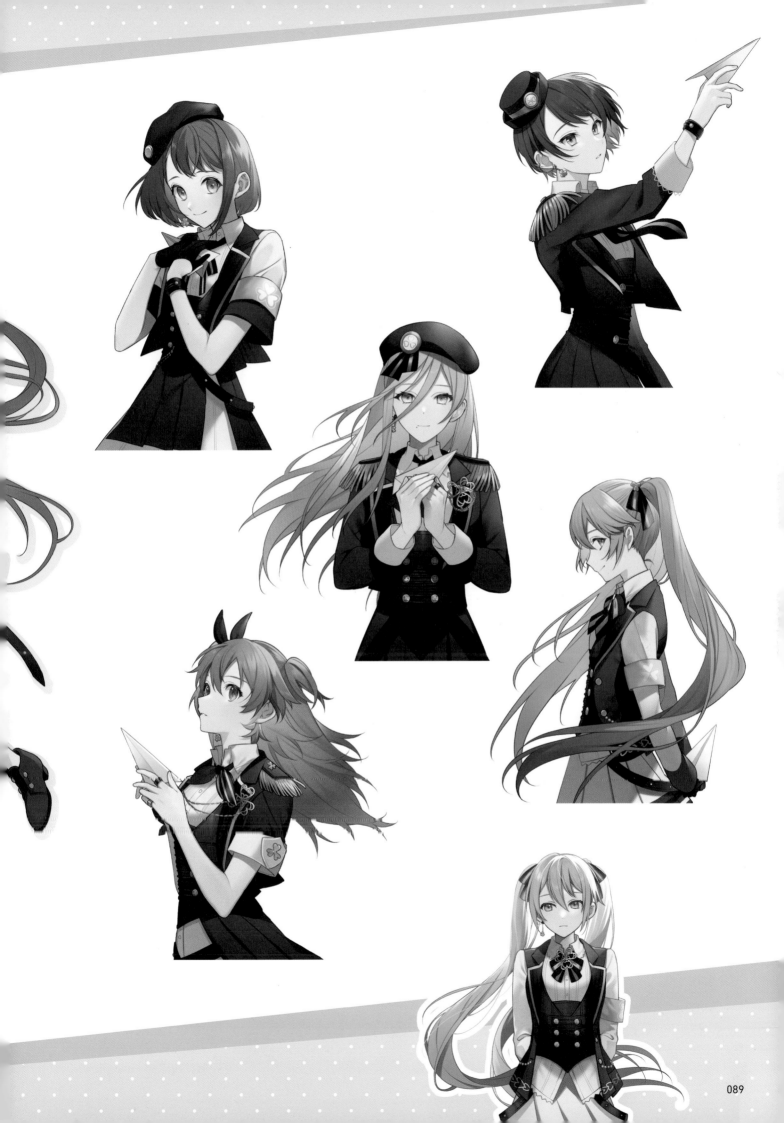

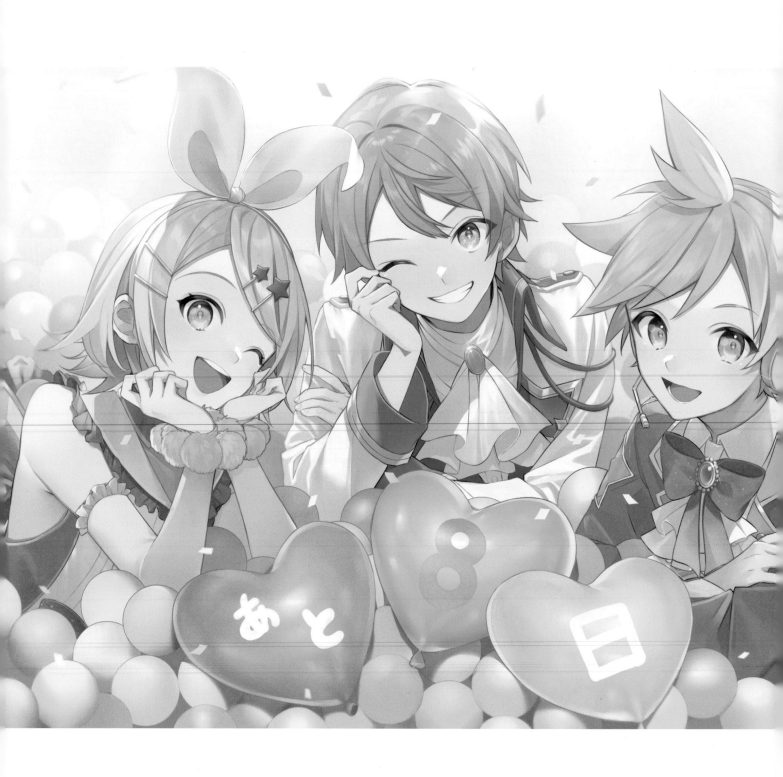

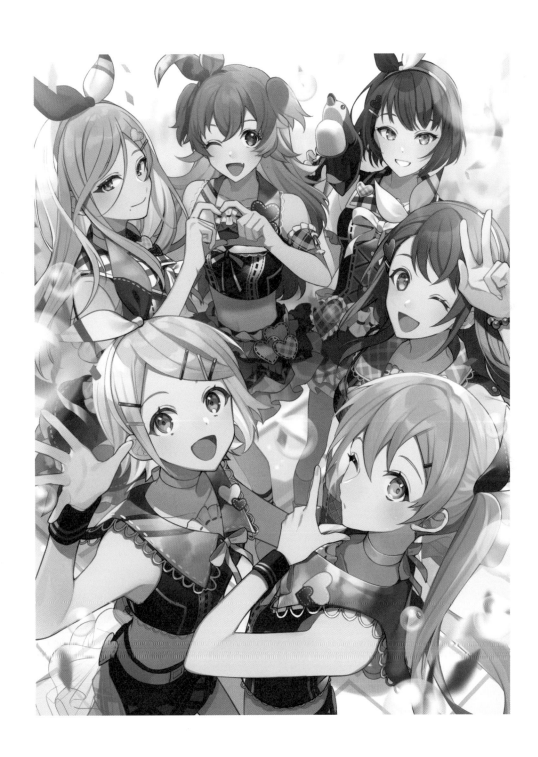

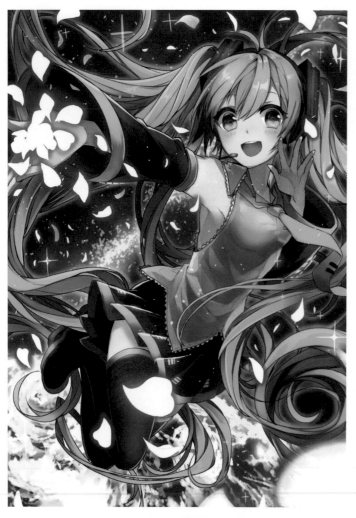
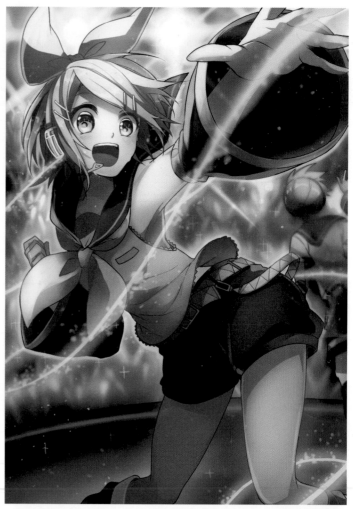
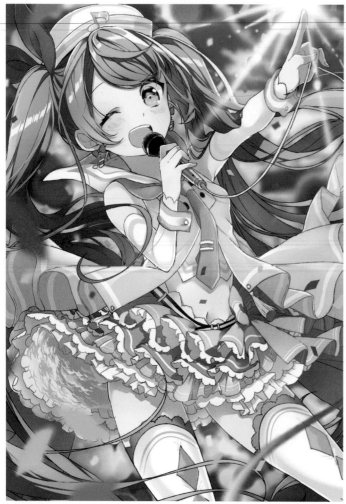
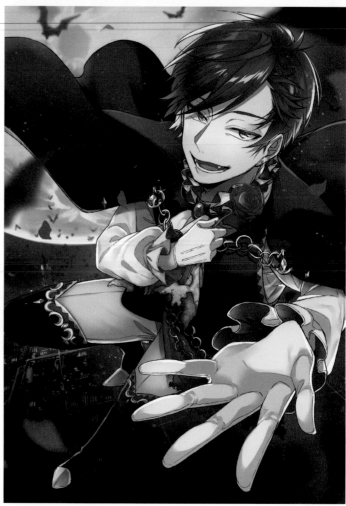

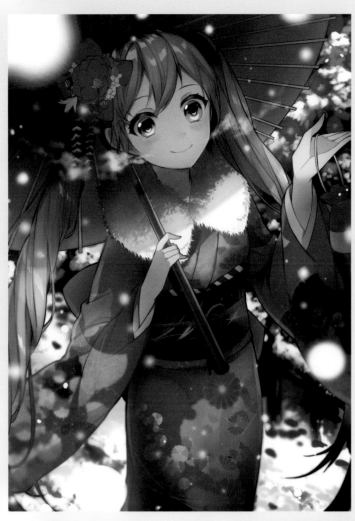

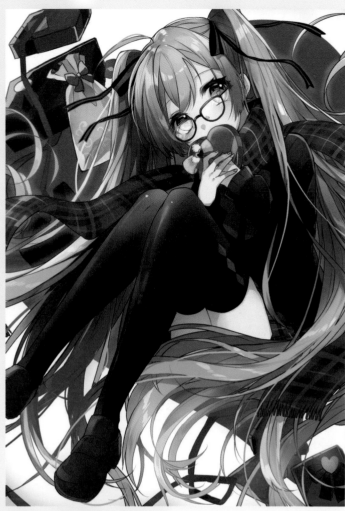

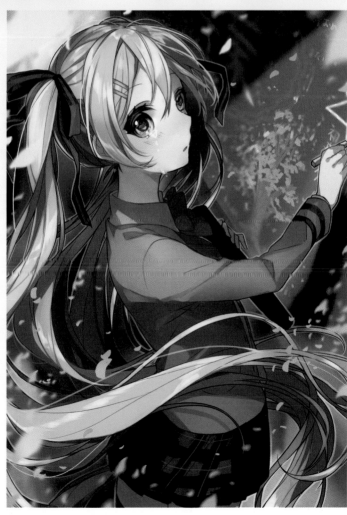

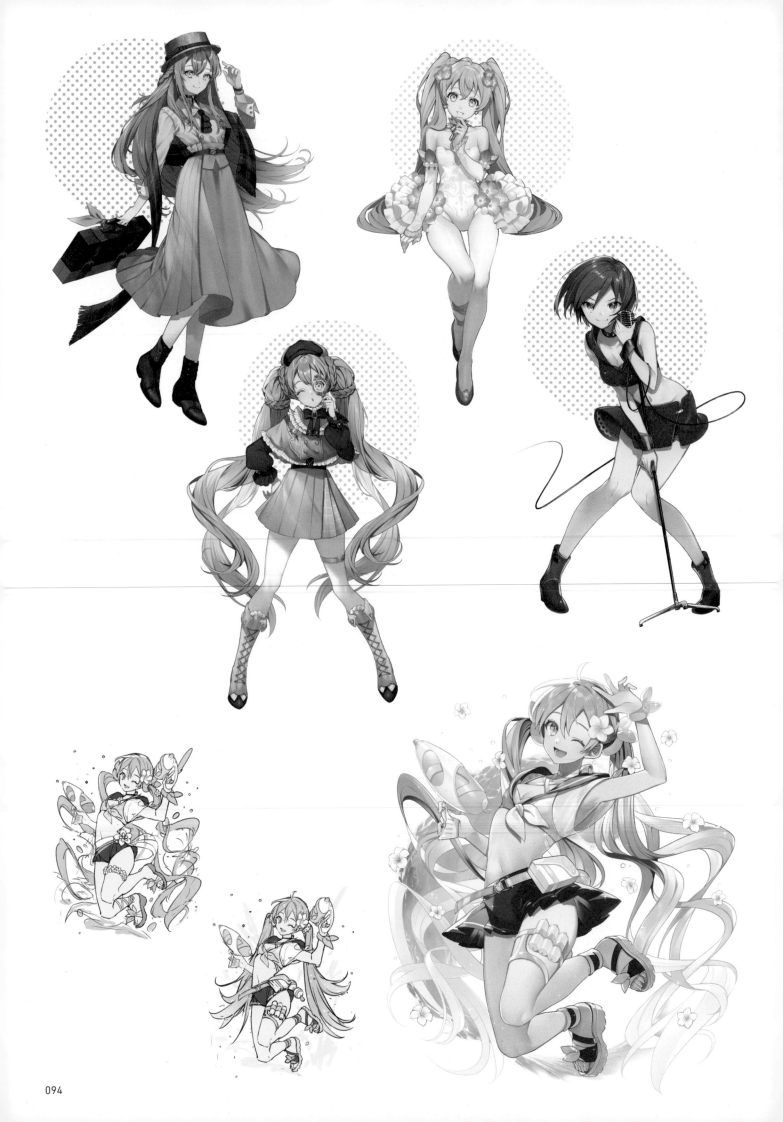

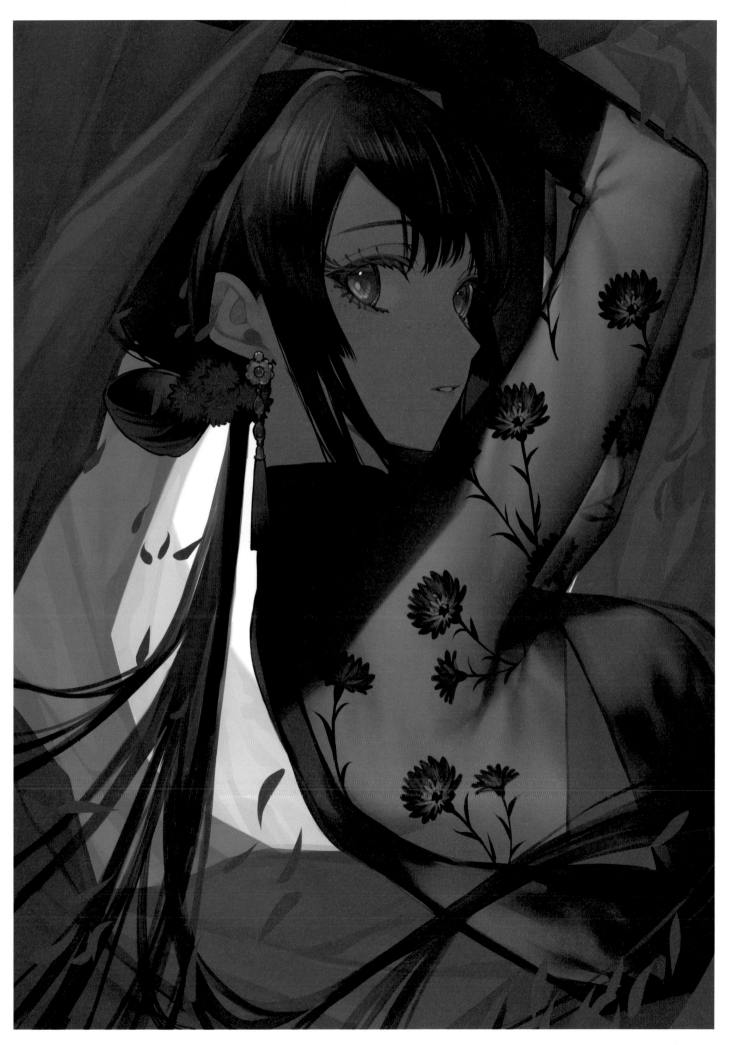

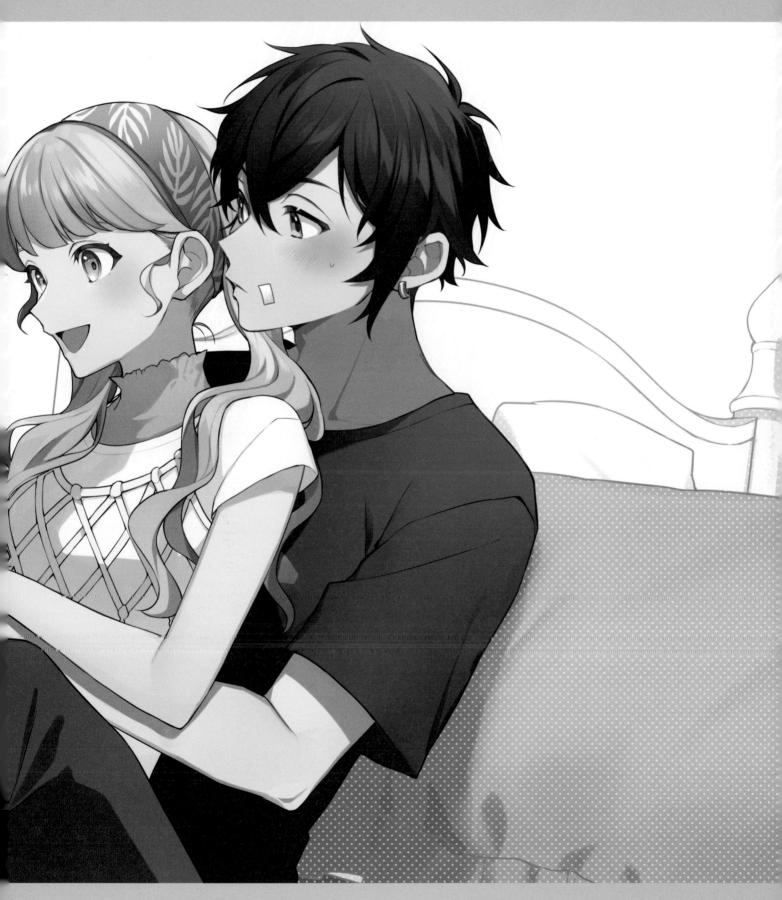

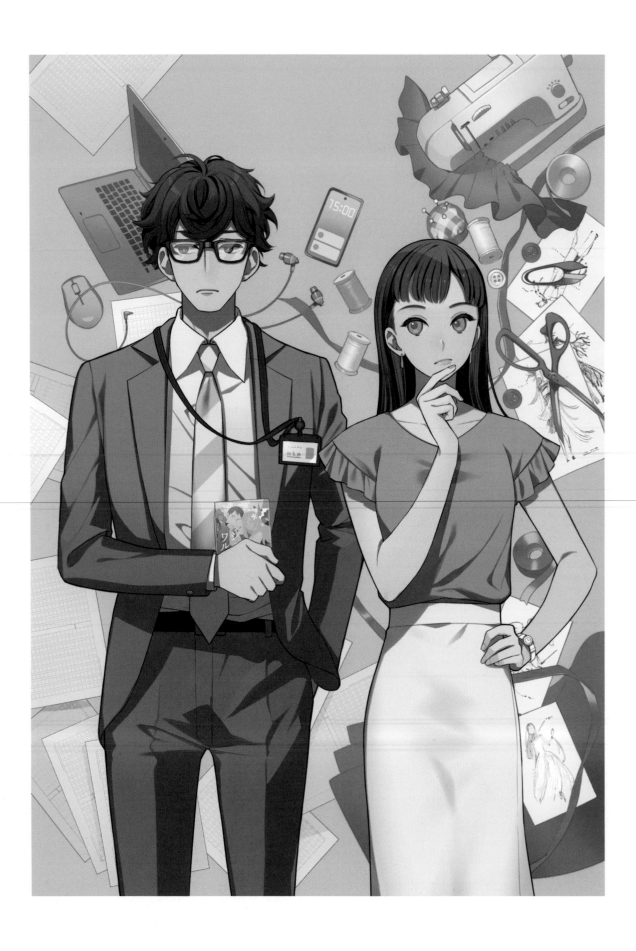

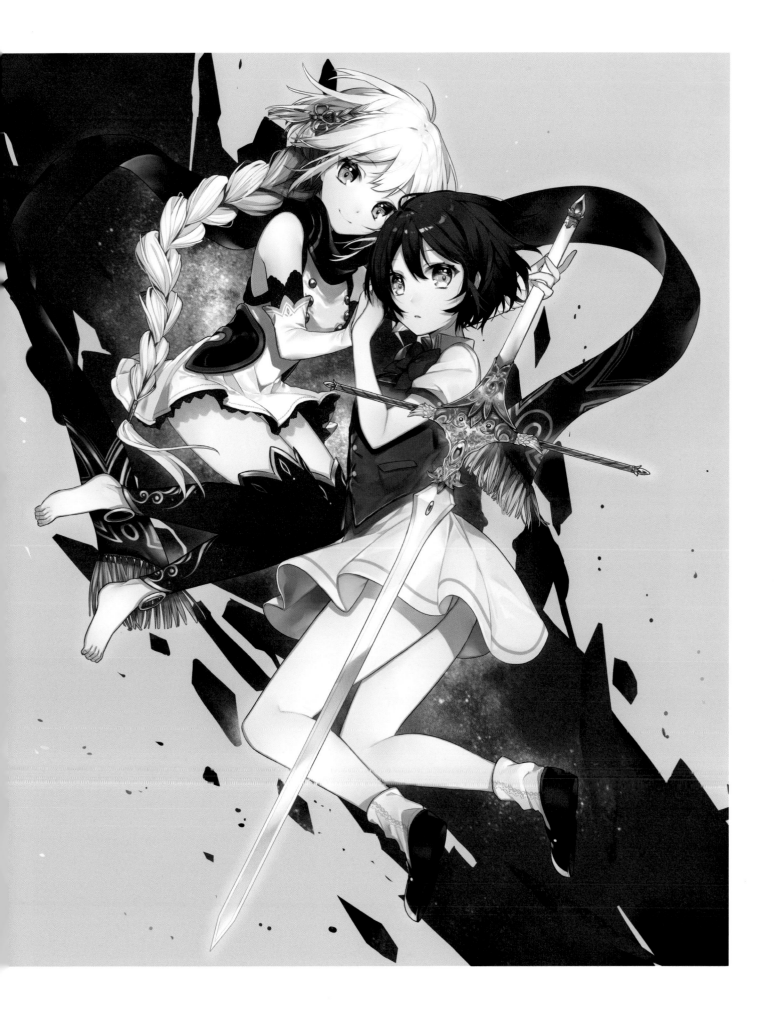

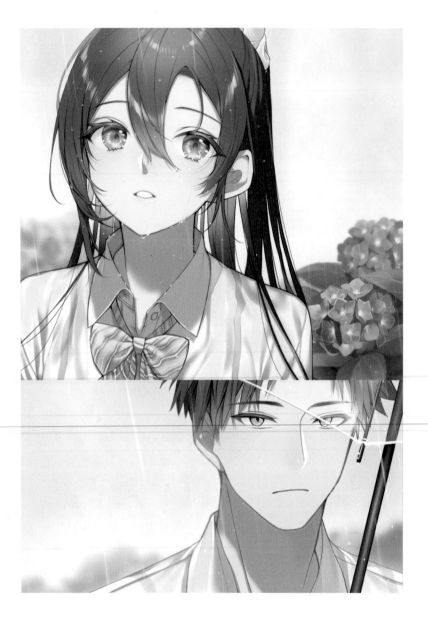

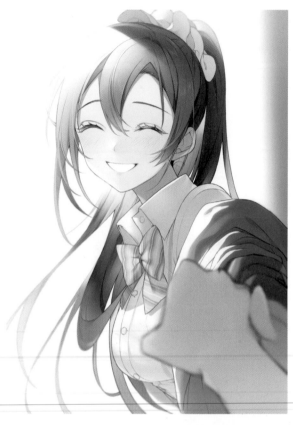

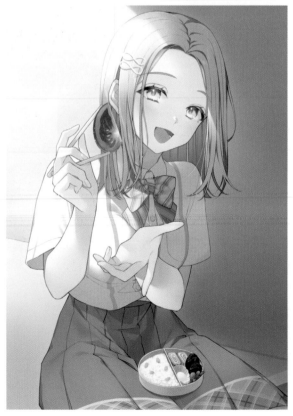

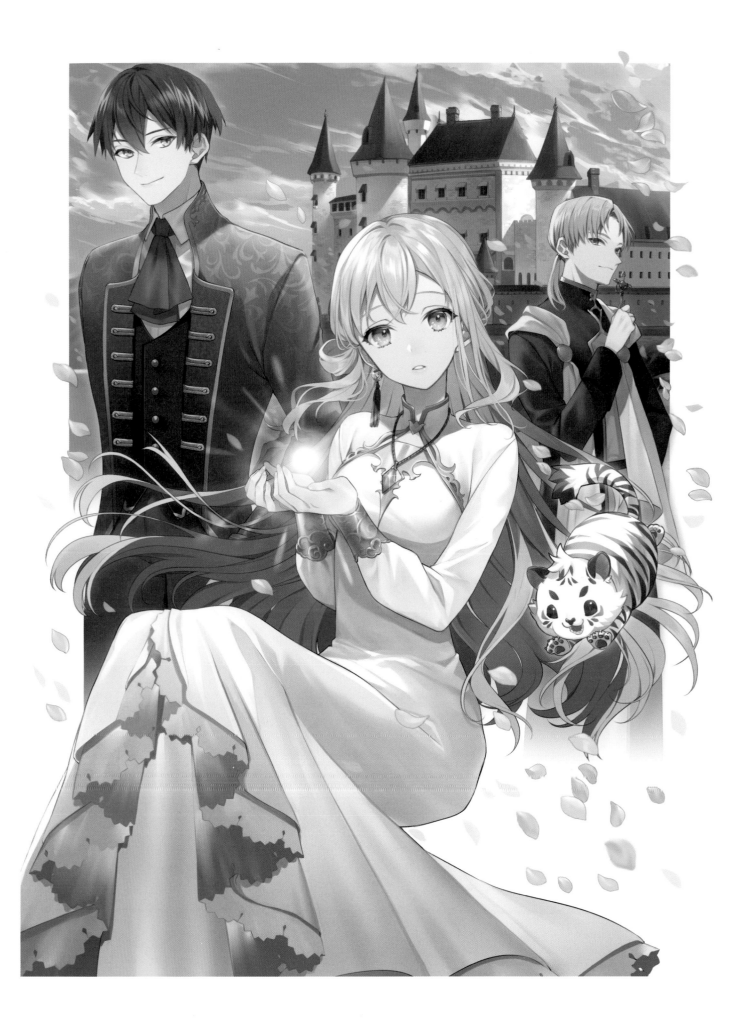

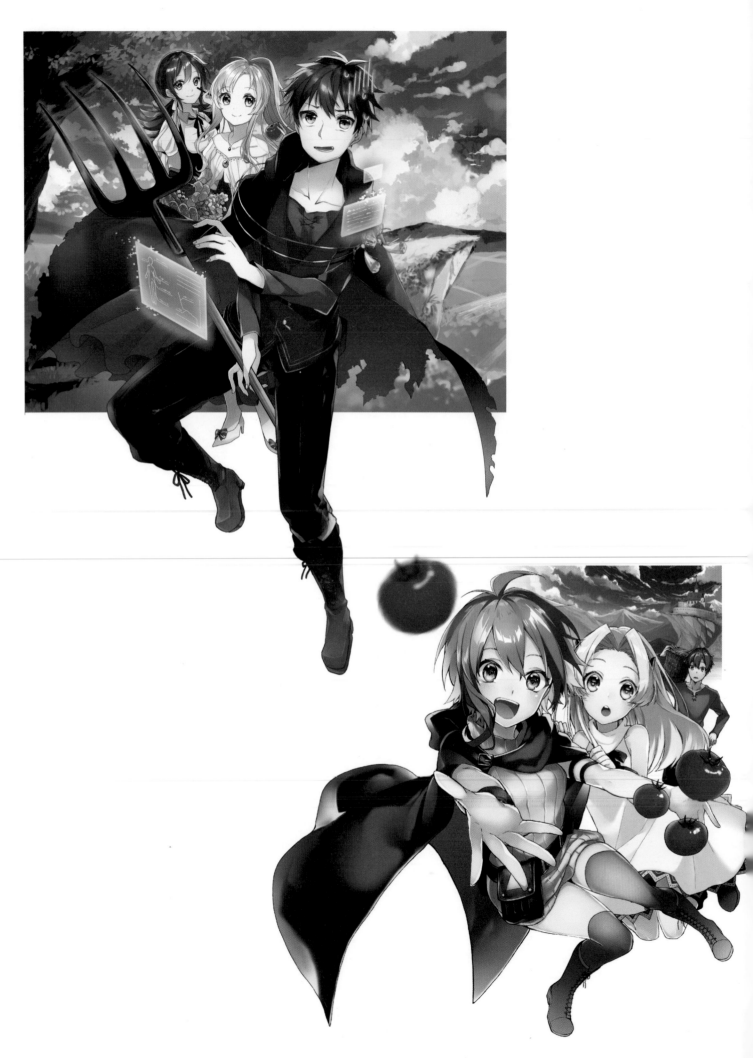

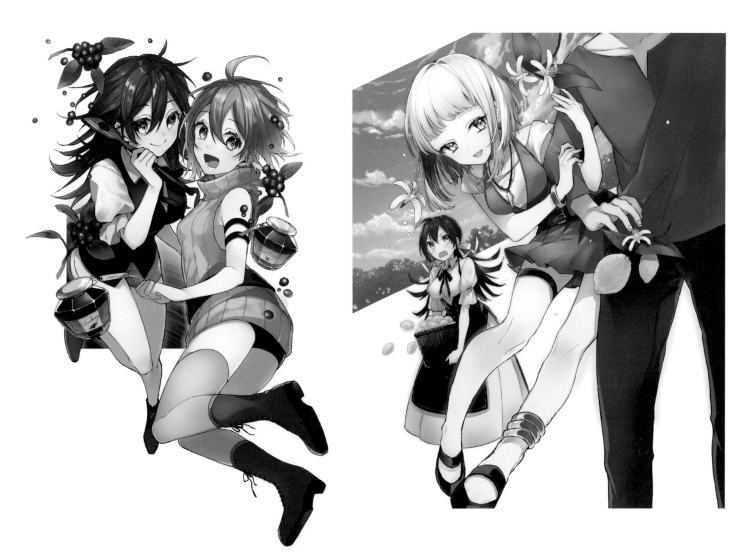

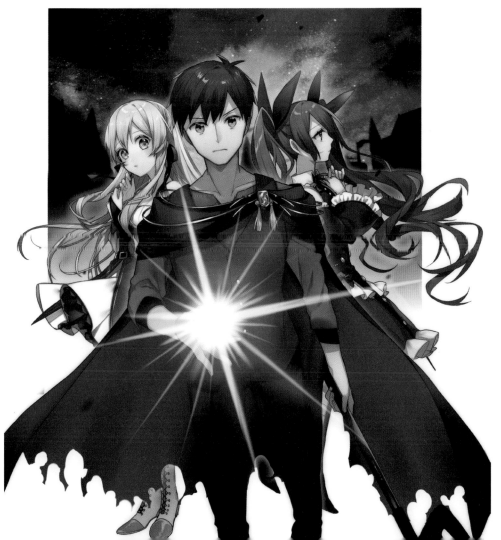

103



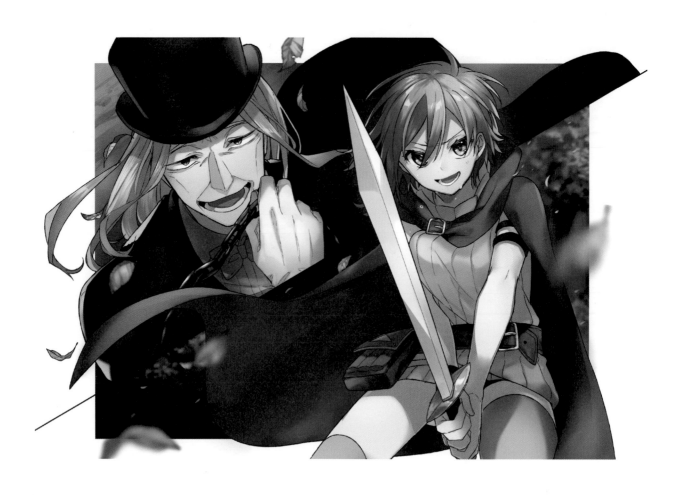

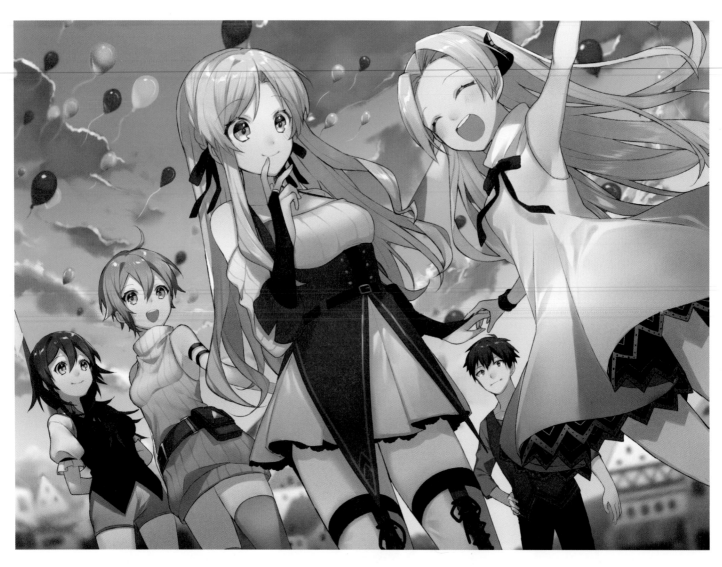

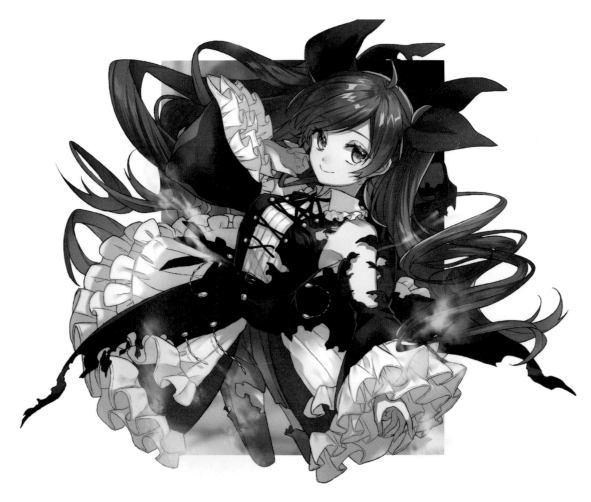

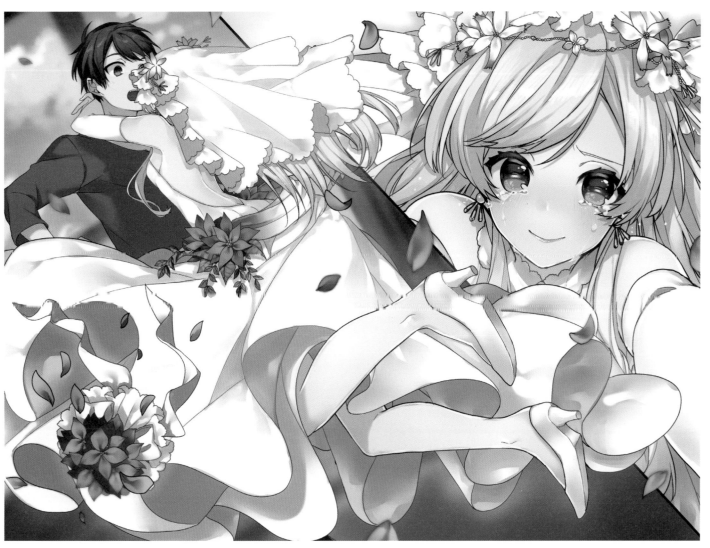

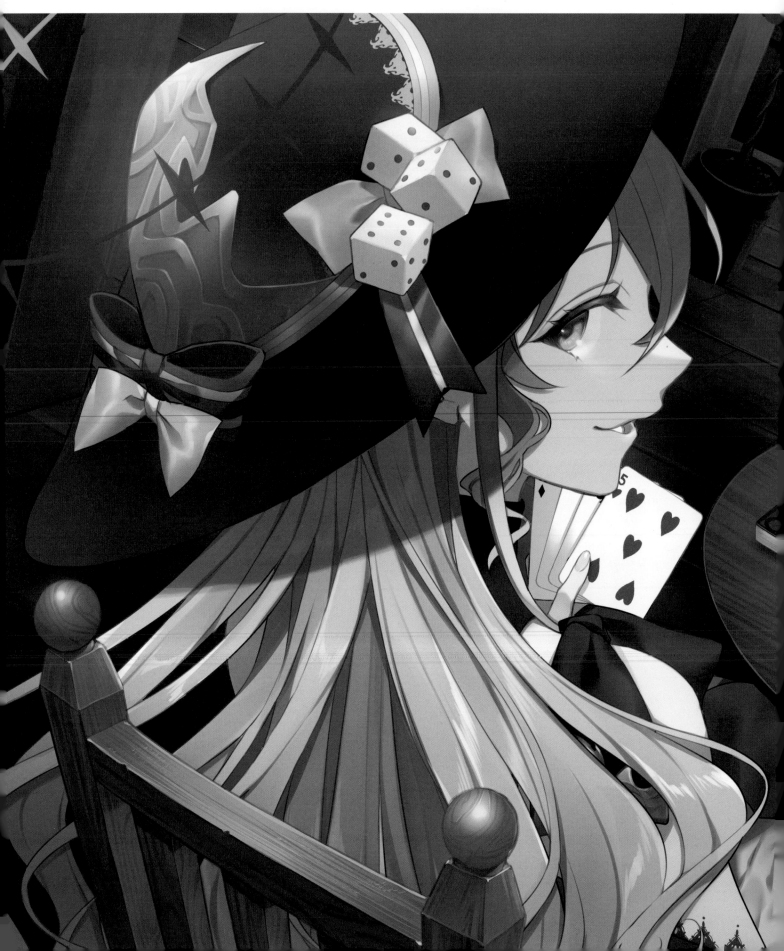

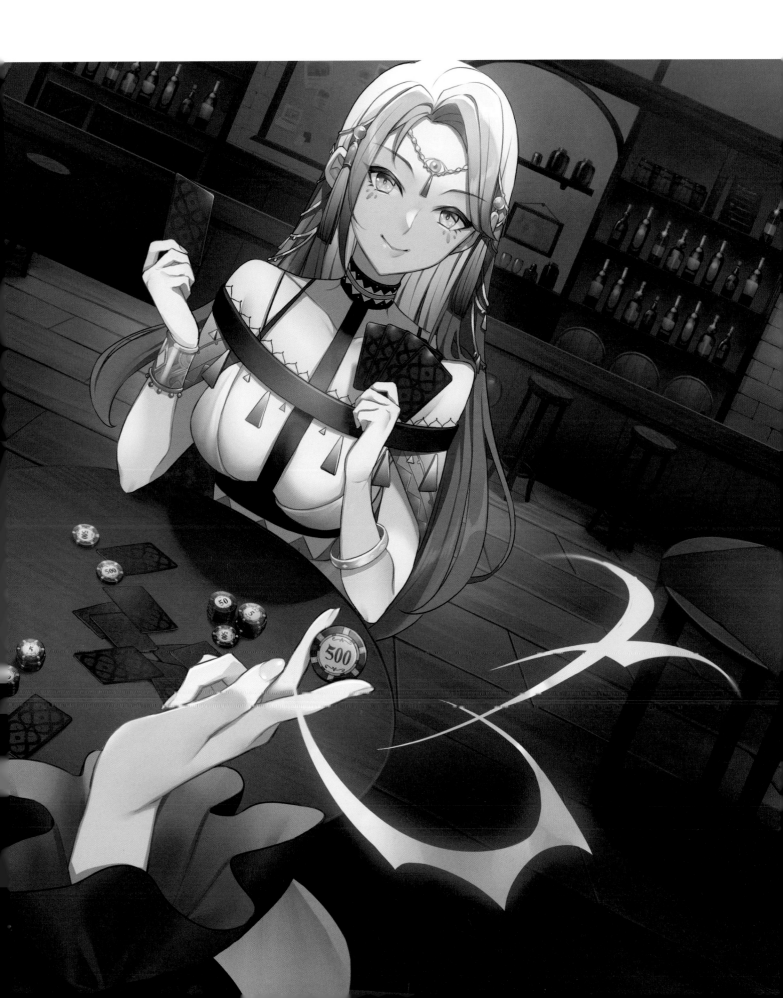

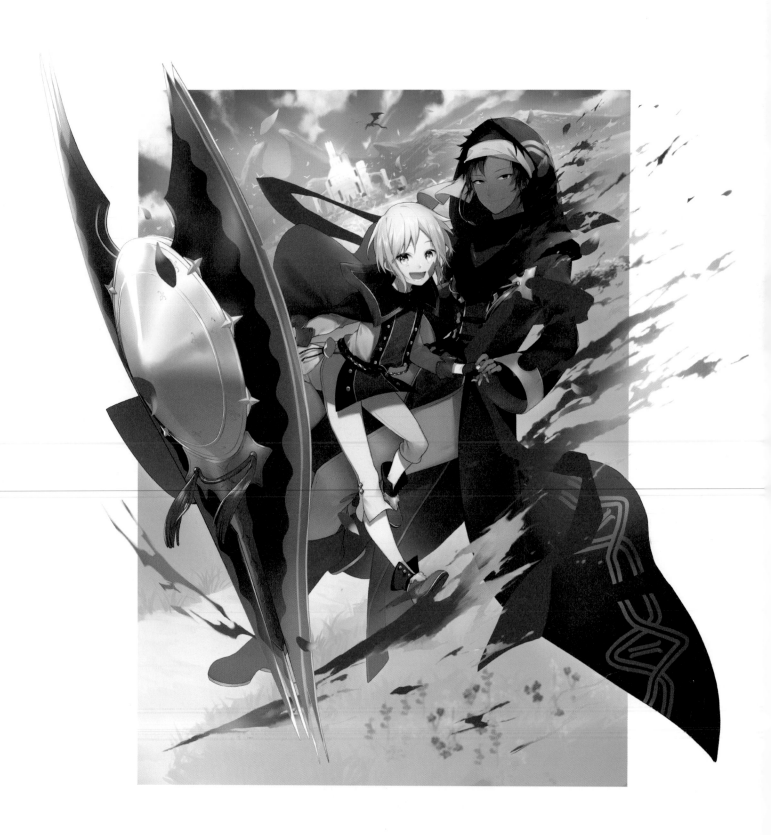

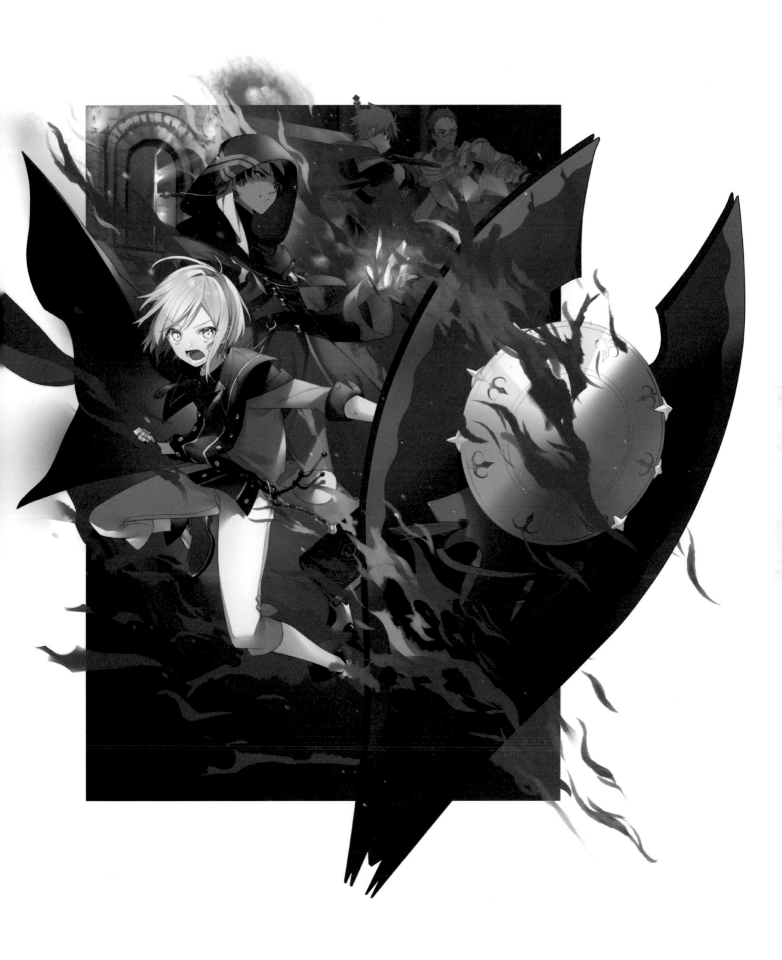

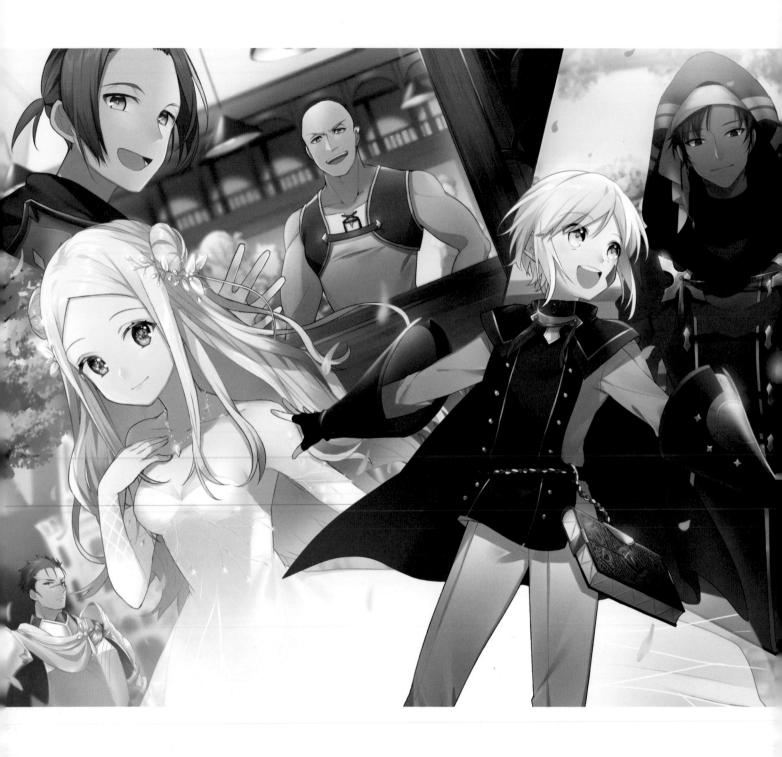

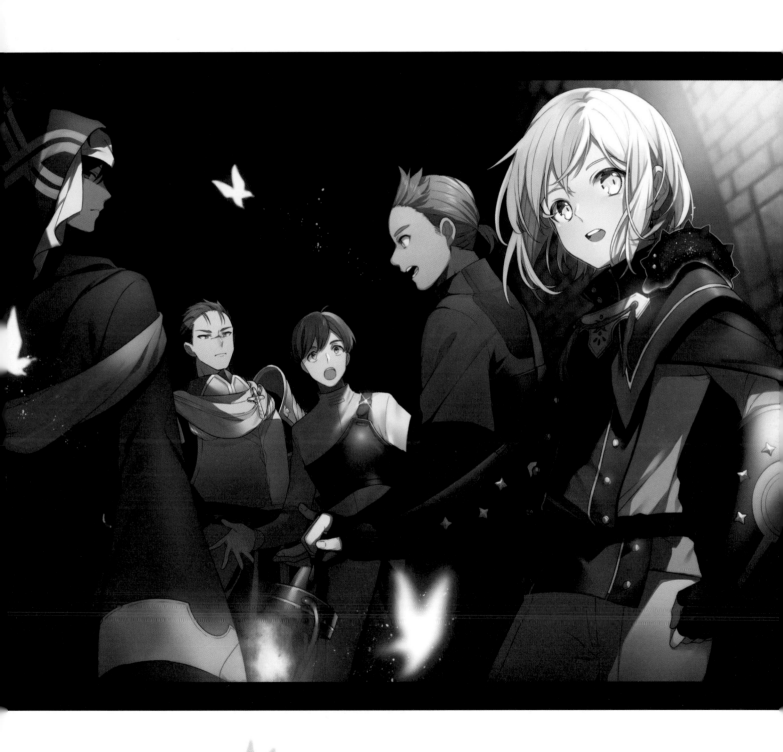

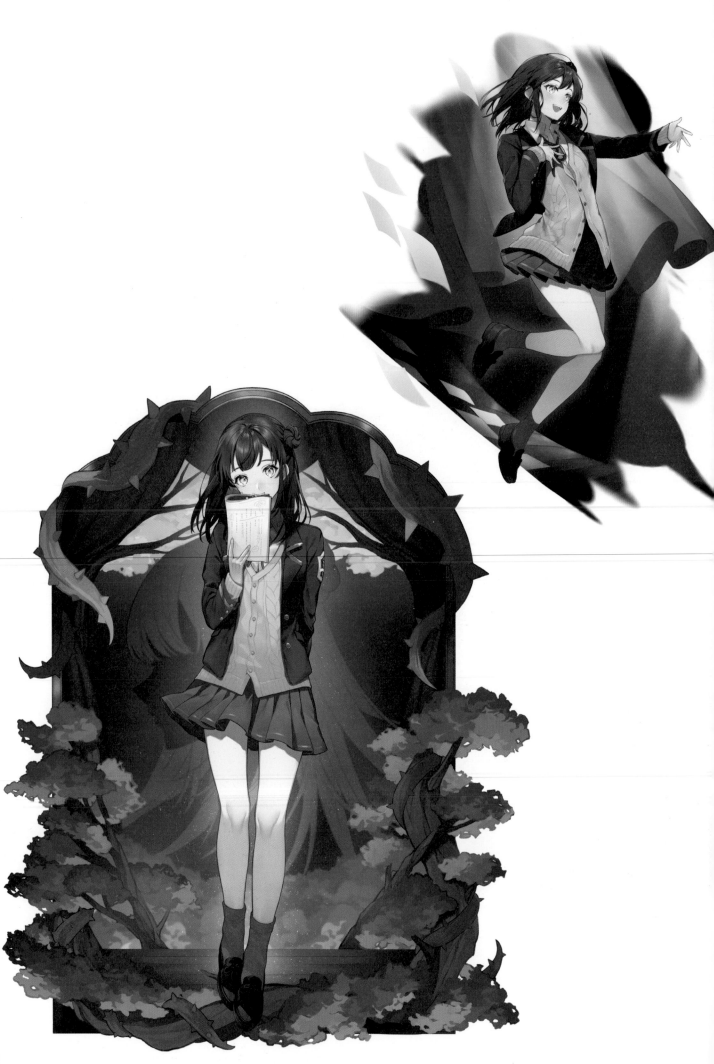

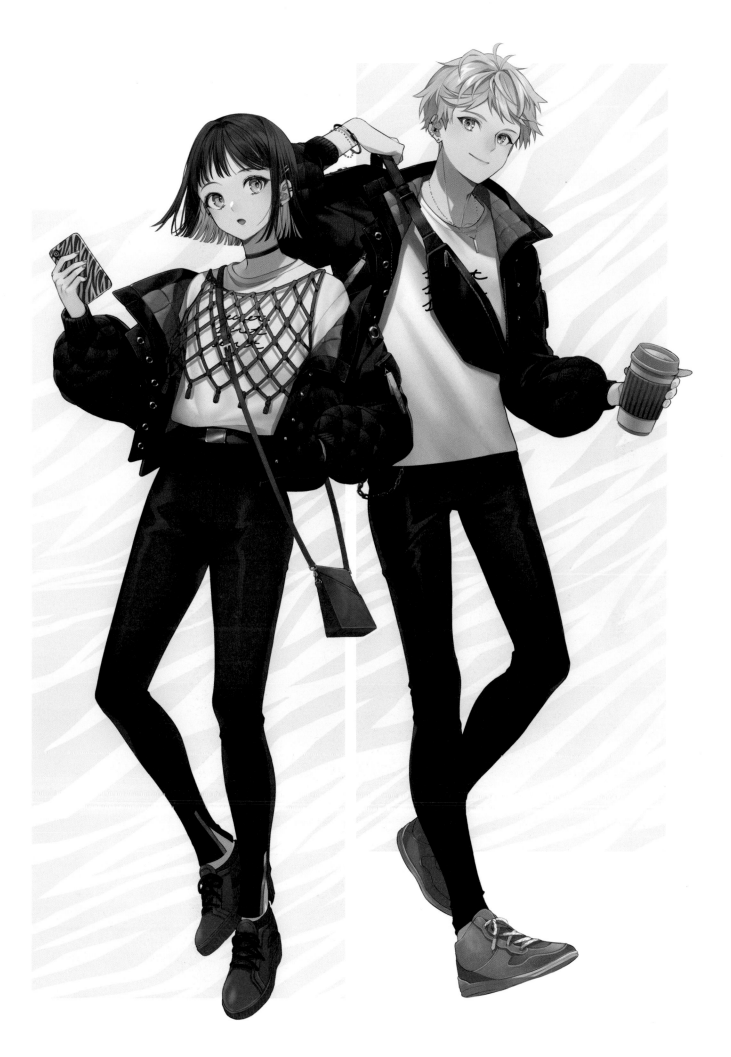

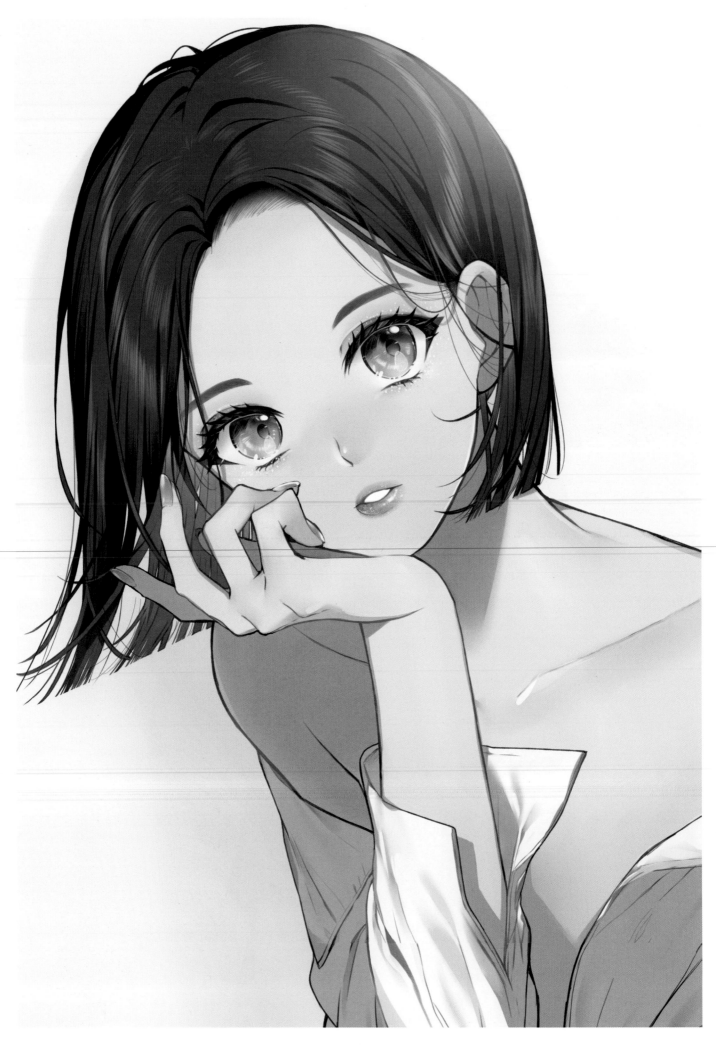

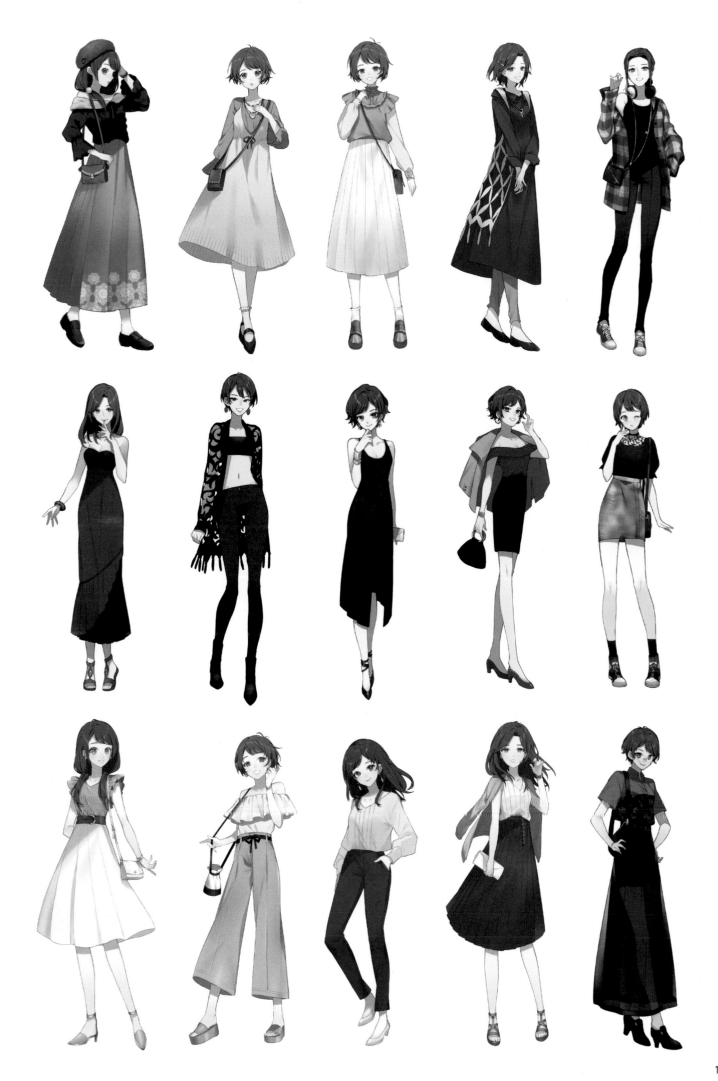

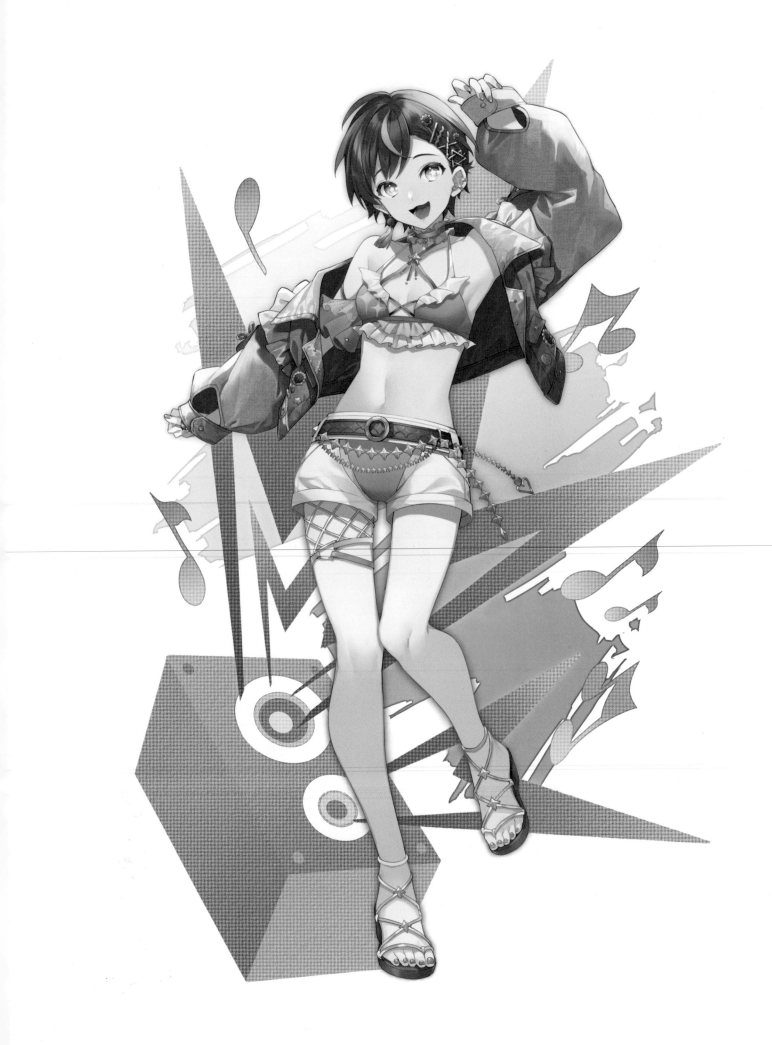

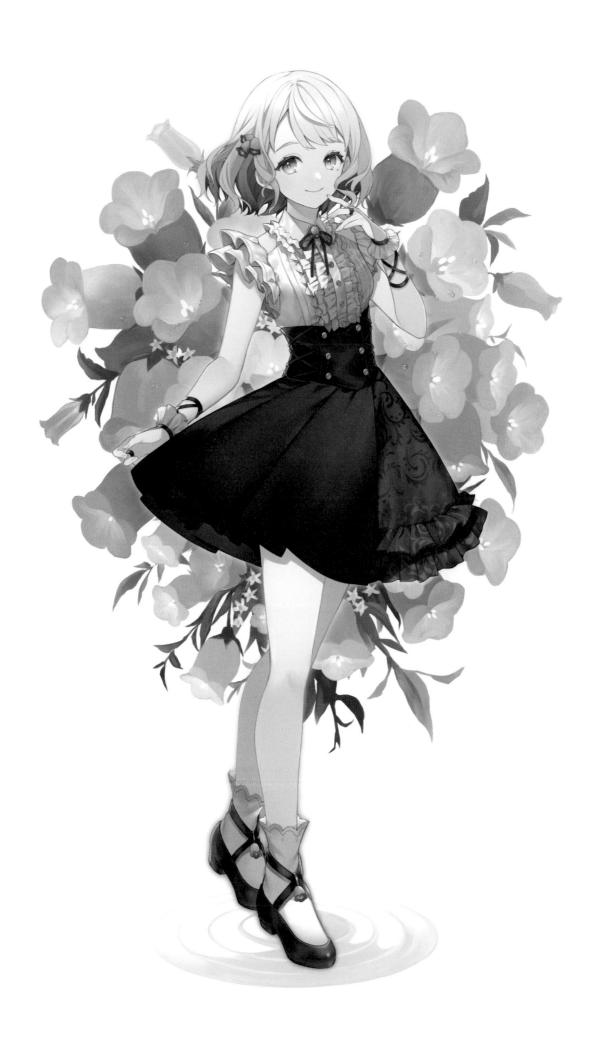

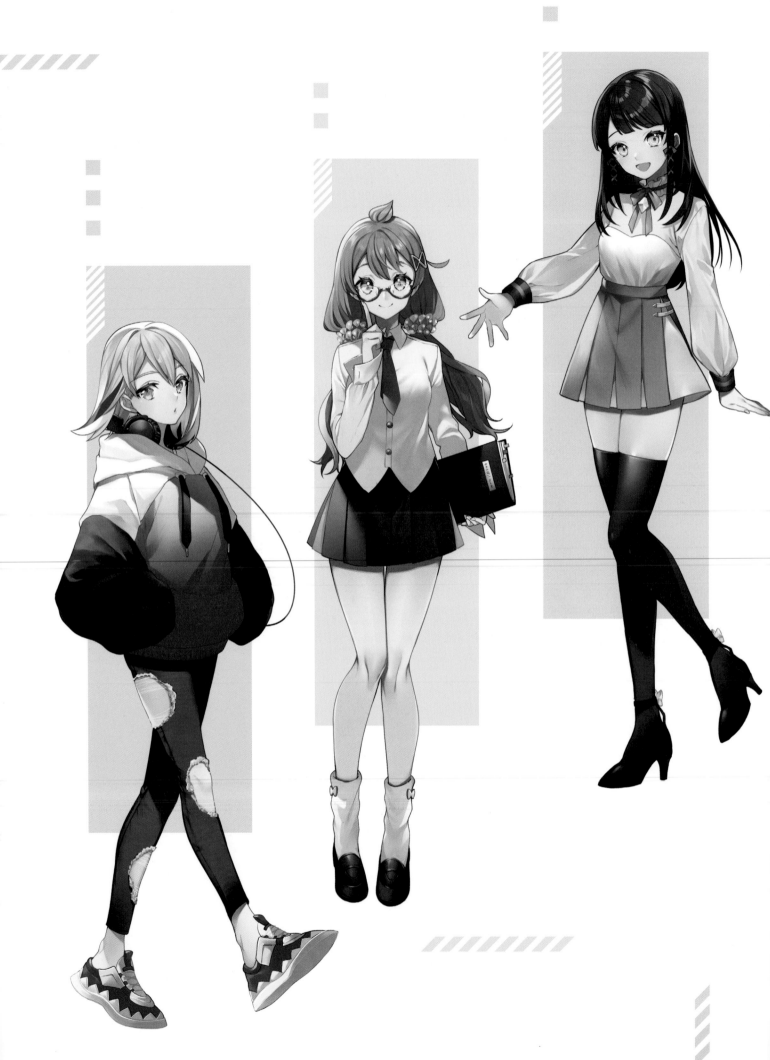

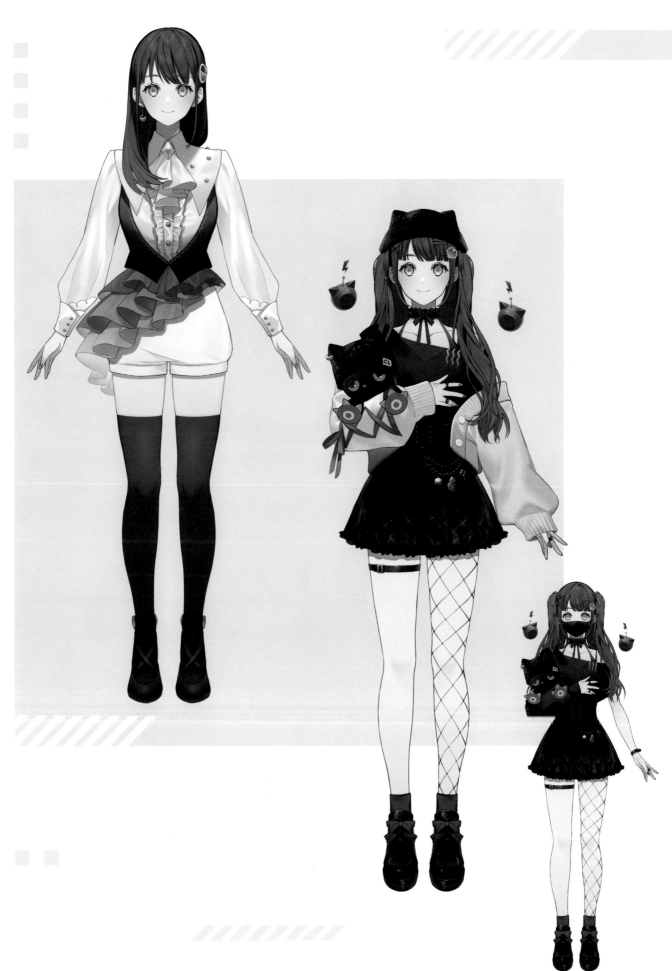

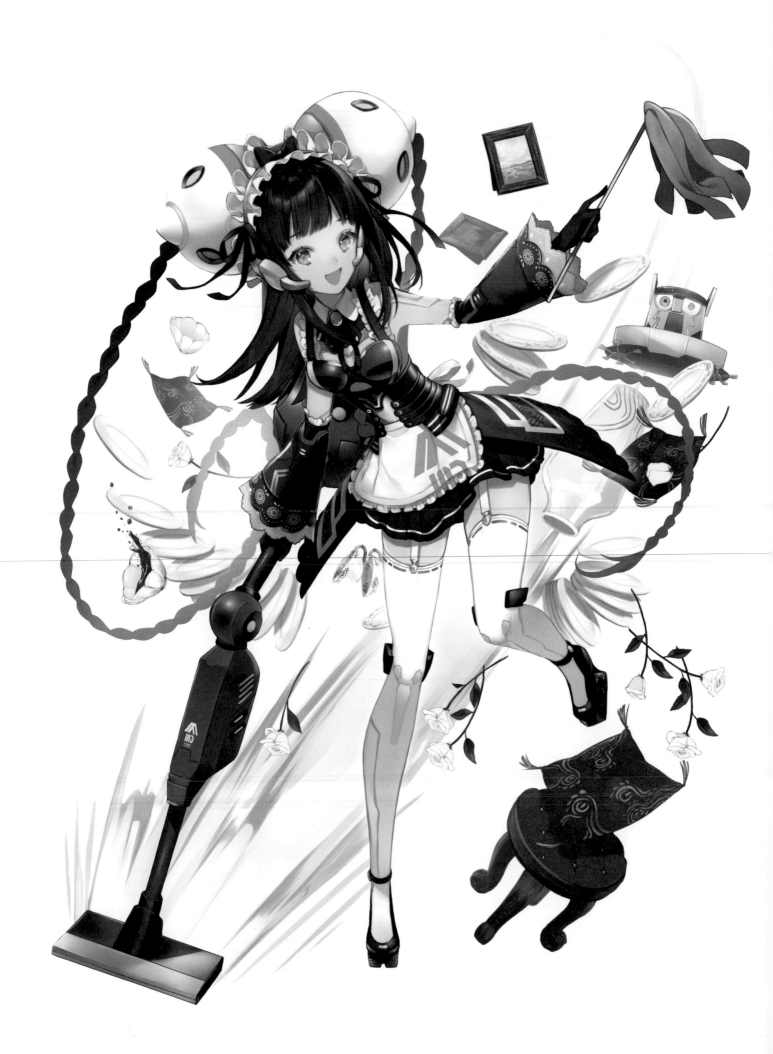

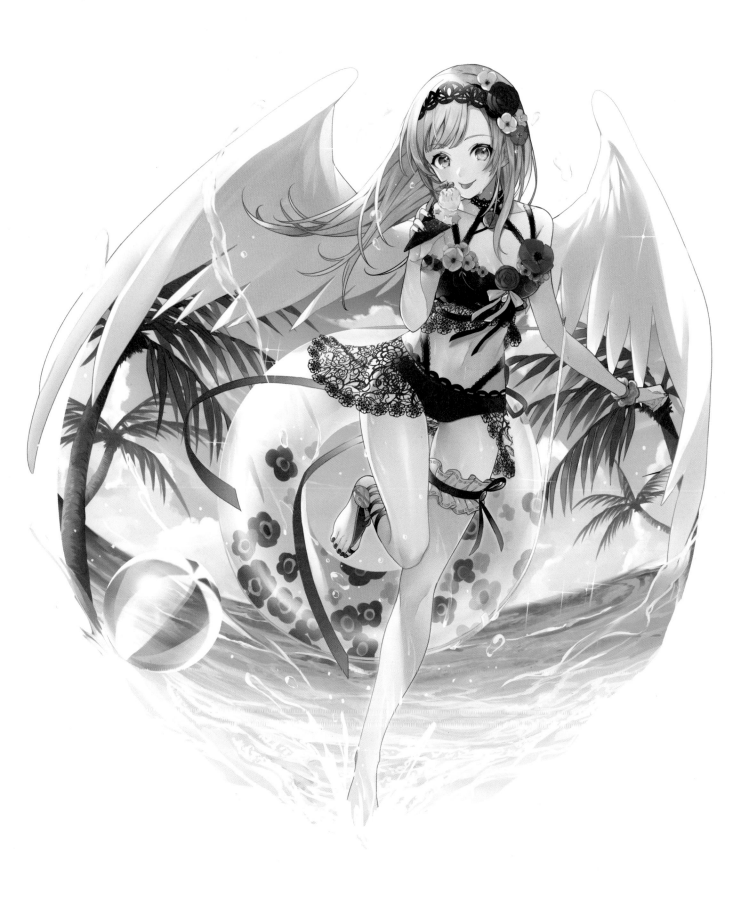

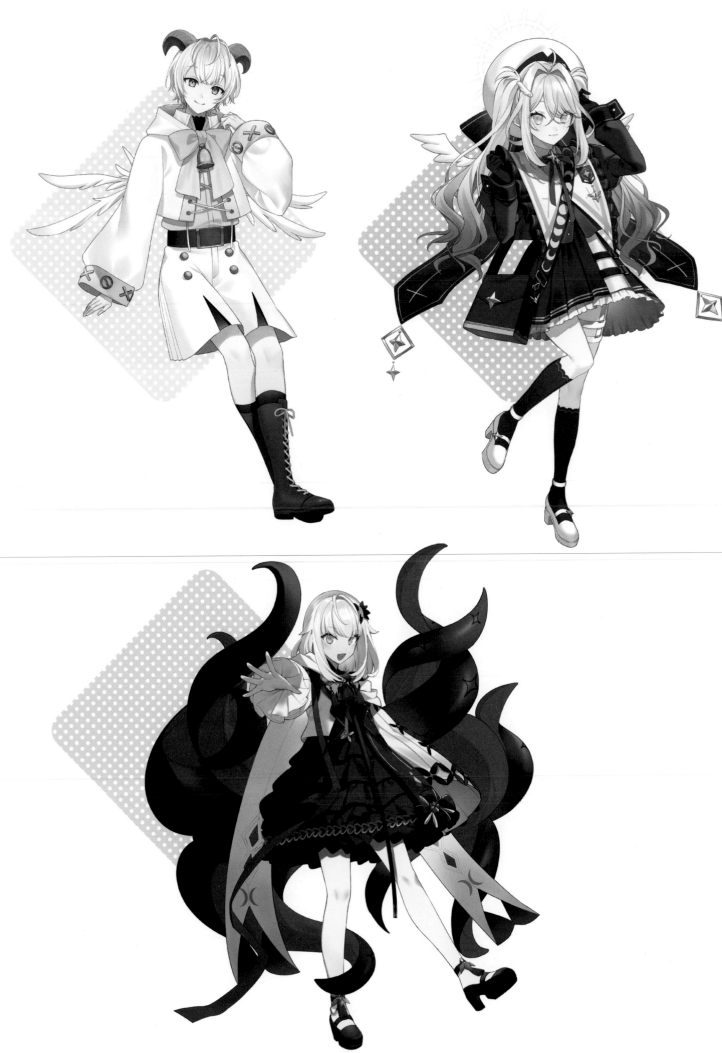

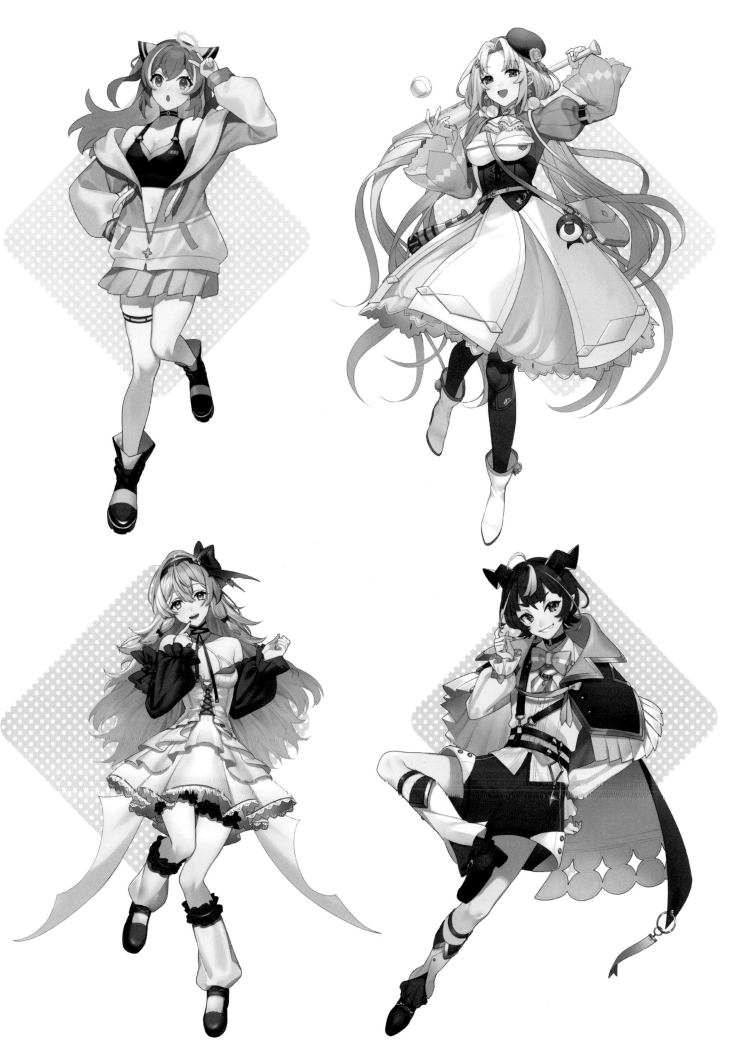

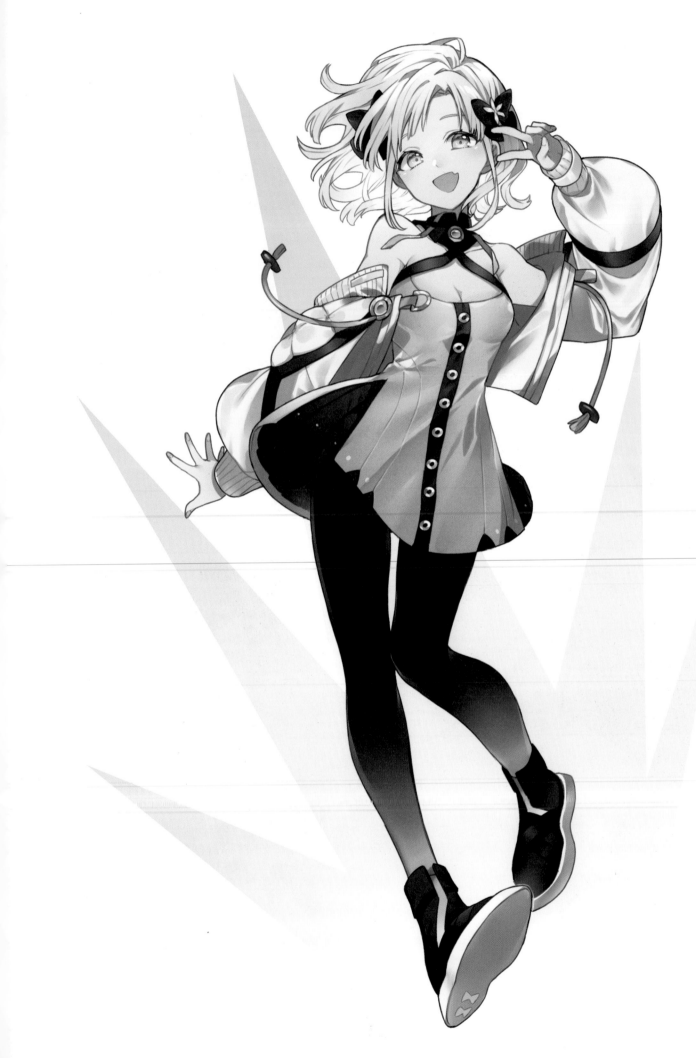

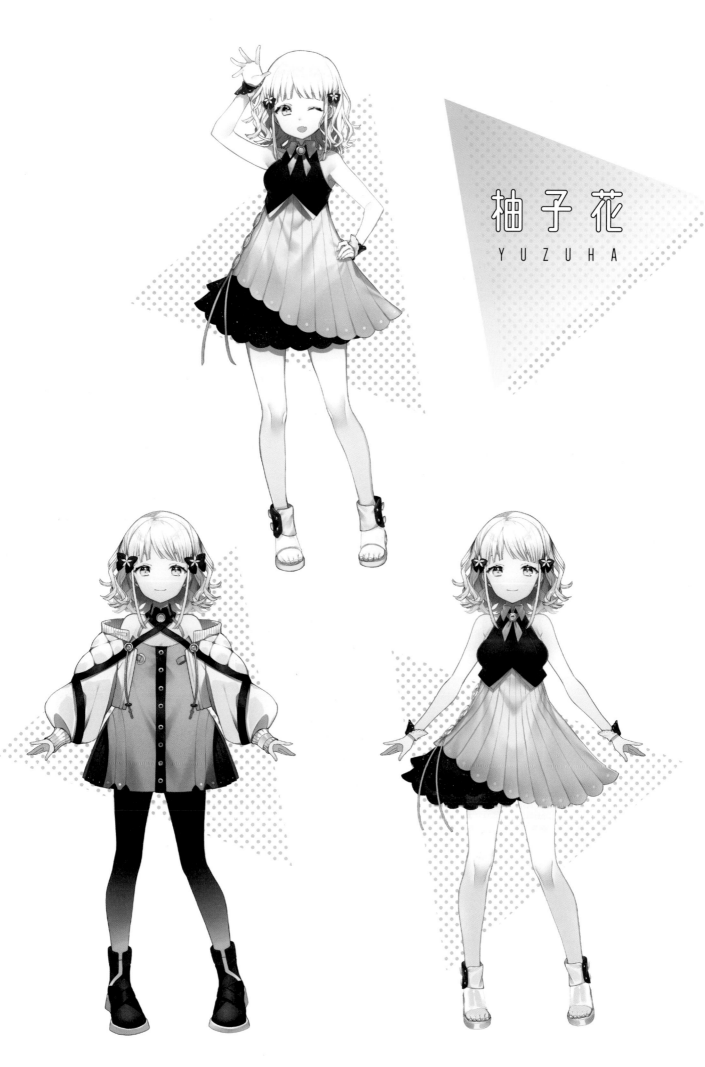

柚子花
YUZUHA

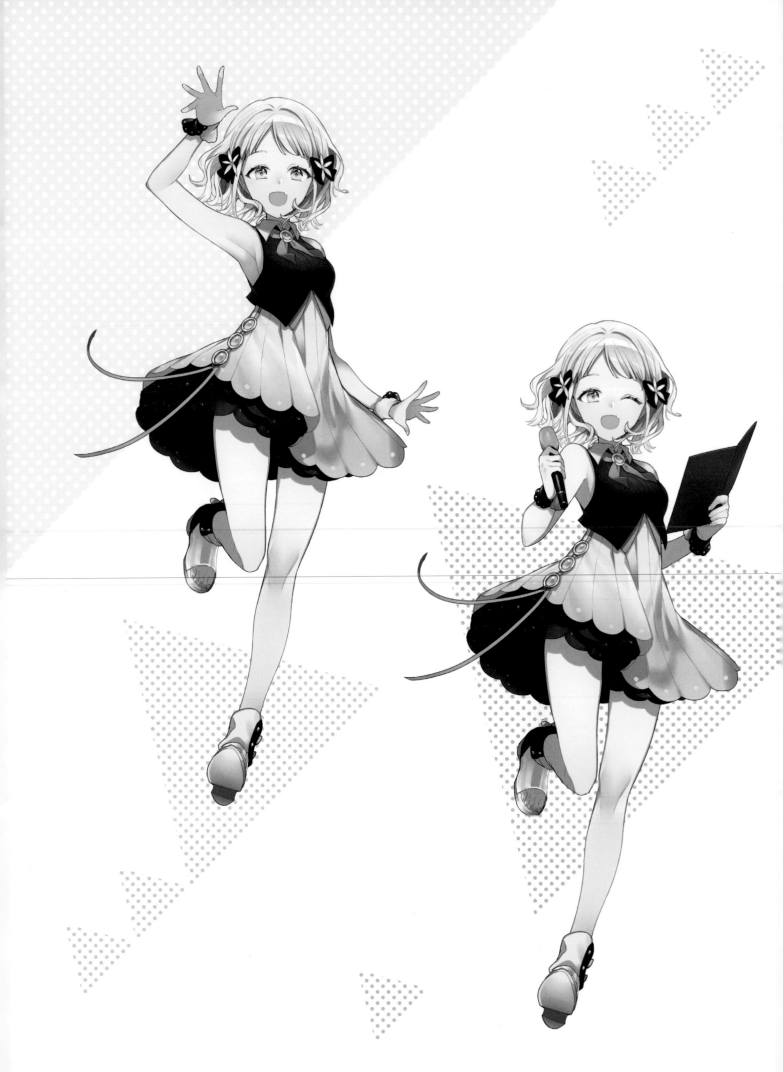

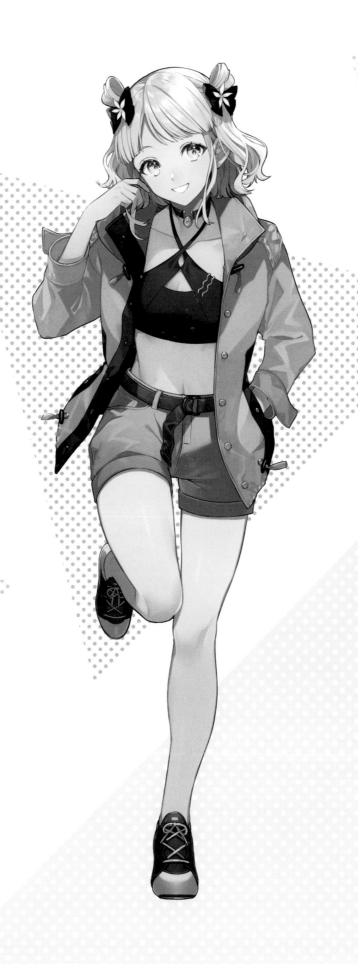

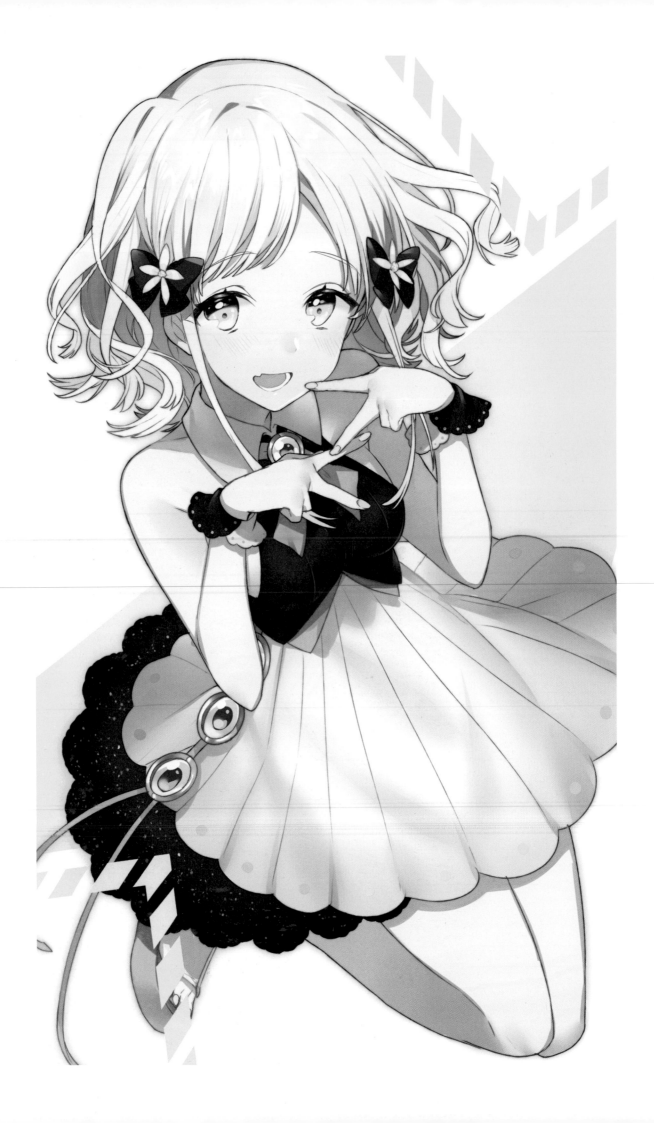

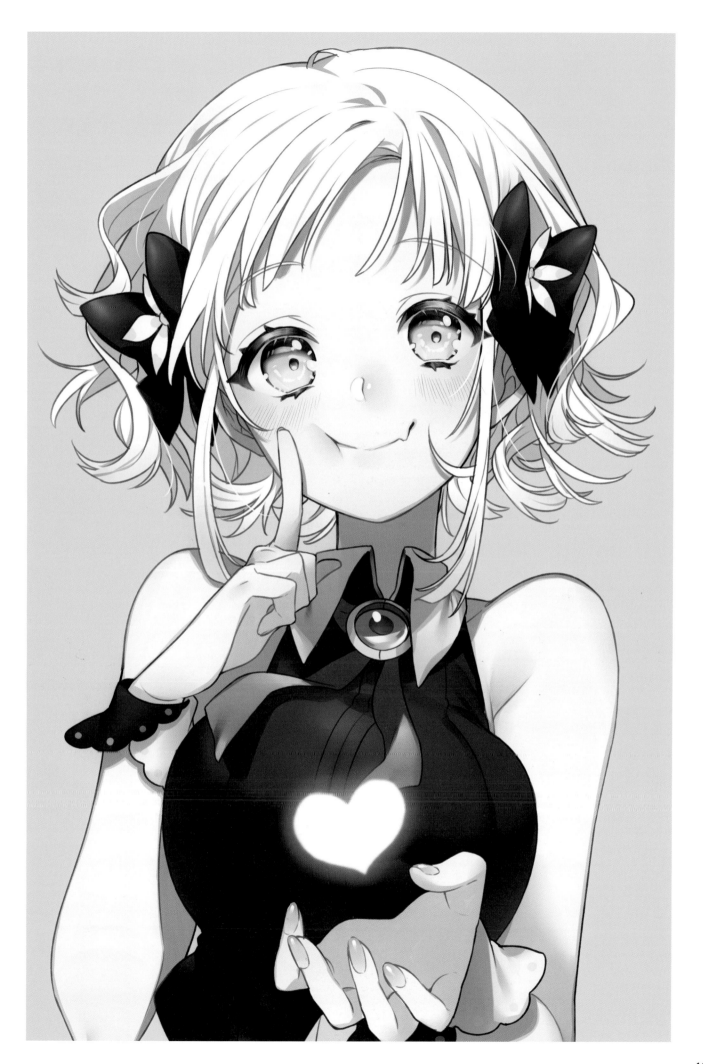

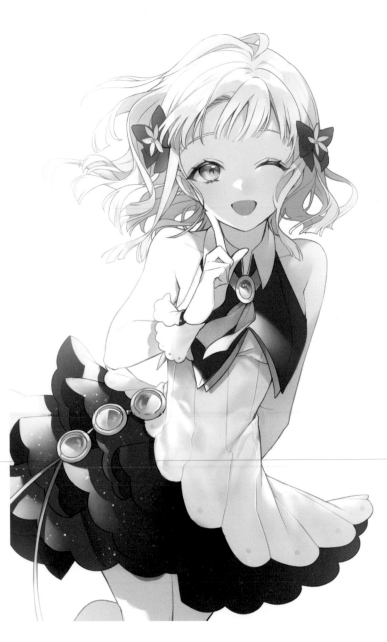

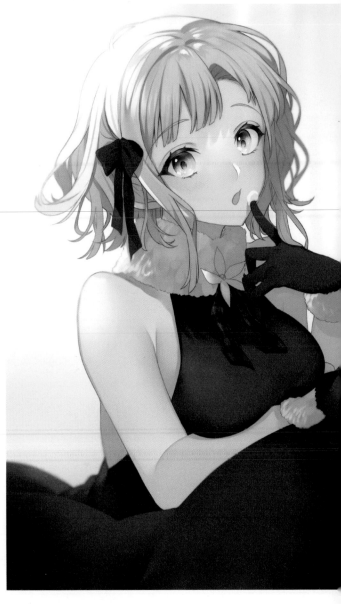

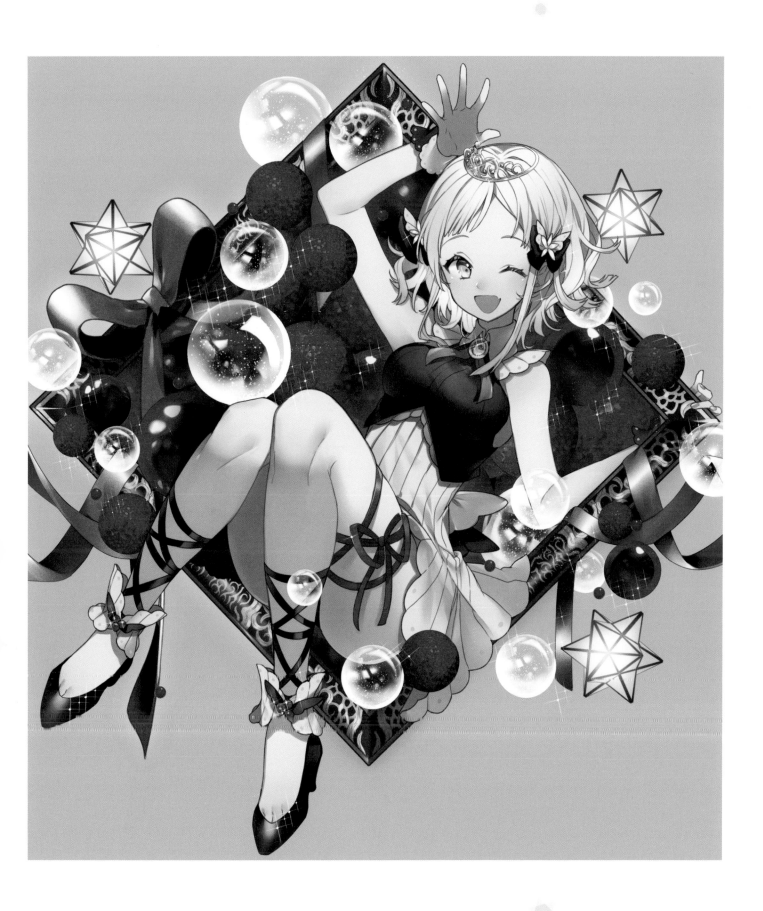

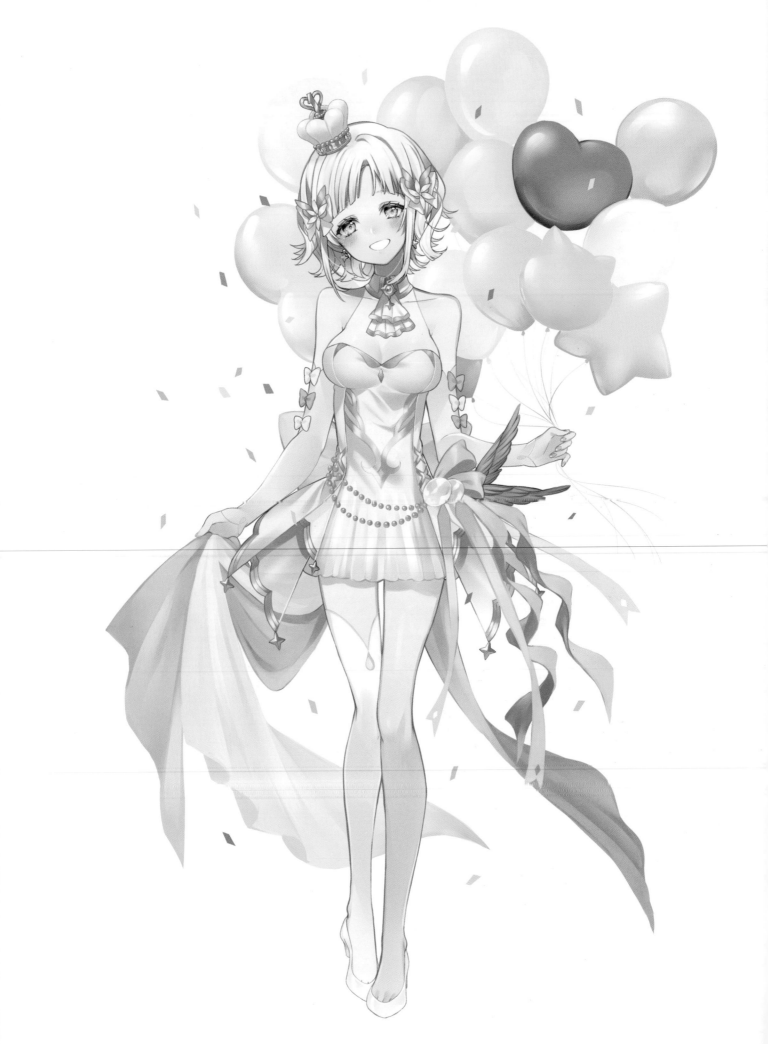

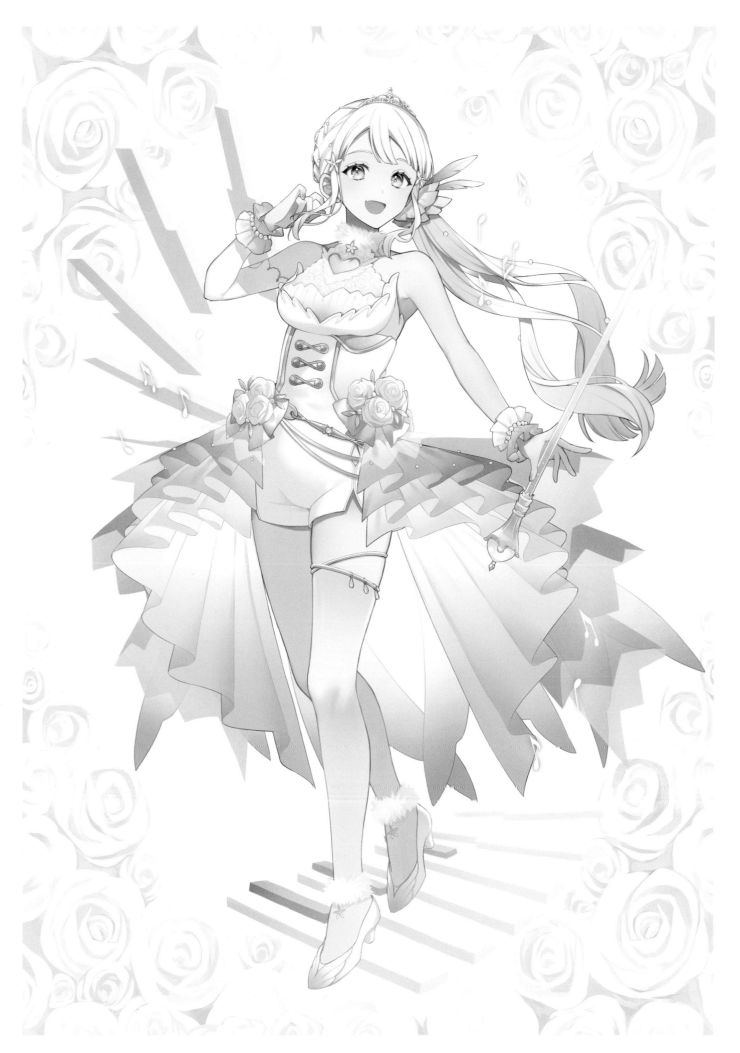

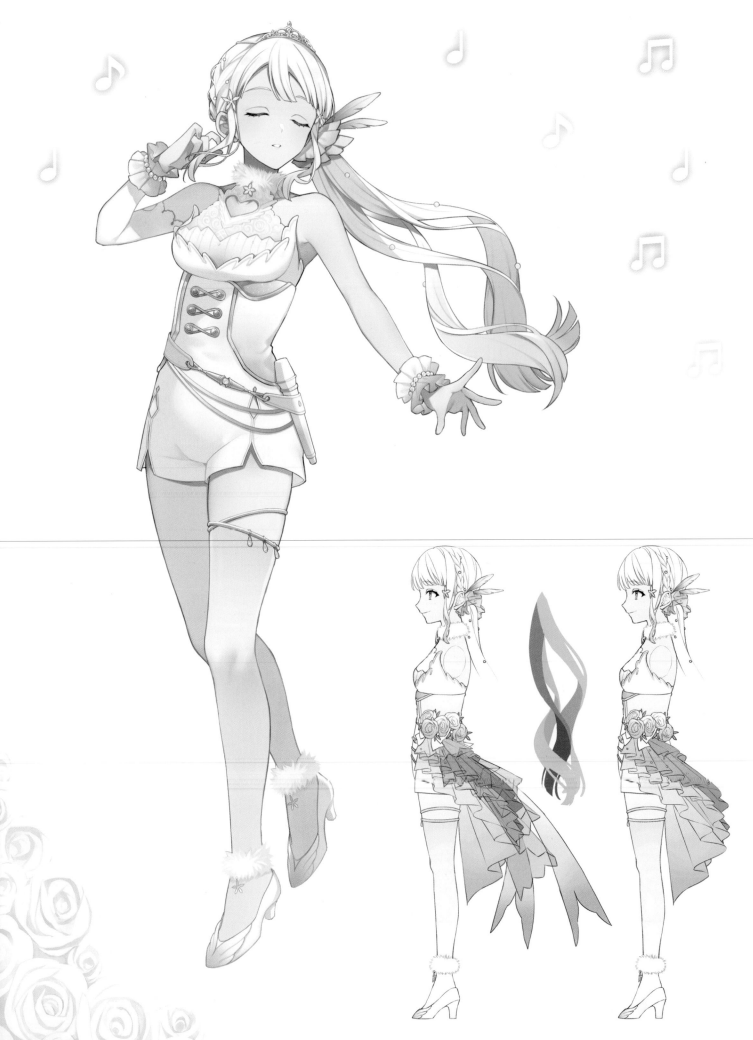

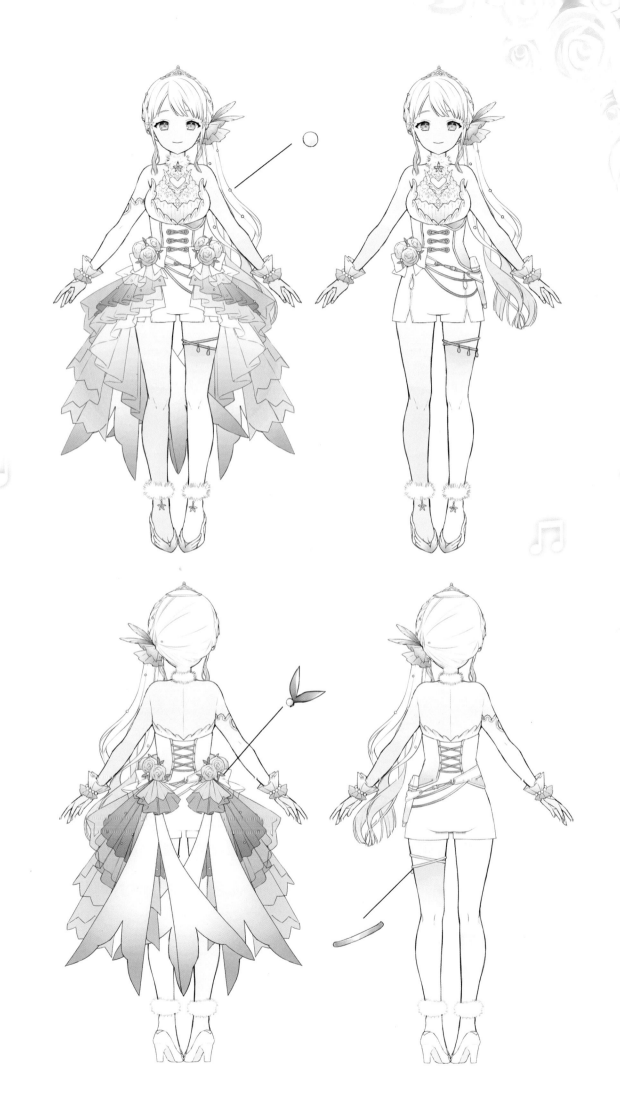

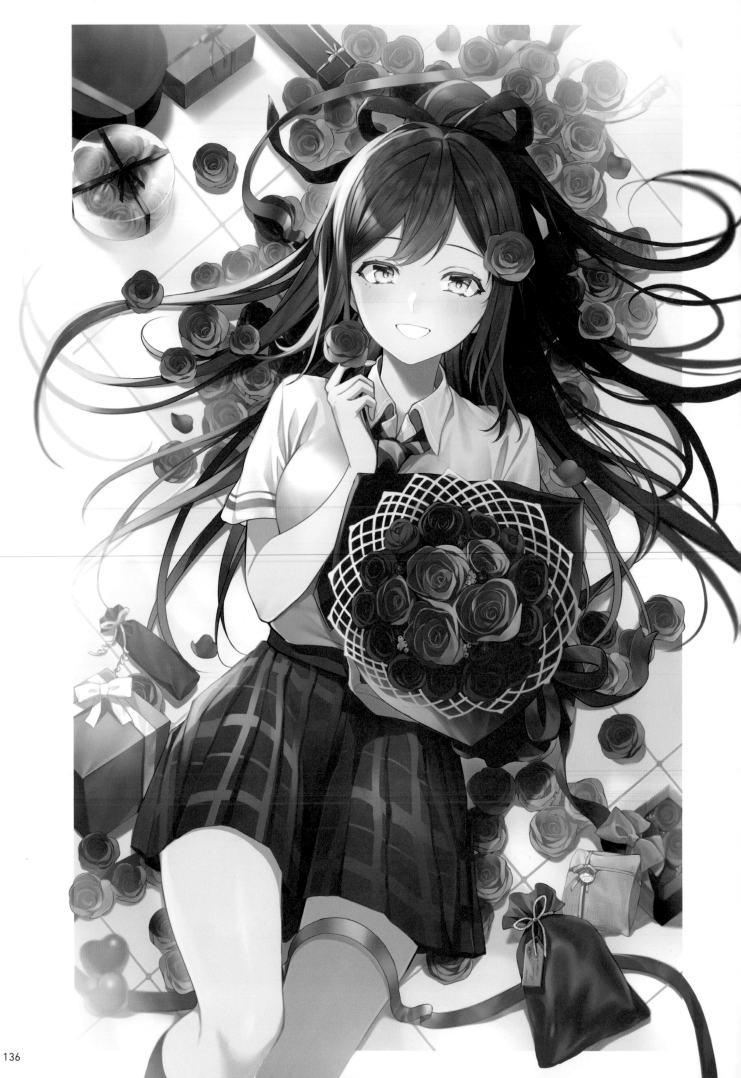

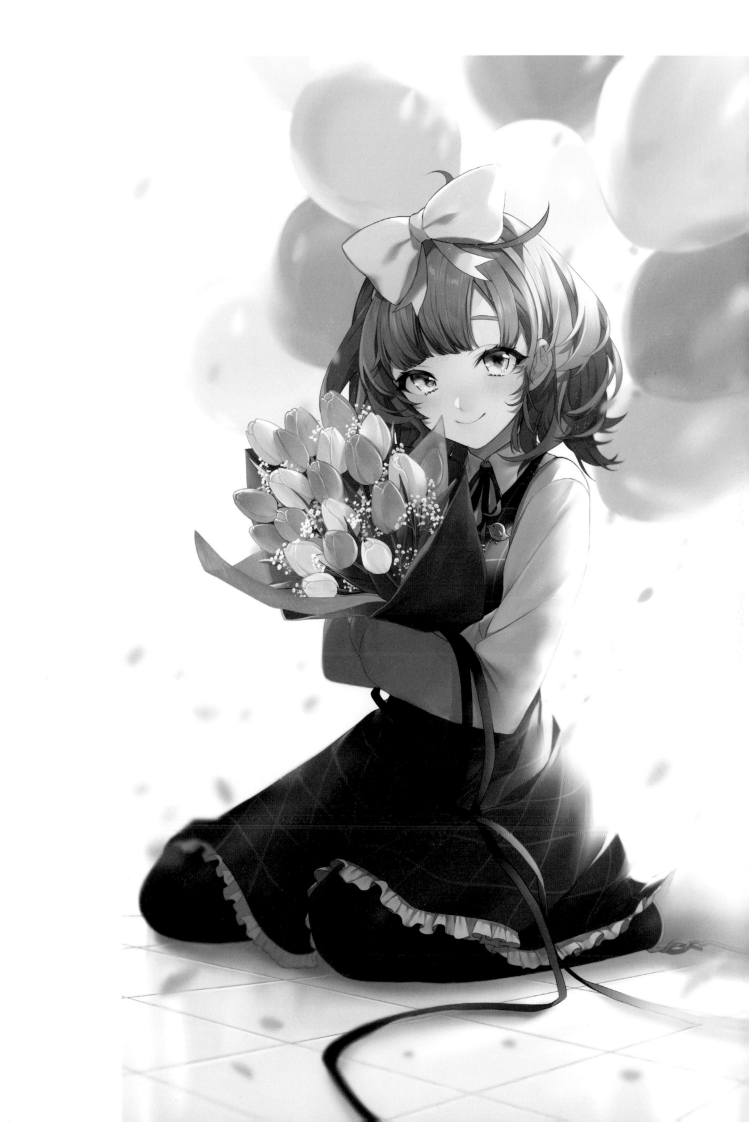

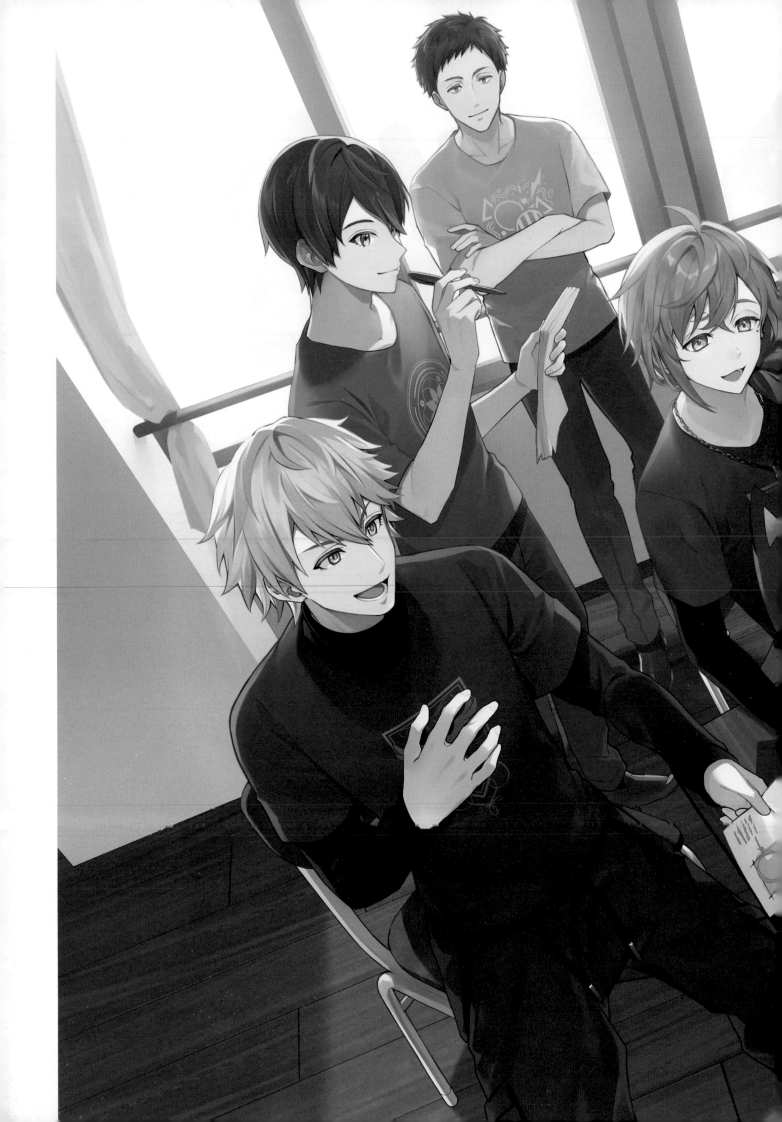

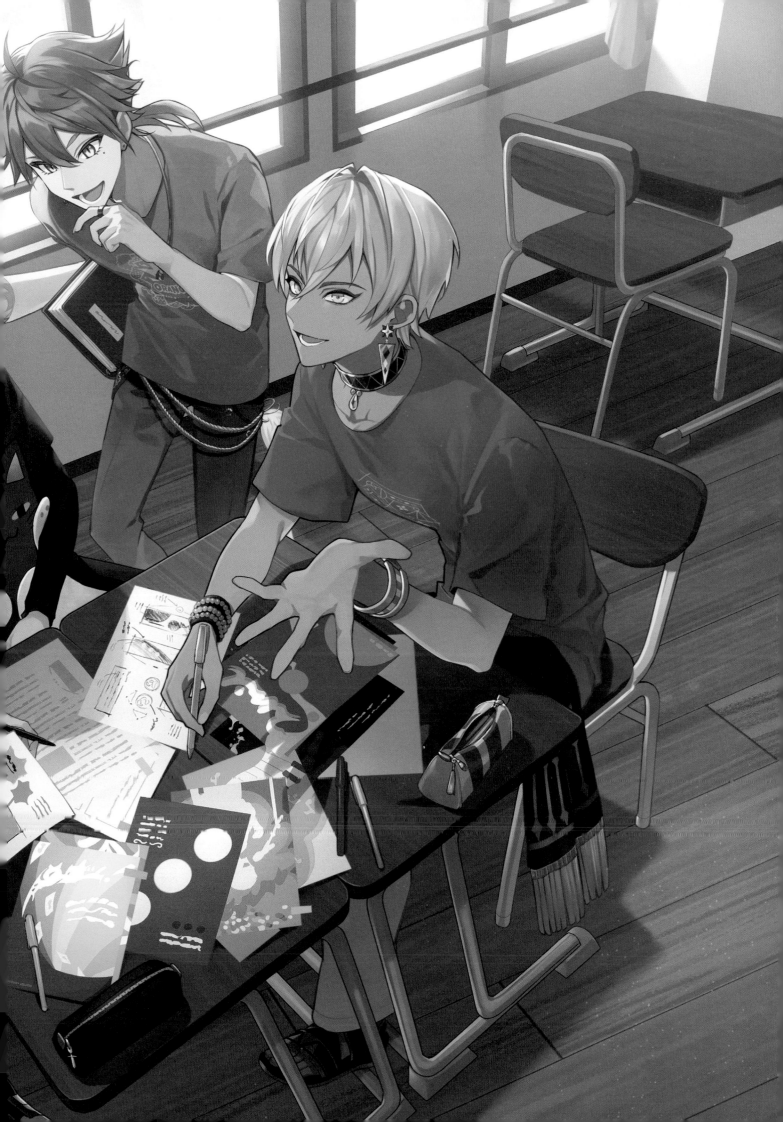

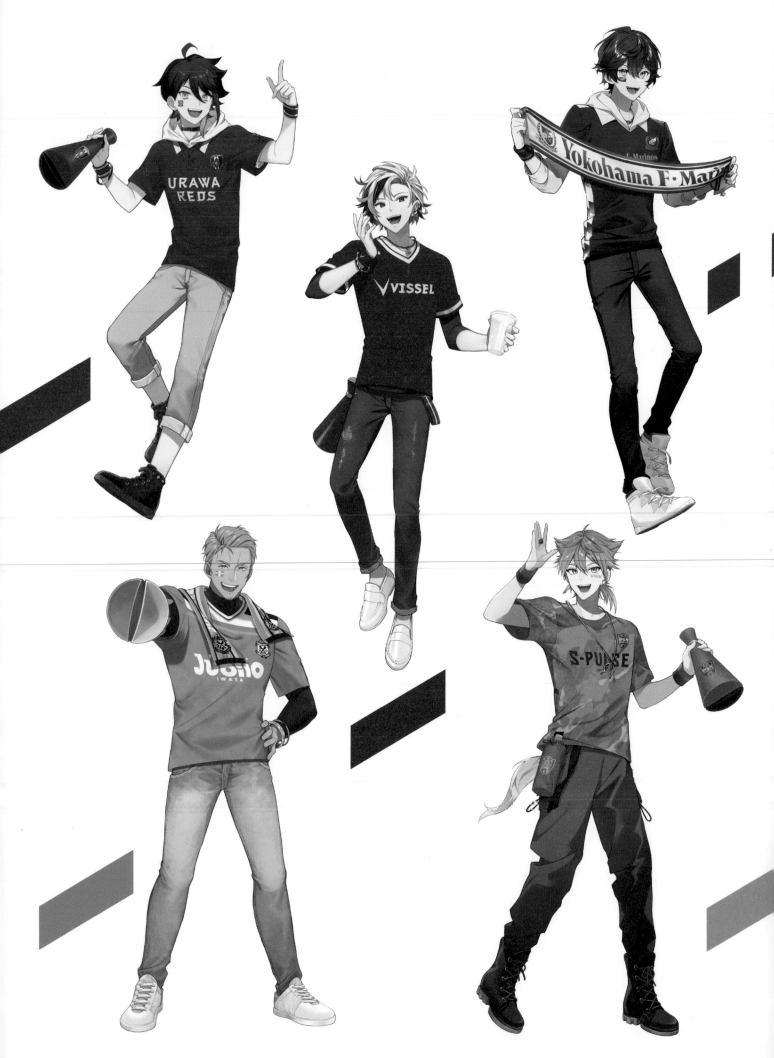

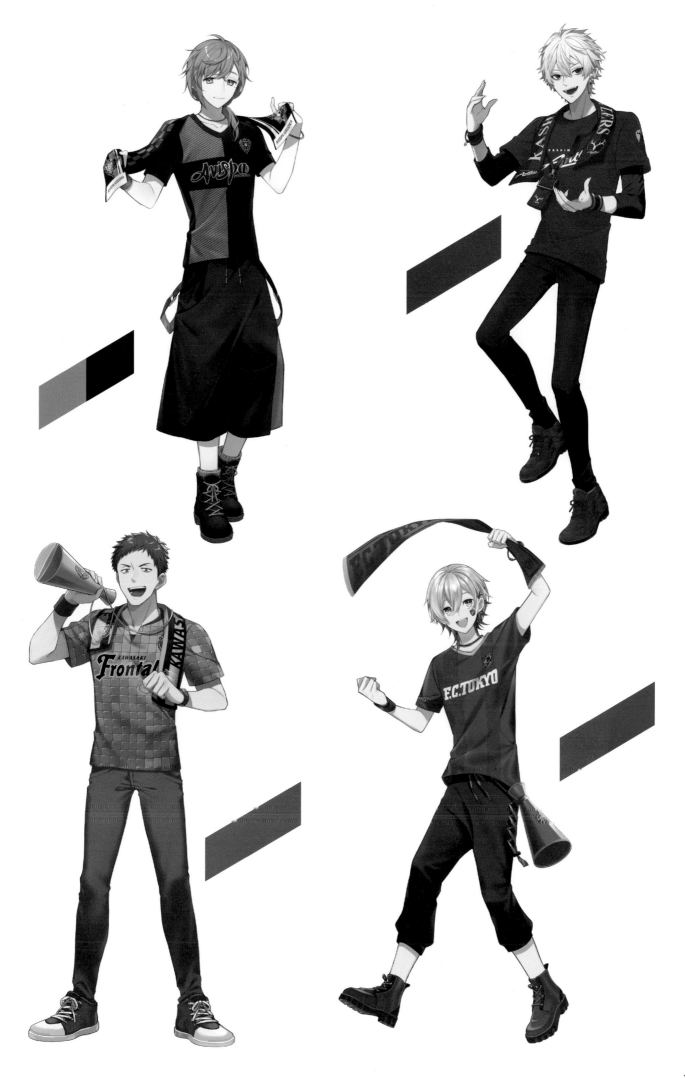

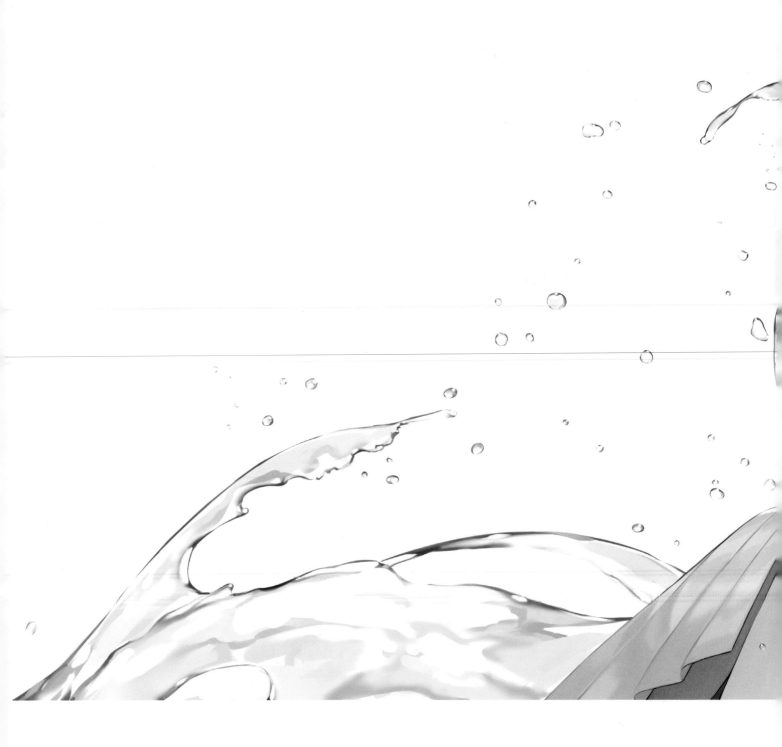

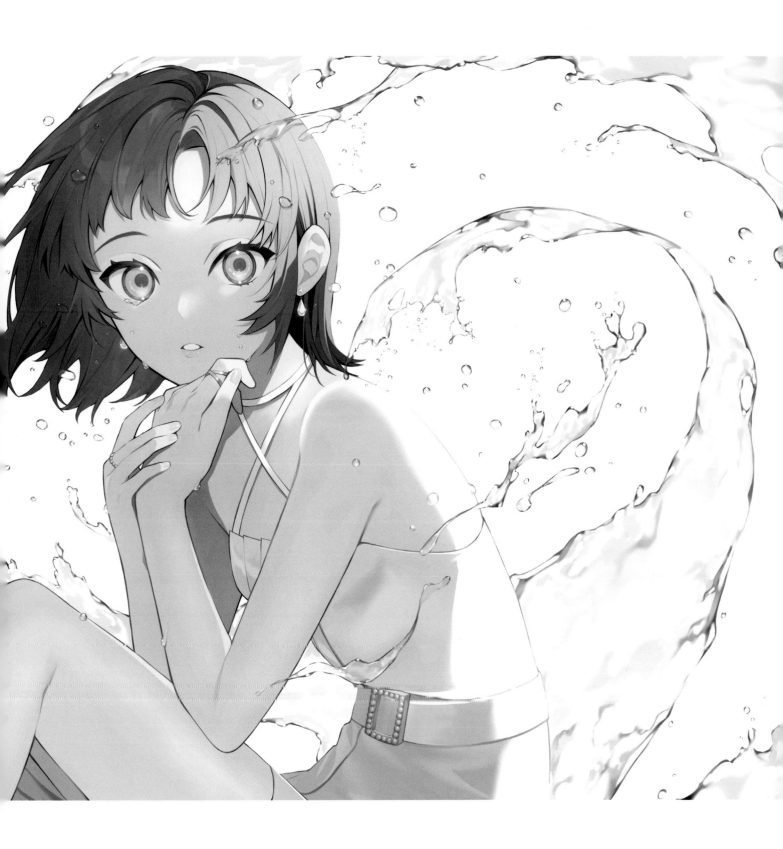

Cover Illust Making

封面插畫創作

以下將介紹封面插畫的描繪過程。
為大家解說從草稿製作到呈現透明感的上色技巧。

[設備] Wacom Cintiq Pro 24 / Orbital2　[軟體] Paint tool SAI / CLIP STUDIO PAINT EX

描繪構圖草稿　*Rough Composition*

為了將心中所想化為具體圖像，這是需要最多時間的步驟。
這次製作的草稿也是線稿，所以描繪得較為細膩。

1. 描繪大概的構圖草稿

Paint tool SAI

這次的創作是封面插畫，所以在畫布上預留書腰以及條碼的位置，以此為基礎，描繪多張畫有大概輪廓線的草稿。即便畫得不好，也一定會畫出髮流和手的位置。一開始考慮了臉要朝向哪一個方向，但為了表現出彷彿有話要說的眼睛，而決定讓眼睛朝向前方。

2. 整理構圖

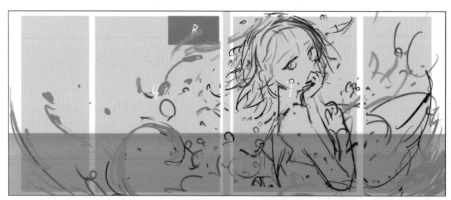

因為很重視輪廓，所以畫了又畫、刪了又刪，反覆調整描繪輪廓線，慢慢整理出草稿。因此描繪草稿時，使用了筆刷動作順暢快速的 SAI，筆刷設定成代針筆和自訂筆刷。

Coment

我在描繪作品時最重視「動靜」並存。
透過創作出如擷取瞬息之間的畫面，表現人稱「少女」的短暫年華。
由於「水」是最適合表現瞬息之間的素材，所以我經常使用於畫作繪圖。

3. 決定構圖

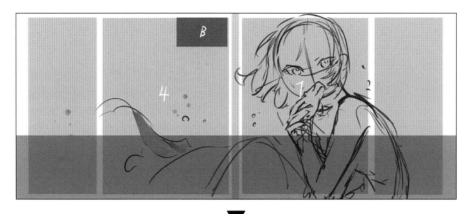

整理構圖的過程中，我發現將臉朝向正面，畫冊封面才會顯得漂亮，所以將之前的圖像放在底層，又重新描繪新的草稿。

我在確定大概的圖像後，會將草稿先擱置一旁。然後在腦中產生不錯的想法之前都不再製作（這次大概放了2天）。

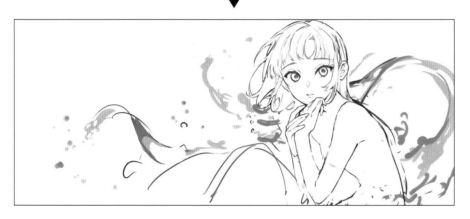

一開始的構圖遮住了少女的嘴巴，但是為了表現天真無邪的樣子，稍微將手移開。

描繪人物圖像時，雙臂打開的姿勢表示情感表露於外，而將手遮住嘴巴的姿勢則代表有藏於心中的情感。

4. 調整草稿

CLIP STUDIO PAINT EX

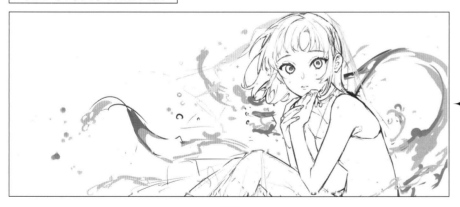

這個步驟改用CLIP STUDIO PAINT EX。使用混色圓筆描繪草稿的細節。這次因為沒有描繪線稿的步驟，所以描繪得更加仔細。水花用淡灰色的筆刷描繪。

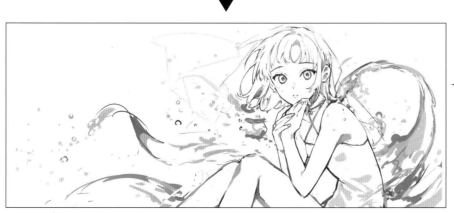

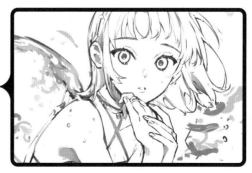

多次確認畫面的平衡，調整整張畫作。臉也經過左右翻轉確認，只要有一點點不自然的地方就立刻修改。

1. 底色上色

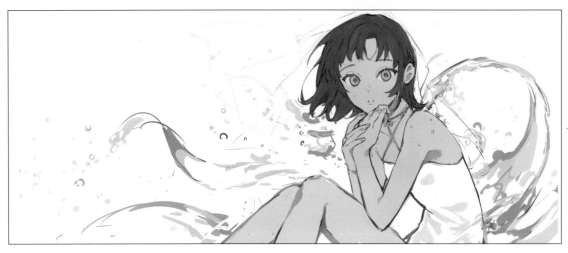

分別建立頭髮、肌膚、眼睛等各部件的圖層，再塗上底色。選擇當成陰影的暗色調，在草稿內側塗上底色。因爲只有眼睛是最顯眼的部件，所以用亮色調上色。一開始先分開上色的圖層，之後調整時才方便變更顏色。底色上色完成後，再鎖定各部件圖層的不透明度。

Coment

繪圖時我的習慣會在一開始上色時就決定用色，接著再使用漸層對應或覆蓋圖層等效果圖層，而不會大幅使用色調補償。因此我是以完稿色調爲目標挑選底色。

2. 模糊臉龐

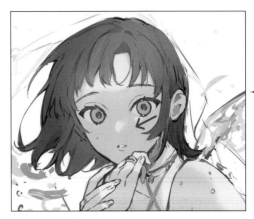

提取膚色（箭頭處），用噴筆如模糊臉龐般上色。以膚色添加亮光，就可以讓瀏海有穿透的感覺，營造出透明感。

3. 在頭髮添加亮光與光澤

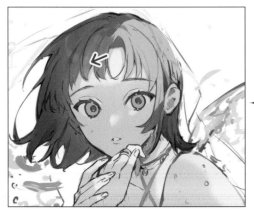

在受光線照射的部分大概上色。接著用噴筆提取模糊的部分（箭頭處），再用這個顏色描繪出頭髮的光澤細節。

Coment

先塗陰影再塗亮光的手法，會讓插畫擁有充滿氛圍的透明感。我不會拘泥於一種方法，並且喜歡挑戰各種表現技巧，我大概花了一年學習這個畫法，終於可以靈活運用在插畫中。

4. 描繪髮旋區塊

留意髮旋區塊的頭髮稍微蓬起的部分,並且添加陰影的細節。而光線強烈照射的地方,也要添加深深的陰影,以便呈現對比表現。

6. 結合圖層

分別將各個部件的草稿圖層彙整成資料夾,再將這3個資料夾組合成一個圖層,就完成了草稿步驟。

5. 眼睛打底

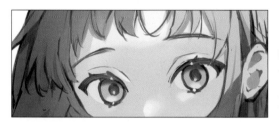

描繪眼睛裡的光影底色。以底色為基礎,在上方添加明亮色調,在下方添加暗色調。

描繪臉龐細節 *Draw a Face*

在組合圖層上新增圖層,開始描繪細節。後續調整的部分再個別新增圖層。

1. 頭髮上色

用混色圓筆畫出頭髮成條的髮流。用筆刷將底色和筆刷顏色混合後,一邊重複「提取混合部分」→「用筆刷上色」的步驟,一邊與周圍色調融合,描繪出混合的色調。

2. 翻轉確認

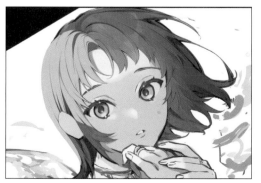

將插畫翻轉確認平衡。同時要注意風吹的方向,調整成順暢流動的樣子。

3. 描繪陰影與線條的細節

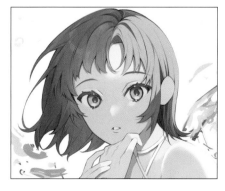

相較於光線照射的部分,暗色部分的陰影要描繪得更加柔和,用模糊工具融合色調。另外,想讓交界線清晰的部分則加強線稿描繪。

1. 手部調整

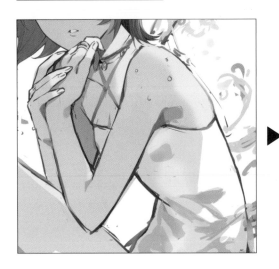 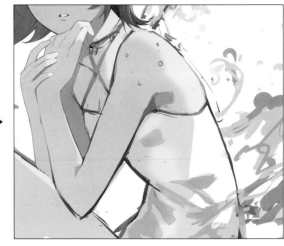

手部重疊部分以不同的圖層描繪左右手。稍後調整比例平衡時，以放大縮小就很容易修改。

2. 衣服調整

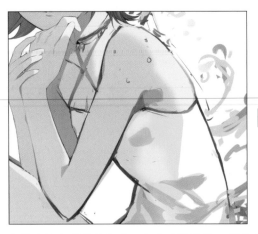

Coment

只使用混色圖筆厚塗上色。其實我是在去年1月才開始使用 CLIP STUDIO PAINT，之前都只有使用 SAI 繪圖。SAI 的筆刷種類不多，所以那時並不會使用多種畫筆，而習慣以一種畫筆調整顏料濃度和筆刷濃度上色。

調整衣服和身體的部分。留意身體線條，描繪背後的亮光。這時還不需要描繪皺褶。

3. 腿部調整

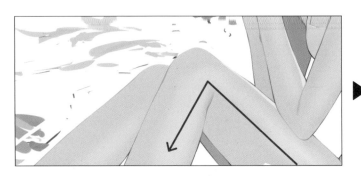

調整了腿部輪廓後，新增圖層描繪肌膚光澤。用噴筆沿著大腿根部正中央的線條（箭頭處），添加淡淡的亮光。

調整肌膚光澤圖層的透明度，以免顯得不自然。接著加粗外側線條，讓身體線條更清晰。

4. 描繪衣服的皺褶

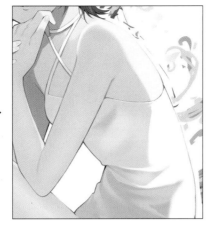

留意身體彎曲的部分,並添加衣服皺褶,描繪出身體曲線的細節。不要在一開始添加深色陰影,而是先塗上淡淡的陰影,再漸漸加深。

裝飾描繪

Draw Accessories

新增圖層,在身體上添加裝飾。
因為裝飾簡單,所以著重描繪出素材的質感。

1. 描繪裝飾草稿

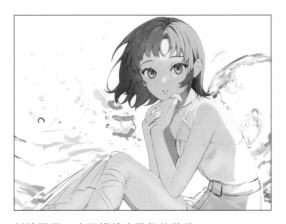

新增圖層,大略描繪出裝飾的草稿。

Coment

基本上我不太使用效果圖層,都是以重疊普通圖層來描繪。其實以前曾經發生忘記剪裁效果圖層,導致未反映在印刷的意外,而產生了小小的心理陰影。但是即便不使用各種效果圖層,利用滴管提取顏色上色,就算是普通圖層,也可以完全表現出透明感。

2. 塗上極光色

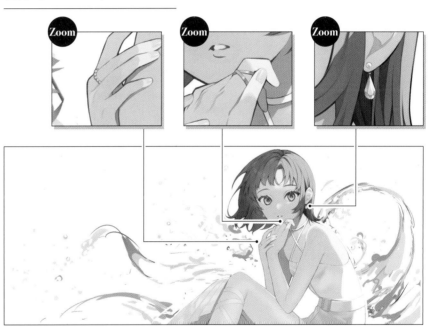

和肌膚相同,先塗上當底色的陰影色,再描繪細節。慢慢添加細節,即便放大圖片也禁得起細細觀看。

將膚色和眼睛的顏色調淡後混合並且上色,當作極光材質。

覆蓋在內側腿部膝蓋上的布料(箭頭處)塗上最明亮的顏色,表現布料是有光澤的材質。

3. 描繪腰帶裝飾的細節

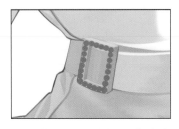

將用於陰影的暗色調當成底色，描繪出裝飾的玉珠。

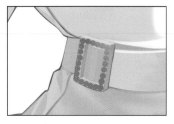

受光線照射的部分和變暗的部分，用噴筆塗上比底色稍微明亮的顏色。

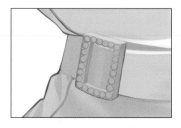

再塗上明亮色調。上色時稍微保留暗色調的輪廓。

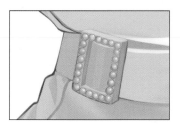

在每顆玉珠添加亮光後，新增圖層。在暗色調的部分塗上水藍色當成反光。接著降低透明度，並且調整亮度。

眼睛上色 *Paint The Eyes*

眼睛是比嘴巴更能表現許多情感的重要部件。
要仔細描繪出完整的細節，才會呈現令人印象深刻的眼睛。

1. 塗上清稿用的底色

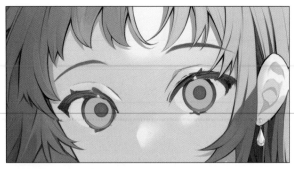

新增圖層，在草稿上塗滿底色。加粗眼睛的輪廓，塗上暗色調，讓視覺上變得柔和。

2. 調整睫毛

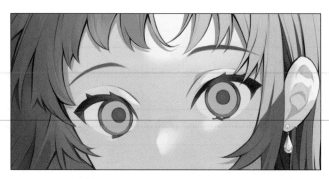

為了保留塗色筆觸，混色圓筆的設定調細後描繪細節。提取膚色，柔和眼尾和眼頭的色調。

3. 添加高光

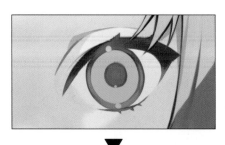

新增圖層，用黃色塗在高光的位置。

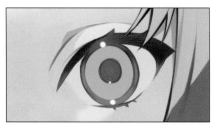

用模糊工具模糊後，在上面用白色添加高光。因為一開始塗上黃色，高光處看起來似乎隱隱發光。

4. 添加光影

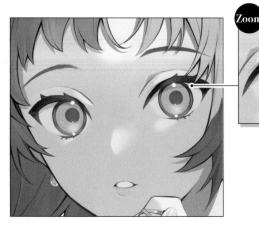

Zoom

建立色彩增值圖層和濾色圖層。用色彩增值圖層描繪眼睛陰影，用濾色圖層在眼睛明亮部分添加虹膜。只在眼睛使用效果圖層，可以讓人更為印象深刻。

嘴唇修飾

Draw
The Lips

嘴唇有很多種上色方法。
這次的塗色方法可呈現出有透明感的自然豐唇。

嘴唇上色

新增圖層,在下唇淡淡塗上比陰影色稍微深一點的顏色。

用模糊工具融合色調後,呈現柔和效果。

在上唇線條塗上比下唇稍微深一點的色調。

最後添加高光。

Other Cut
其他插畫

想描繪清晰唇形時,不要描繪得過於模糊。另外,為了避免過度上色,提取模糊部分的顏色調整唇形。若想增強色調,以下唇為主,用噴筆輕輕點塗上深色,就會顯得很自然。

P31

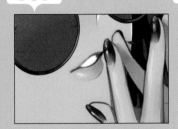

上唇線畫得比下唇線稍微深一些,並淡化光線照射部分的顏色,以表現豐唇的模樣。

P35

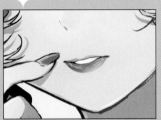

順著唇紋添加高光,就會形成魅惑性感的嘴唇。

P73

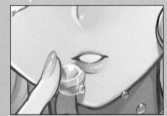

上下唇的上色方法相同,就會形成有質感的嘟嘴。

髮尾修飾

Draw
Hair ends

添加並調整髮絲。
以髮尾為主描繪細節,讓畫面呈現律動感。

頭髮的細節描繪

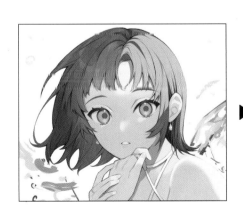 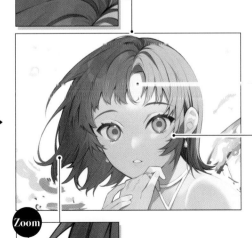

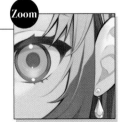

新增圖層,用混色圓筆和代針筆在髮量不足的地方稍微添加髮束,描繪髮絲細節。

151

人物完成　Completed Illustration of a person

因為調整了人物身體曲線，所以最後要重新確認整個畫面。
調整好色調等細節後，人物畫即完成。

對比調整

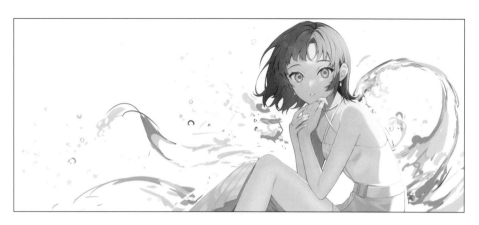

新增覆蓋圖層，調整對比。肌膚和頭髮的陰影有點淡，所以用噴筆塗上暗色調，然後調整透明度和整體畫面。

小水珠的描繪　Draw a Small drop of Water

用混色圓筆和代針筆，描繪臉龐的水珠和水花。
每一滴都反覆描繪到滿意為止。

1. 描繪基本輪廓

新增圖層，一邊留意水花飛濺的方向，一邊用黑色系色調描繪基本輪廓。

2. 描繪水珠內

提取水花下透出的髮色，輕輕點塗在基本輪廓中，並且和周圍的色調相融。受光線照射的部分大多保留基本輪廓。

3. 添加高光

在水珠的上下方各塗上 1〜2 個高光點。

4. 讓水珠飛散在臉龐周圍

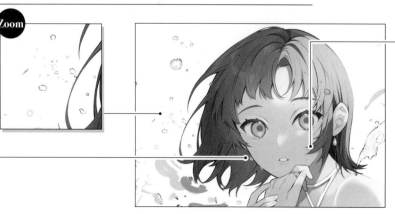

反覆步驟 1〜3 的作業，在臉龐周圍描繪水珠。若是小水花，有時可以用複製貼上的方法描繪，但基本上全都是一滴一滴描繪。

大片水花的描繪 *Draw a Big splash*

以草稿為主，描繪主要的水流模樣。
水會順著噴濺狀況改變形狀，因此建議大家參考照片描繪。

1. 水花表面的描繪細節

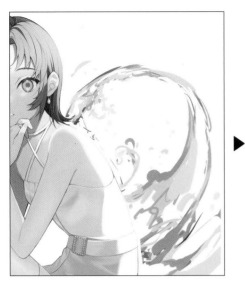 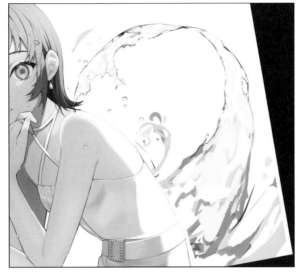

用混色圓筆上色，在水花表面淡淡融入肌膚和服裝的色調。這次水量較多，所以描繪時要留意在水花表現凹凸起伏的樣子。稍微傾斜描繪比較容易描繪出水花噴濺的樣子。

2. 調整形狀

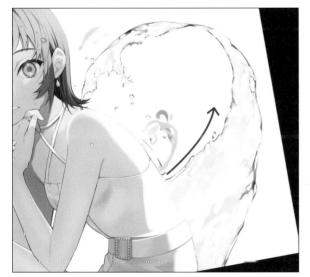

留意水花飛濺的形狀，慢慢調整水的輪廓。輪廓邊緣要塗上光線反射的樣子。

Coment

我繪圖秉持的信念是要近似真實。因此自己會拍攝參考照片，並且會擺在一旁參考，然後描繪在插畫中。尤其「水」飛濺四散的形狀變化多端，單憑想像描繪很容易變得不自然。實際觀察真實物件描繪很重要。

3. 描繪水花灑落的瞬間

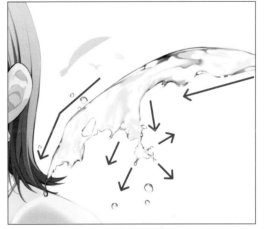

將水珠描繪成往四面八方散落的樣子。描繪有速度感的水時，描繪成一定方向看似水流力道強勁，但這次刻意表現1/4000秒左右的快門速度，所以水看起來往各處散落。這個步驟要仔細觀察資料描繪。

當成水花描繪的參考資料（拍攝：姐川）

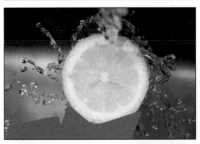 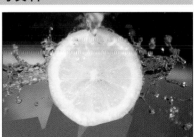
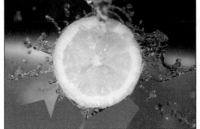 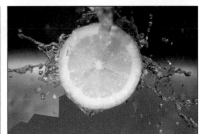

1. 描繪中等水花

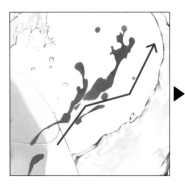

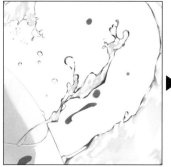

描繪成稍微不規則的線條輪廓。

塗上透明色並且調整。

確認整體協調，調整水珠大小。

為了遠看時也很清楚，增加黑色線條，添加強弱變化。再加上打亮即完成。

2. 添加畫面外的水花

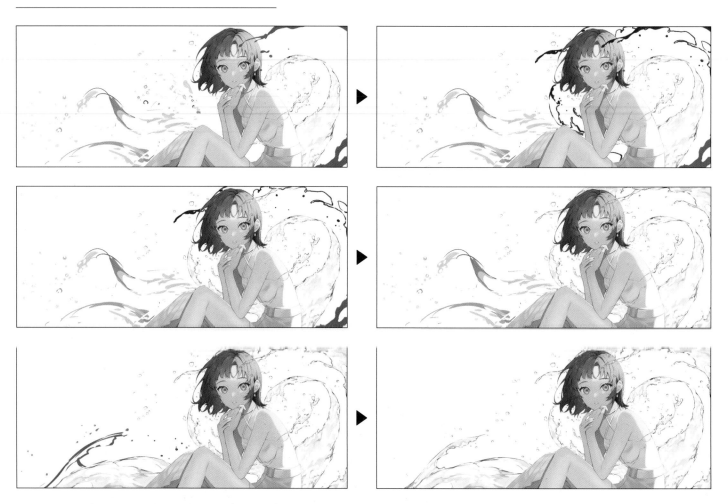

一邊確認整體協調，一邊在大中小的水花描繪出對比變化。以前面相同步驟持續描繪。

1. 添加效果圖層

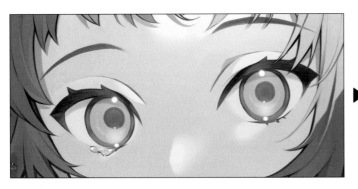

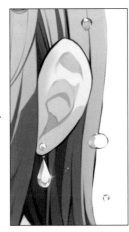

建立發光圖層，加強眼睛
和耳環配飾的亮光。

Coment

一般提交印刷用品的插畫時，大多
為 CMYK 色彩系統，因此這時會用
Photoshop 添加效果和色調補償。
這次是以 RGB 色彩交件，所以直接
用 CLIP STUDIO PAINT 調整。

2. 調整色調曲線

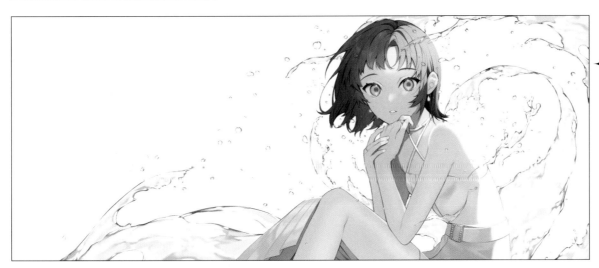

用色調曲線調整色
調。確認是否有雜
點和未塗色的地方
後即完成。

最後結語

這次介紹的封面插畫創作，就只是這次的繪圖手法。這是因為我並不會特意限定自己
的繪圖，也不會拘泥上色的方法。世界上有各種表現方法，透過挑戰和摸索新的描繪
方法和技巧，才能漸漸拓寬表現的可能性。而且我覺得也很有趣。我還想告訴翻閱本
書的讀者，繪畫是一件很快樂的事。

Art Works
插畫作品

CRYPTON FUTURE MEDIA 株式會社

▶ P80-81

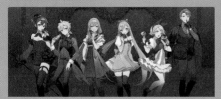

「初音未來 Valentine Party 2022」
主視覺插畫(2022)
© Crypton Future Media, INC. www.piapro.net　piapro

▶ P82

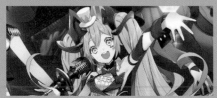

初音未來「魔法未來 2019」副視覺(2019)
© Crypton Future Media, INC. www.piapro.net　piapro

▶ P83

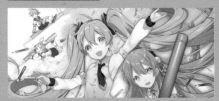

「初音未來繪圖著色 Event Collection」封面插畫
／河出書房新社出版(2018)
© Crypton Future Media, INC. www.piapro.net　piapro

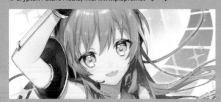

手機遊戲聯名全新創作卡片插畫(2018)
© Crypton Future Media, INC. www.piapro.net　piapro

▶ P84-85

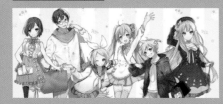

「初音未來 10th Anniversary 聯名店 in 原宿」
商品插畫(2018)
© Crypton Future Media, INC. www.piapro.net　piapro

▶ P86-87

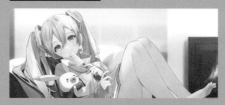

「雪未來 Sky Town」商品插畫(2022)
© Crypton Future Media, INC. www.piapro.net　piapro

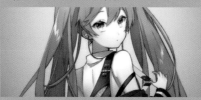

「初音未來 肩背包」廣告插畫
／COCOLLABO (2019)
© Crypton Future Media, INC. www.piapro.net　piapro

▶ P88-89

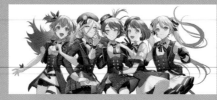

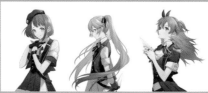

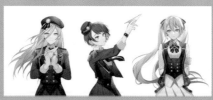

『世界計畫 繽紛舞台！feat.初音未來』
MORE MORE JUMP！「if」MV 插畫
／SEGA×Colorful Palette (2022)
© SEGA／© Colorful Palette Inc.／
© Crypton Future Media, INC. www.piapro.net　piapro
All rights reserved.

▶ P90-91

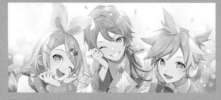

「『世界計畫 繽紛舞台！feat.初音未來』
一週年倒數插畫」鏡音鈴、鏡音連、天馬司
／SEGA×Colorful Palette (2021)
© SEGA／© Colorful Palette Inc.／
© Crypton Future Media, INC. www.piapro.net　piapro
All rights reserved.

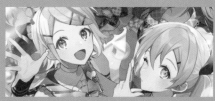

「『世界計畫 繽紛舞台！feat.初音未來』
夏日回憶照片」MORE MORE JUMP！
／SEGA×Colorful Palette (2022)
© SEGA／© Colorful Palette Inc.／
© Crypton Future Media, INC. www.piapro.net　piapro
All rights reserved.

▶ P92-93

手機遊戲聯名全新創作(2016~2017)
© Crypton Future Media, INC. www.piapro.net　piapro

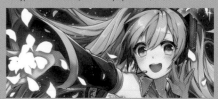

・Born to Bloom　初音未來SR

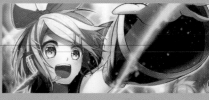

・Conect to Soul　鏡音鈴SR+

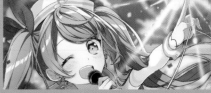

・陽光海邊女孩　初音未來SSR+

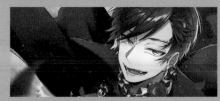

・血腥噩夢　KAITO SSR+

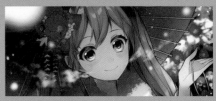

・新年天空大雪紛飛　初音未來SSR

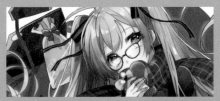

・巧克力的心情　初音未來SSR+

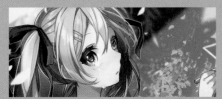

・旅行出發日　初音未來SSR+

▶ P94

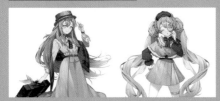

「Atelier Magi VILLAGE VANGUARD×創作者
初音未來&巡音流歌」商品插畫(2021)
© Crypton Future Media, INC. www.piapro.net piapro

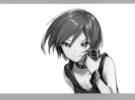

手機遊戲聯名全新創作 (2018)
© Crypton Future Media, INC. www.piapro.net piapro

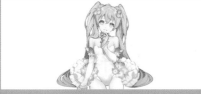

「FuRyu景品 立體人形泡麵碗蓋
Flower Fairy 一粉蝶花一」(2022)
© Crypton Future Media, INC. www.piapro.net piapro

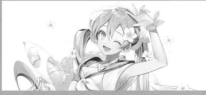

手機遊戲聯名全新創作 切入插畫 (2021)
© Crypton Future Media, INC. www.piapro.net piapro

一迅社

▶ P95

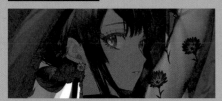

「Febri」封面插畫 (2022)
© 姐川／一迅社

HoneyWorks

▶ P96-97

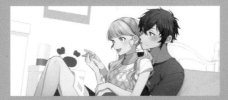

「星期二是親親日/feat. flower」 MV插畫 (2022)
© HoneyWorks

株式會社 KADOKAWA

▶ P98

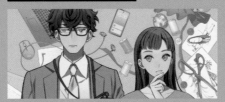

『羊駝和魔法師 我的理科主管其實是小說家』
(富士見L文庫) 教山HARU 著／封面插畫 (2022)
© KADOKAWA

▶ P99

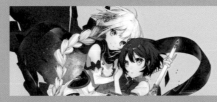

『靈臂 毀滅 你和聖劍少女未完成的現實』
(角川Sneaker文庫) 本山葵 著／封面插畫 (2021)
© KADOKAWA

▶ P100

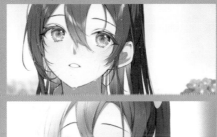

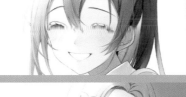

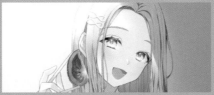

『和守門少女的躲雨日常』(Fantasia文庫)
壽司Thunder 著／封面插畫和卷首畫 (2021)
© KADOKAWA

Starts 出版

▶ P101

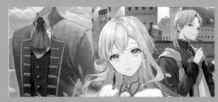

『我是遭到皇宮驅逐的聖女， 發現妹妹才是眞正的壞女
人， 但爲時已晚～我和認可我價值的公爵幸福生活～』
(Berry's Fantasy)上下左右 著／封面插畫 (2021)
© STARTS PUBLISHING CORPORATION ALLRIGHT RESERVED.

雙葉社

▶ P102-105

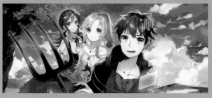

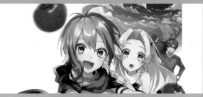

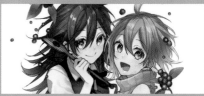

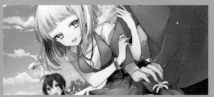

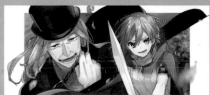

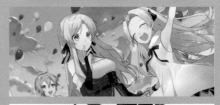

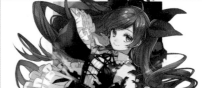

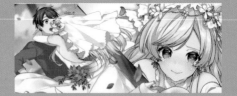

『點滿農民相關技能後，不知為何就變強了。』
1～5冊(MONSTER文庫)
Shobonnu 著／封面插畫和卷首畫(2017~2018)
© Futabasha Publishers Ltd.

Shanghai Yostar Co., Ltd

▶ P106-107

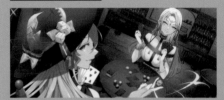

「Revived Witch」英文版發行倒數插畫(2023)
© Tianjin Seiyo Culture Media Co., Ltd. © Yostar

TO Books

▶ P108-111

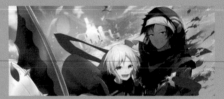

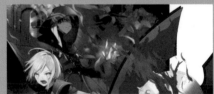

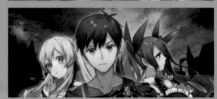

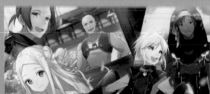

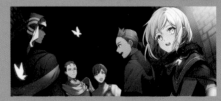

『遭到驅逐的勇敢盾師，成了隱士的護衛犬。』1～2冊
家具付 著／封面插畫和卷首畫(2019~2020)
© TOBOOKS

SEGA

▶ P112

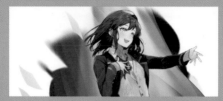

「CHUNITHM 冴川 芽依／NEW TOMORROW (進化後)」
角色插畫(2022)
© SEGA

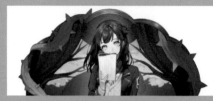

「CHUNITHM 冴川 芽依(進化前)」角色插畫(2022)
© SEGA

Avex Creator Agency

▶ P 113

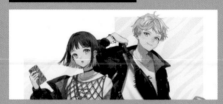

「GUGENCA與創作者聯名T恤」販售插畫 (2021)
© Avex Creator Agency,Inc.

玄光社

▶ P114-115

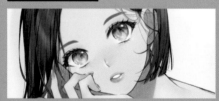

『利用化妝描繪不同女孩的技巧』
(超繪畫系列) AKI監修／封面插畫 (2020)
© GENKOSHA Co.,Ltd.

AQUA STELLA NAVIS

▶ P 116

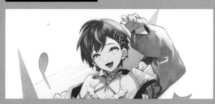

「夏野星空」角色插畫 (2020)
© AQUA CREWS / AQUA INC.

▶ P 117

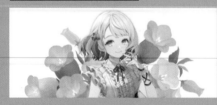

「釣鐘FUURI」角色插畫 (2020)
© AQUA CREWS / AQUA INC.

ChihiLab!

▶ P118

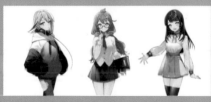

「石黑千尋」「赤牧律」「TSUKASA」角色插畫(2020)
© Somarazu

▶ P 119

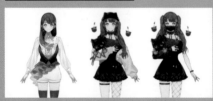

「石黑千尋_Live2D」角色插畫 (2021 ～ 2023)
© Somarazu

SQUARE ENIX

▶ P 120-121

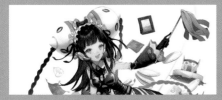

「星之海洋：記憶 女僕瓦卡」
角色插畫 (2019)
© 2016-2021 SQUARE ENIX CO., LTD. All Rights Reserved. Developed by tri-Ace Inc.

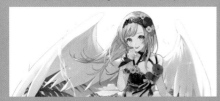

「星之海洋：記憶 海邊艾莉絲」
角色插畫 (2020)
© 2016-2021 SQUARE ENIX CO., LTD. All Rights Reserved. Developed by tri-Ace Inc.

REALITY Studios 株式會社運營

▶ P 122-123

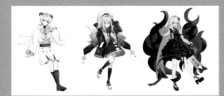

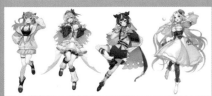

「FIRST STAGE PRODUCTION 茜子、Yuragi Riu、神賴
Shihai、Rose Swing!、Leta、天迴Ten、武者小路Eli」
廣告插畫 (2023)
© FSP

柚子花

▶ P 124-127

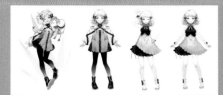

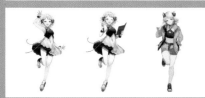

「柚子花」角色插畫 (2019～2023)
© 柚子花

▶ P128-131

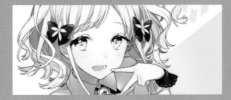

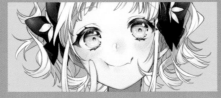

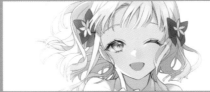

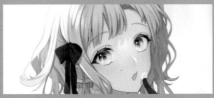

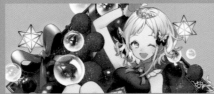

「柚子花」祝賀插畫 (2019～2020)
FanArt

▶ P132-135

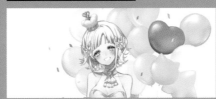

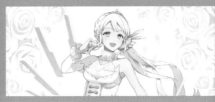

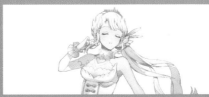

「柚子花 3D現場演唱服裝」插畫 (2021)
© 柚子花

彩虹社

▶ P136

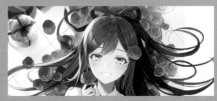

「靜凜 生日紀念商品&聲音特典」商品插畫 (2021)
©ANYCOLOR, Inc.

▶ P137

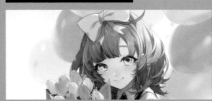

「飛鳥雛 生日紀念商品&聲音特典」(2021)
©ANYCOLOR, Inc.

▶ P138-139

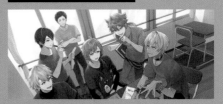

「NIJISANJI Fes 2022」副主視覺 (2022)
©ANYCOLOR, Inc.

▶ P140-141

「NIJI J1 Club Collaboration 2023」角色插畫 (2023)
©ANYCOLOR, Inc.

姐川　　[SOGAWA]

插畫家。
現居東京，約莫14歲時即著迷於「少女」一詞的魅力。
爾後結合各種素材，創作出展現少女魅力的插畫。
2019年2月開始以插畫家身分創作。
超愛蕎麥麵。

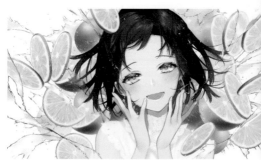
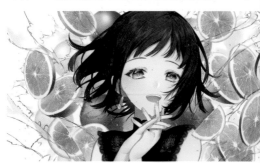
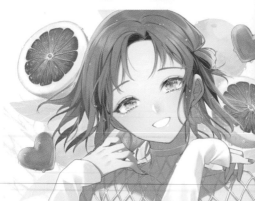

姐川畫集　瞬息之間
SOGAWA ART WORKS MATATAKI

作　　者	姐川
翻　　譯	黃姿頤
發　　行	陳偉祥
出　　版	北星圖書事業股份有限公司
地　　址	234 新北市永和區中正路462號B1
電　　話	02-2922-9000
傳　　眞	02-2922-9041
網　　址	www.nsbooks.com.tw
E-MAIL	nsbook@nsbooks.com.tw
劃撥帳戶	北星文化事業有限公司
劃撥帳號	50042987
製版印刷	皇甫彩藝印刷股份有限公司
出 版 日	2024 年 3 月

【印刷版】
I S B N　　978-626-7409-43-5
定　　價　　新台幣 650 元

【電子書】
I S B N　　978-626-7409-47-3 (EPUB)

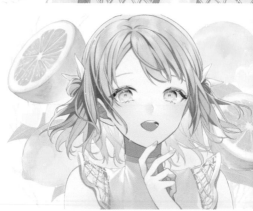

國家圖書館出版品預行編目 (CIP) 資料

瞬息之間：姐川畫集 = Sogawa art works matataki /
　　姐川作；黃姿頤翻譯 . -- 新北市 :
　　北星圖書事業股份有限公司 , 2024.03
　　160 面；22x29.7 公分
　　ISBN 978-626-7409-43-5(平裝)

1.CST: 插畫 2.CST: 人物畫 3.CST: 畫冊

947.45　　　　　　　　　112022615

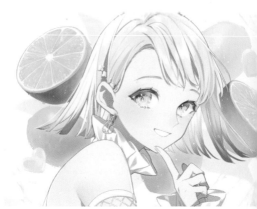

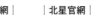

| 臉書官網 | 北星官網 | LINE | 蝦皮商城 |